KB036713

그림으로 나를
위로하는 밤

일러두기
1. 인명과 지명 등의 외래어는 국립국어원의 외래어 표기를 따르는 것을 기본으로 하되, 국내에서 통용되는 일부 고유명사는 이를 우선으로 적용했습니다.
2. 그림 제목은 〈 〉로, 도서명은 『』로, 영화 및 드라마, 잡지의 제목은 「」로 표시했습니다.
3. 그림 정보는 화가명, 제목, 제작 연도 순으로 기재했습니다.

지친 마음에
힘이 되어주는 그림 이야기

그림으로 나를
위로하는 밤

────

태지원 지음

가나

당신만 그런 게 아니라는 위로

초라한 내 모습이 미워서, 잠을 이루지 못한 밤이 있었습니다. 그 날따라 출판사에 투고하기 위해 쓰던 글이 단 한 글자도 써지지 않 았습니다. 서툰 육아로 하루 동안 아이를 대여섯 번 쯤 울린 상태 였고, 저는 여전히 중동의 작은 나라에서 의사소통에 서툰 이방인 이었지요. 누구에게든 위로받고 싶다는 마음과 누구에게도 내 고 민을 털어놓지 못할 것 같다는 생각이 팽팽한 줄다리기를 하고 있 었습니다. 그날 저녁 TV 프로그램에서는 사람들이 어울려 즐겁 게 웃는 모습을 비추고 있었습니다. 나를 제외한 모든 이들이 행복 하게 지낼 것만 같던 날, 스스로가 외떨어진 작은 섬처럼 느껴지는 순간이 찾아왔습니다.

울음을 제대로 내뱉지도 삼키지도 못했던 그 밤, 여느 날처럼 미술사 관련 서적을 뒤적였습니다(당시 저는 명화 이야기가 들어간 글을 써 서 출판사에 보내려던 참이었거든요). 책 속의 수많은 작품 중 빈센트 반 고

흐의 〈귀를 자른 자화상〉이 문득 눈에 들어왔습니다. 900여 점의 회화를 그렸음에도 살아 있는 동안 단 한 점의 그림밖에 팔지 못했던 사내, 그림에 대한 의견 차이로 주변 사람들과 다툼이 잦았던 화가, 경제적·정신적 어려움과 동료와의 갈등으로 급기야 자신의 한쪽 귀를 자른 남자. 고흐는 무표정한 얼굴로 귀에 붕대를 두른 채 그림 속에 자리해 있었습니다. 이전까지 이 천재 예술가의 사연이나 감정에 몰입했던 적은 한 번도 없었습니다. 그저 뛰어난 재능에도 불구하고 불운하고 비극적인 삶을 살았던, 나와는 다른 세계의 사람이라는 생각만 했었지요.

하지만 그날은 달랐습니다. 고흐의 굳은 표정 속에 담긴 마음을 알 것만 같았습니다. 누군가 나를 알아봐주길 바라며 간절한 마음으로 그림을 그렸을 화가의 마음이 느껴졌습니다. 자신만의 세계가 뚜렷했던 이 남자는 그 때문에 많은 밤을 외로움으로 견뎠을지도 모릅니다. 문득 깨달았습니다. '외롭고 초라한 마음을 추스르며 세상을 살아가는 건 나만이 아닐 수 있겠구나. 누군가는 나처럼 힘든 밤을 버텨내고 있을지도 모른다.' 그런 생각이 떠오르자 마음속에 작은 위로가 찾아왔습니다. 학창 시절부터 취미 삼아 미술 관련 책 보는 걸 좋아하던 저였지만, 그날부터는 외로움을 달래거나 마음의 위안을 얻기 위해 명화를 살펴보기 시작했습니다.

그 후 오랜 시간이 흘러, 글을 쓰는 온라인 공간인 브런치에 글을 올리던 어느 날 밤, 문득 고흐의 〈귀를 자른 자화상〉이 떠올랐습니다. 그래서 제 고민을 고흐의 이야기와 함께 담아 글을 쓴 후

온라인에 발행했습니다. 그날부터 '그림으로 나를 위로하는 밤'이라는 제목으로 매거진을 열고 글을 쓰기 시작했습니다. 제 일상 속 고민으로 시작해, 그림을 통해 위로를 건네는 글이었지요.

글을 쓰면서 그동안 제 스스로가 인생을 해석해온 방식도 되돌아보았습니다. 저는 마음속 깊이 저 자신을 구박하거나, 몰아세우며 살아왔습니다. 솔직한 감정을 감추는 데 에너지를 많이 쓰기도 했지요. 제 이야기를 활자로 옮기면서 나에게 이로운 삶의 해석법을 찾아내야겠다는 생각이 들었습니다. 울퉁불퉁하고 뾰족하고 서툰 나를 있는 그대로 받아들이기 시작했습니다. 못났다고 생각해 감춰왔던 감정도 잘 살피고 돌봐주어야 한다는 생각이 들었습니다. 이런 생각을 활자로 옮기면서, 매거진에 점차 더 많은 이야기를 담게 되었습니다.

글을 연재하면서 신기한 일도 벌어졌습니다. 깊숙이 감추어왔던 마음을 꺼내놓기 시작하자, 제 이야기에 공감해주는 분들이 나타났습니다. 어떤 이들은 댓글로 자신의 감상을 전해왔습니다. 자신과 너무 똑같은 고민을 담고 있어 깜짝 놀랐다는 이야기, 나만 그런 게 아니었다는 사실에 위안을 받았다는 이야기가 이어졌습니다. 생각보다 많은 이들이 비슷한 아픔과 고민을 껴안고 살아가고 있다는 사실을 알게 되었습니다. 저에게 큰 위로로 다가왔던 사실이었습니다.

글의 개수가 늘어나는 만큼 제 글을 읽어주는 이들도, 위안이 되는 댓글을 남겨주는 이들도 늘어났습니다. 그리고 감사하게도

그 매거진은 제8회 브런치북 대상 수상작이 되어 이렇게 종이책으로 세상에 나오게 되었습니다.

이 책은 크게 다섯 가지 주제를 다룹니다. 1장 '나를 사랑하기 힘든 밤, 그림을 읽다'에서는 내 모습이 밉고 싫어 마음을 추스르기 힘든 날, 위로가 되어주는 그림 이야기를 전합니다. 2장 '상처가 아물지 않는 밤, 그림을 읽다'에서는 인간관계 또는 과거의 상처 때문에 힘든 순간, 위로를 건네주는 그림 이야기가 담겨 있습니다. 3장 '관계의 답을 몰라 헤매던 밤, 그림을 읽다'에서는 인간관계에서 혼란스러울 때 도움이 되는 그림 이야기를 풀어봅니다. 4장 '위로다운 위로가 필요한 밤, 그림을 읽다'에서는 진정한 위로가 무엇인지 알려주는 그림을 살펴봅니다. 5장 '내가 누구인지 혼란스러운 밤, 그림을 읽다'에서는 스스로의 정체성이 무엇인지, 나에게 맞는 행복이 어떤 건지 혼란스러울 때, 답이 될 만한 그림 이야기를 다룹니다.

이 책이 명화에 대한 이야기를 담고 있기 때문에, 한 가지 사실을 당부드립니다. 세상에는 명화나 화가의 작품 세계를 살펴보는 수많은 감상법이 존재합니다. 이 책에 담긴 명화의 감상이나 해석은 절대적인 것이 아니라 수많은 해석 중 하나일 뿐임을 기억해주세요.

책에 담긴 글은 기본적으로 제 이야기를 담고 있지만, 글을 읽는 분들의 이야기이기도 합니다. 브런치나 인스타그램에서 제 글에 깊이 공감해주신 분들의 이야기일 수도 있고, 길고 힘겨운 전염

병 시대에 고군분투하며 삶을 살아내고 있는 당신의 이야기일 수도 있습니다. 오랫동안 힘들고 외로운 상황에 놓인 분들에게 제 글이 작은 공감과 위로를 드리기를 바랍니다.

마지막으로 부족한 원고가 책으로 나오기까지 고생해주신 가나출판사 이정순 팀장님께 깊은 감사의 말씀을 전합니다. 더불어 어린 시절 저를 부지런히 도서관에 데리고 다녀준 엄마께도 특별한 고마움을 전하고 싶습니다. 엄마는 고단하고 힘겨운 일상을 늘 담담하게 버텨내는 분이셨습니다. 그때 제 눈에 비추었던 엄마처럼, 자신에게 주어진 삶을 묵묵히 걸어가는 모든 분들께 이 책이 위로다운 위로로 다가갔으면 좋겠습니다.

2021년 6월
태지원

5장/ 내가 누구인지 혼란스러운 밤, 그림을 읽다

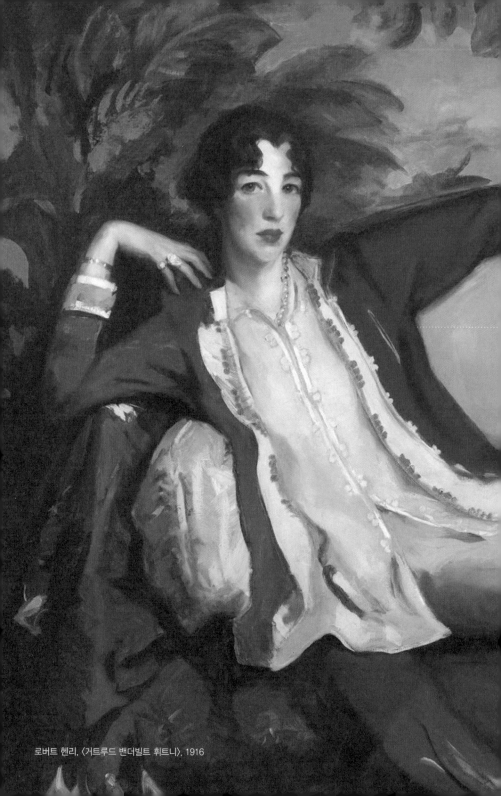

로버트 헨리, 〈거트루드 밴더빌트 휘트니〉, 1916

1장/

나를 사랑하기
힘든 밤,
그림을 읽다

특별한 사람이
되지 않을 용기

"도저히 참을 수 없어! 어째서 이렇게 많은 일을 벌인 거야!"

집에 홀로 있던 어느 여름날, 나는 허공에 대고 소리를 지르고 있었다. 직장 7년차, '특별한' 사람이 되고 싶어 끝없이 달린 해였다. 정신없이 치이던 일에 어느 정도 적응하고 나자 내 삶이 시시해 보였다. 다른 모습의 나로 거듭나고 싶었다. 수업을 특출나게 잘하거나 공부를 계속해서 탁월함을 인정받은 교사가 되는 것을 목표로 잡았다.

목표를 실행하기 위해 여러 가지 일을 병행했다. 여름 동안 나는 학교에서 보충수업을 하는 동시에, 교육대학원의 논문을 마무리했고, 공저로 맡은 책의 한 부분을 집필했으며, 수업 실기 대회를 준비했다. 하루에 서너 가지의 일을 해치웠다. '해치웠다'는 말

이 정확히 들어맞을 만큼 바빴다. 바쁘다고 해서 오랫동안 간직해온 미루기 습관이 어디 가는 것도 아니었다. 완벽하게 해내고 싶은데 성과가 완벽하지 못할 것 같은 느낌이 들자 마감 시한까지 과제를 미루며 게으름도 피웠다. 시간이 갈수록 일의 마감 기한이 다가왔고, 스케줄은 점차 잔혹해졌다. 당장 내일 보충수업 준비를 해야 했고, 논문 발표도 해결해야 했다. 수업 실기 대회 계획표는 제대로 제출하지 못한 상태였다. 해결해야 할 일에 치여 압사할 것 같았다. 한껏 소리 질렀지만 압박감은 사라지지 않았다. 얼마 가지 않아 부족한 잠과 스트레스는 몸의 이상으로 다가왔고, 대상포진에 걸려 한동안 고생했다.

가을이 지나자 무리해서 진행했던 일들의 결과 역시 시원찮게 나타났다. 논문 심사에서는 끊임없는 지적을 받았으며, 수업 실기 대회에서도 만족스럽지 못한 성적표를 받았다. 나름대로 열심히 달렸는데 모든 일이 수포로 돌아갔다는 생각이 들었다. 눈물이 슬금슬금 나왔다. 달리기를 멈추자 문득 의문이 들었다. 왜 1년간 숨 가쁘게 달렸던 것일까? 어째서 탁월하고 특별한 사람이 되어야 한다고 생각했을까? 처음으로 의문이 들었다.

오랫동안 나는 '시시한 사람'이 될까봐 두려워하며 살았다. 빛나는 누군가가 되고 싶었다. 30대가 되자 나와 비슷한 나이인데 돈을 많이 벌었거나, 명성을 얻었거나, 무언가 눈에 띈 업적을 이뤄낸 사람들을 보며 조급해졌다. 나도 하루 빨리 무언가를 이루어서 내 가치를 증명해야 하는데 지금 뭐하는 거지? 스스로를 채찍질

했다. 시시하고 지루한 삶, 누구도 나를 알아주지 않는 삶을 살게 될까 두려웠다. 두려움을 벗어나고자 시도했던 일들이 성과를 내지 못하자 마음이 황망했다. 내 가치를 세상에 증명해 보이며 행복을 잡고 싶었는데, 손닿지 않는 곳으로 목표가 도망가버린 느낌이었다.

낡고 시시한 것의 의미, 〈구두 한 컬레〉

낡고 초라해 보이는 것에 관심을 기울였던 빈센트 반 고흐(Vincent Willem van Gogh, 1853~1890)를 떠올려본다. 고흐는 가난한 목사의 아들로 태어났다. 궁핍한 가정 형편으로 인해 학교를 그만두고 화랑에서 일한 적도 있었다. 그러나 그림에 대한 견해를 두고 고객들과 자주 언쟁을 벌인다는 이유로 해고당한다. 이후 고흐는 1880년부터 화가가 되기로 결심하고 그림 그리는 일에 뛰어들었으나 실패와 고난의 길을 걷는다. 세상은 그의 작품 세계를 인정하지 않았다. 그럼에도 불구하고 고흐는 10년 동안 900여 점의 회화 작품을 남기며 왕성한 창작 활동을 했다.

반 고흐라는 이름을 떠올리면 〈해바라기〉와 〈아를의 별이 빛나는 밤〉 같은 작품이 먼저 생각난다. 그런데 그의 작품 중에는 구두를 소재로 한 아홉 점의 정물화가 있다. 다음의 그림 속에는 낡은 구두가 한 컬레 놓여 있다. 처음에는 빳빳함을 유지했을 구두의 목은 힘을 잃어 흐물흐물해졌고, 신발 끈은 풀어헤쳐진 채 어수선

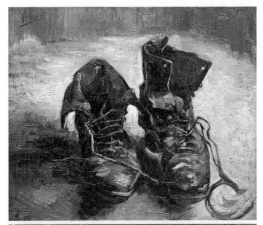

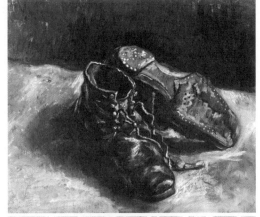

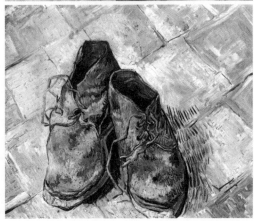

빈센트 반 고흐, 〈구두 한 켤레〉 연작
각각 1886년(상), 1887년(중),
1888년(하)에 완성했다.

한 상태로 바닥에 흘러 있다. 새 구두에서 볼 수 있는 반짝임을 찾아보기는 어렵다. 이 그림을 보는 감상자들은 신발 끈을 급히 풀어헤치고 발을 빼낸 뒤 지친 발걸음을 옮겼을 신발의 주인을 자연스레 상상하게 된다.

고흐의 구두 연작 속에 등장하는 신발은 이처럼 대부분 낡고 헤진 상태다. 어떤 것은 가죽 표면이 거칠어져 있기도 하고, 뒤집힌 채로 낡은 바닥을 보여주는 것도 있다. 신발의 주인이 대체 누구일까. 구체적으로 알려진 바는 없다.

작품 속 구두의 주인에 대한 논란이 일기도 했다. 실존주의 철학자로 널리 알려진 마르틴 하이데거(Martin Heidegger)는 그림 속 신발의 주인이 고된 노동을 하는 농촌의 아낙네일 것이라 추측했다. 그는 닳고 닳은 신발을 보며 밭고랑 사이를 누비며 강인하게 움직이는 농부의 아내를 상상했다. 이후 미국의 미술사학자 마이어 샤피로(Meyer Schapiro)는 하이데거의 말에 정면으로 반박했다. 그는 이 구두의 주인이 반 고흐 자신일 것이라 생각했다. 샤피로는 하이데거가 어떤 검증 과정 없이 농부의 아내를 구두의 주인이라 가정한 점을 지적했다. 하이데거가 언급했을 것이라 여겨지는 구두 정물화는 1886년에 그려진 작품인데, 이 시기는 고흐가 파리에 거주하던 때에 해당한다. 고흐는 당시 벼룩 시장에서 산 구두를 신고 몽마르뜨 언덕을 누비며 지냈다고 한다. 이를 근거로 샤피로는 작품 속 구두를 고흐의 자아를 상징하는 사물이라 생각했다.

학자들의 논쟁을 뒤로 하더라도 고흐의 작품 속 구두는 단순한

사물 이상의 의미로 보인다. 이 작품은 누군가를 상상하게 만든다. 구두를 벗은 후 신발을 가지런히 놓을 새 없이 고단한 몸을 옮겼을 누군가를 떠올리게 만든다. 높은 지위를 가진 인물이 신는 구두였다면 그의 시중을 드는 누군가가 신발을 반들반들 윤이 나게 관리하고 닦아 가지런히 놓아두었을 것이다. 잔뜩 헤진 상태로 신발을 방치해두었을 리 없다. 구두의 주인은 많은 곳을 돌아다닌 이였거나 고된 노동을 하는 이였을 것이다. 빳빳한 새 신발을 그린 그림이었다면 작품은 분명 다른 느낌을 주었을 것이다.

고흐는 자연 속 빛나고 강렬한 것들을 화폭에 담은 화가였다. 반면 인물을 화폭에 담을 때에는 그와 정반대되는 분위기에 주목할 때가 많았다. 감자를 먹는 가난한 사람들의 풍경, 포도밭에서 부지런히 일하는 농부의 풍경을 담아내는 데 주력했다. 고흐는 높은 신분의 화려한 인물들이 아닌 노동 계층의 소박한 삶을 그려냈다. 〈구두 한 켤레〉도 고흐의 인물화와 비슷한 느낌을 준다. 구두를 신고 이곳저곳을 누빈 한 사람의 인생 여정을 보여준다. 구두의 주인이 농촌 아낙네든 반 고흐 자신이든 간에 낡은 신발은 소박한 주인의 삶을 대변한다. 화려하지 않고 변변치 않아 보이는 삶, 고단한 인생을 살아가는 누군가의 소박한 인생이 이 작품 안에 담겨 있다.

'특별하지 않은 것'을 사랑하는 마음

고흐의 〈구두 한 켤레〉는 작고 시시해 보이는 것들, 변변치 않은 것들에 담긴 의미를 전달한다. 변변치 않은 것에 대한 사랑은 무의미한 것일까? 평범하고 소박하게 하루하루를 살아나가는 것이 얼마나 큰 의미를 담고 있는지 나는 이미 알고 있었다. 이 작품이 사랑스러운 이유도 이런 맥락에 있다. 그러나 정작 내가 그런 모습으로 살아가는 건 완강히 거부했다. 작품을 보며 생각을 되짚어본다. 나는 왜 특별한 사람이 되고 싶었을까? 시시하고 평범해 보이는 것도 사랑해야 한다고 생각하면서 정작 내 자신에게는 왜 그리 하지 못했을까?

반짝반짝 빛나는 사람이 되면 행복은 자동으로 따라오리라 믿었다. 방송과 SNS, 유튜브의 알고리즘 속에는 빛나는 사람이 가득했다. 특별한 사람만이 행복을 움켜잡을 수 있다고 세상은 내 무의식에 대고 말하고 있었다. 평범하거나 그 이하의 상태로는 절대 만족할 수 없다는 메시지가 들렸다. 그래서 나는 달렸다. 쓸모를 증명하기 위해, 특별한 위치를 차지하기 위해.

'빛나는 사람이 되자'는 모토는 '열심히'라는 덫을 만들었다. 어떤 일을 시작하면 열심히 노력해서 완벽하게 잘 해내야 한다는 규칙이 마음속에 있었다. 완벽하게 잘 해내려면 실수나 실패는 용납하기 어려웠다. 내 실수가 표면에 드러나거나 실패를 만날 때에는 다시 일어서기 힘들 정도의 무기력에 휩싸이고는 했다. '내가 이렇게 무능력하고 형편없는 인간이라니'라며 나를 구박하다가, 황망

한 마음 때문에 앞으로 나아가기 힘들면 다시 스스로에게 말했다. '넌 역시 정신력까지 약해.' 멈춰 있으면 내 자신이 가치 없고 시시한 존재라는 느낌에 오랫동안 시달렸다.

평소에 사랑받기 위해 노력하는 사람들을 냉소해왔다. '사랑'을 갈구하는 것보다는 쓸모 있는 사람, 능력을 인정받는 사람이 되는 일에 관심을 기울였다. 훌륭하고 무엇인가 이룬 사람이 되어야 사람들이 나를 찾아줄 거라는 생각, 그렇게 내 가치를 증명해 보여야 '덜 부끄럽고, 자랑스러운 존재'가 되리라는 생각이 있었다.

사랑받는 것에 집중하는 사람들을 냉소해왔던 나였으나 실은 마음 깊은 곳에 타인의 관심과 사랑을 갈구하는 마음이 있었다. 그 마음 자체가 나쁜 건 아니었다. 당연한 것이었다. 문제는 타인의 기대치를 어느 정도 채우거나 반짝이는 사람이어야 내가 떳떳한 존재, 사랑받을 만한 존재가 될 수 있으리라는 마음에 있었다. 그 마음에 이르자 비로소 알 수 있었다. '너 버림받을까 두려웠구나', '스스로 무가치한 존재로 남게 될까봐 무서웠구나', '그러니까 너, 결국 버림받지 않고 사랑받고 싶었던 거구나'. 열심히 달렸던 근본 원인에는 사랑받고 싶다는 마음이 자리 잡고 있었다.

세상은 '자신을 사랑하라', '자존감을 키우라'고 말한다. 그러나 그 자존감이 자동판매기에 동전을 넣으면 튀어나오듯 나오는 건 아니었다. 만약 당신이 과거의 나처럼 목적지 없이 끝도 없이 달려야 한다는 생각에 시달린다면 먼저 마음의 밑바닥을 보아야 한다. 대단한 존재가 되지 못하면 내 인생은 실패한 것이 되고 말 거라는

두려움이 있다면, 무의식 중에 스스로를 무가치한 존재로 생각하고 있는 것일 수도 있다.

내 안에 스스로를 사랑받지 못할 존재라고 생각하는 마음, 나를 부끄럽고 수치스럽게 여기는 마음의 정체를 먼저 마주해야 한다. 힘들지만 그 마음속에 숨어 있는 두려움과 욕구가 무엇인지 살펴봐야 한다. 그래야 '나=빛나지 않는 존재=행복하지 못할, 부끄러운 존재'라는 등식에 숨은 오류를 찾아낼 수 있다.

'시시한 사람=사랑받지 못할 존재'라는 등식을 되짚어본다. 세상에는 대단하지 않지만 아름다운 것들이 사방에 널려 있다. 내 경험으로 사랑은 효용성에서 비롯되는 것이 아니었다. 당신이 어떤 대상에 관심을 가지고 사랑에 빠질 때를 생각해보자. 효용가치가 없는 것들, 시시한 것들에게 빠져드는 순간이 분명 있을 것이다. 작은 물건을 수집하거나 실생활에 도움이 되지 않는 취미를 가질 때도 있다. 조건이 달리지 않아야 진짜 사랑이다. 당신에 대한 사랑도 마찬가지다. 당신이 효용성을 증명하고 빛나는 사람이 되어야 사랑받을 수 있다고 말해온 사람이 주위에 있었다면 그 사람이 잘못된 믿음을 당신에게 전달해온 것이다. 그것이 당신 자신의 목소리라 해도 마찬가지다.

당연하게도 당신은 열심히 달리고 인정받기 위해 노력할 권리를 가지고 있다. 돈을 많이 벌고 싶고, 뛰어난 업무 능력이나 학업 성적을 이루고 싶은 마음, 그 자체가 나쁜 것이 아니다. 인정받고 싶은 마음과 욕심은 인생에 의욕과 활기를 더해준다. 아무런 욕심

없이 살 수 있는 사람은 많지 않고, 대체로 누구나 반짝반짝 빛나고 싶어 한다. 다만 끝없이 열심히 달려야 한다는 마음에 시달리고 있다면, 끝까지 달려야 한다는 생각이 당신을 괴롭히고 있다면 마음속 잘못된 등식을 바꾸어야 한다.

더불어 시시한 인생이 주는 자유로움도 생각해볼 필요가 있다. 사람들은 흔히 남에게 주목받고 높은 지위에 올라가면 더 많은 자유를 얻을 수 있을 거라 생각하지만, 그 반대의 경우도 많다. 오히려 남들의 부러움을 사는 이들은 자칫 잘못하면 비난받기 쉽다.

최근 들어, 속으로 자주 하는 말이 있다. '난 대단한 존재가 아니니까 마음대로 해도 괜찮아.' 무엇인가 새로운 일에 실패할까봐 두려워질 때 생각하는 말이다. 대단한 존재가 아니니까 남들은 내 실패에 큰 관심이 없다. 가령 나는 유명 작가가 아니기 때문에 내가 쓰고 싶은 대로 글을 쓸 자유를 가지고 있다. 심지어 내 글이 망해도 사람들은 크게 관심을 두지 않을 것이라고 안도하기도 한다. 남에게 피해를 안 주는 선에서 우리는 마음대로 할 자유가 있다.

우리에게는 소박하고 작은 것들과 사랑에 빠질 권리가 있다. 그것이 물건이든 사람이든 모두 의미가 있다. 특히 그 대상이 나라면, 더없이 좋을 것이다.

39세에는 빛나는
커리어우먼이 될 줄 알았건만

며칠 전은 내 생일이었다. 난 올해로 39세이다. 문득 30대 초반에 꿈꾸던 '39세 내 모습'이 생각났다. 그때 나는 가정과 직장에서 능숙하게 제 역할을 해내는 '39세의 나'를 상상하고는 했다. 30대 초반, 내가 다니던 직장에는 일도 잘하고 아이도 잘 키운 선배가 있었다. 업무에도 연륜이 쌓여 있었다. 나도 어렴풋이 40대 가까이 되면 그 비슷한 모습이 되고 싶었다. 능숙하게 업무를 해내며, 단정한 옷과 머리를 장착하고 직장에 출근하는 세련된 이미지. 후배들에게 직장 생활의 조언을 해줄 수 있을 만큼 믿음이 가는 존재. 머릿속 희망 사항은 그랬다. 39세가 된 지금, 거울에 나를 비추어본다. 지금 나의 현실은 대략 이렇다.

- 가정보육으로 24시간 아이와 함께하며 아이가 흘린 것을 종일 치우러 다닌다.
- 현재 휴직 중이라 직업은 유지 중이지만, 업무 능력이 현저히 떨어져 있다.
- 머리는 산발이고, 옷 쇼핑을 한 지도 어언 1년이 넘어 몇 가지 티셔츠를 돌려 입는다.

객관적 상황은 이러하다. 어떤 때는 지쳐 보이는 여자가 거울에 보여서 깜짝 놀라는 일도 있다. 예전에는 화려하지는 않아도 나름대로 자신감 있게 30대 후반의 삶을 꾸려갈 것이라 생각했다. 내 자화상이 부끄러울 거라고 상상해본 적은 없었다. 머릿속으로 상상하던 39세의 빛나는 커리어우먼은 대체 어디로 사라진 것일까.

화가의 자서전, 렘브란트의 자화상

평생 동안 꾸준히 자신의 모습을 화폭에 담아낸 화가가 있다. 바로크 시대의 거장으로 평가받는 렘브란트 판레인(Rembrandt Harmensz van Rijn, 1606-1669)이다. 그가 한창 성공을 거두던 젊은 시절에 그린 자화상을 보면, 자신감 넘치는 표정과 화려한 옷차림이 눈길을 끈다. 1606년 제분업자의 아들로 태어난 렘브란트는 젊은 나이에 화가로 성공을 거두었다. 1624년부터 독립 화가로 활동했고 집단 초

상화(17세기 네덜란드에서 유행했던 회화 양식의 하나로, 현대의 단체 사진과 같이 특정 집단이나 모임의 구성원을 한 화폭에 담아낸 초상화)를 그리며 암스테르담의 인기 화가가 되었다. 더불어 1634년에는 시장의 딸이자 많은 재산을 지닌 여성, 사스키아(Saskia)와 결혼하여 부(富)까지 거머쥐게 되었다. 한마디로 잘 나가는 인생이었다.

렘브란트는 젊은 시절부터 노년까지 자화상을 꾸준히 그린 화가로 유명하다. 자화상 속 렘브란트의 모습이 어떻게 변했는지 살펴보면 그가 겪은 인생의 변화 역시 짐작할 수 있다. 그의 자화상은 '화가의 자서전'이라고 보아도 무방하다.

다음 그림은 렘브란트가 그린 〈34세의 자화상〉과 〈웃는 모습의 자화상(제욱시스의 모습을 한 자화상)〉이다. 〈34세의 자화상〉에서 젊은 렘브란트는 팔을 난간 위에 올려두고 자신감 있는 눈빛으로 감상자들을 바라보고 있다. 값비싸고 품위 있어 보이는 옷, 굳게 다문 입술과 또렷한 얼굴선은 자신감을 드러낸다. 당시 렘브란트는 최고의 인기를 구가하고 있었다. 돈도 명성도 모두 그의 것인 시대였다. 위엄 있는 표정과 자신감 있는 포즈가 그의 전성기를 짐작하게 한다.

그러나 영광의 시대는 영원하지 않았다. 이 그림을 그린 지 2년 후 아내인 사스키아는 한 살 된 막내아들을 남기고 하늘로 갔다. 렘브란트와 사스키아는 네 명의 아이를 낳았으나 대부분 어린 나이에 죽고 막내아들인 티투스(Titus)만 살아남았다. 그러나 훗날 티투스마저 렘브란트보다 먼저 사망한다.

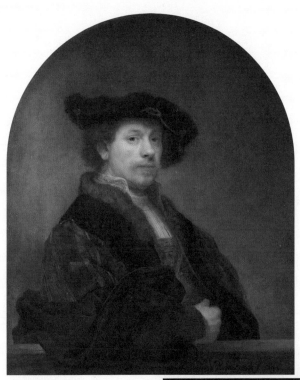

렘브란트 판레인,
〈34세의 자화상〉, 1640

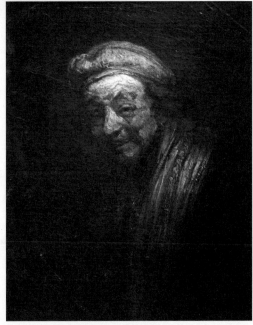

렘브란트 판레인,
〈웃는 모습의 자화상
(제욱시스의 모습을 한 자화상)〉, 1668

렘브란트에게는 어려움이 계속 닥쳐왔다. 집단 초상화 〈야경〉이 분위기가 어둡고 인물들을 제대로 표현하지 못했다는 이유로 그림 주문자에게 외면당한 이후, 그림 주문이 점차 줄어들었다. 뿐만 아니라 경제적 감각이 없이 돈을 낭비하며 생활하다 1656년 결국 파산하였다. 가지고 있던 집과 재산도 모두 빼앗겼다. 죽은 아내를 대신해 아이를 길러주던 유모와 함께 살기도 했지만 재혼하면 유산 상속권을 박탈한다는 아내의 유언 때문에 결혼하지 못했다. 렘브란트를 둘러싼 스캔들은 그의 명성을 바닥에 떨어뜨렸다. 경제적 어려움은 갈수록 더해져 1662년에는 아내 사스키아의 묘지 터까지 팔아야 할 정도로 극빈한 생활이 이어졌다.

그럼에도 렘브란트는 그림 그리기를 멈추지 않았다. 자화상도 매년 그렸다. 그가 말년에 그린 자화상을 보면 렘브란트의 노년기 모습을 짐작할 수 있다. 어둠 속에 있는 화가는 갑자기 뒤를 돌아보는 듯한 자세로 기괴하게 웃고 있다. 이 그림에서 렘브란트는 자신을 제욱시스(Zeuxis)와 동일시하고 있다. 제욱시스는 우스꽝스럽게 생긴 노파를 그리다 터져 나오는 웃음을 참지 못해 숨이 막혀 죽었다는 그리스의 화가다. 자화상 속 주름진 얼굴과 무너진 얼굴선, 기묘하게 웃는 표정이 아름답게 보이지 않는다. 젊은 시절 자신만만했던 자화상 속 인물과 같은 사람인지 구분이 안 될 정도다. 그러나 그림을 가만히 들여다보면 젊은 시절과 다르게 달관한 표정이 눈에 띈다. 34세의 자신만만하던 화가는 거친 붓질의 그림 속에서 눈빛을 번득이는 노인이 되었다.

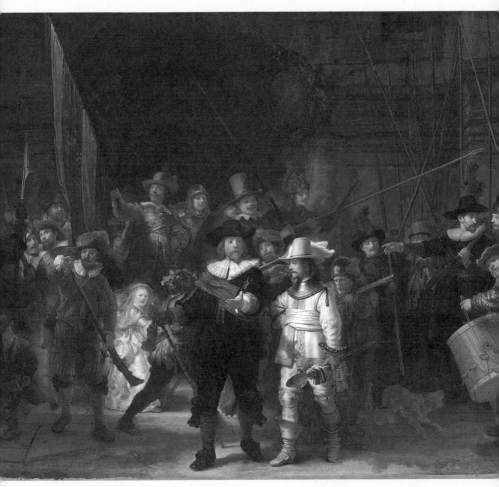

렘브란트 판레인, 〈야경〉, 1652

렘브란트의 자화상들을 보고 있으면 그가 자기 인생을 미화하지 않았다는 사실을 깨닫게 된다. 말년으로 갈수록 그의 인생은 고통의 연속이었으며, '한물 간 화가'라는 세간의 평가를 받았다. 그러나 렘브란트는 자신의 자화상을 실제보다 아름답게 꾸미려 하지 않았다. 화려했던 젊은 시절에 비해 노년으로 갈수록 명성과 사회적·경제적 지위가 초라해졌으나, 그림을 놓지는 않았다. 후일 렘브란트는 '빛과 어둠의 화가'로 미술사에 의미 깊은 이름을 남겼다.

나의 자화상을 미워하지 않고 살아가는 법

〈34세의 자화상〉을 그릴 즈음에 렘브란트는 자신이 말년에 어떤 모습의 자화상을 그리게 될지 상상하지 못했을 것이다. 그의 자화상은 끊임없이 변했다. 자신의 부와 지위를 과시하듯 그림을 그린 시절도 있었으나 시간이 지날수록 자기 모습을 담백하고 꾸밈없이 그렸다는 점이 인상적이다.

가끔 내 모습이 초라해 보이는 날에는 렘브란트의 자화상을 본다. 자기 모습을 외면하거나 미워하지 않고, 있는 그대로 담담하게 바라볼 수 있는 렘브란트의 용기에 대해 생각한다. 과거에 꿈꾸던 화려한 모습은 아니지만 현재의 내 모습을 받아들일 수 있을 때 비로소 자화상을 그릴 수 있을 것이다.

현실 속 내 자화상이 멋지지 않고 초라해 견디기 힘든 날이 있

다. 다른 이들의 화려한 자화상과 비교해 슬퍼지는 순간도 있다. 현실을 부정하고 싶을 때 내 모습을 실제보다 아름답게 꾸며 누군가에게 보여주고 싶은 욕구가 생긴다. 그러나 현재를 버티고 앞으로 나아갈 수 있는 힘은 나를 담담히 받아들일 때 나온다. 겉보기에 화려하고 아름다운 내가 아니더라도 상념 없이 바라보아야 지금을 견딜 수 있다.

자화상이 나이에 따라 끊임없이 변한다는 사실 역시 우리에게 위안을 준다. 49세나 59세에는 어떤 모습의 내가 될지 모르겠다. 세상은 끊임없이 변하니까. 다만 구태의연하고 뻔한 모습의 장년이 되고 싶지는 않다. 모든 것을 체념한 모습으로 살고 싶지도 않고, 내 삶을 억지로 미화해가며 살아가고 싶지도 않다. 그저 배우는 마음으로 사는 내가 되고 싶다. 누가 그려주는 내 초상화를 받아들지 않고, 내 자화상을 스스로 그리고 싶다.

요즘에도 밤에 아이가 잠들면 어김없이 두 시간씩은 글을 쓰며 지낸다. 글을 쓰기 위해 책도 들여다보고 틈틈이 공부한다. 10년, 20년 후 내 자화상이 마음에 안 들어 후회하고 싶지 않기 때문이다. 미래의 자화상은 내가 그리는 것이다. 현재의 내 모습을 미워하지 않고, 앞으로 더 나은 자화상을 그리기 위해 노력하는 것. 39세의 내가 할 수 있는 가장 최선일 것이다.

'자학'보다 '자뻑'이
필요한 순간

어릴 적 나는 학교에서 받은 성적표나 상장을 엄마에게 잘 보여주지 않는 아이였다. 성적이 형편없어 혼날까봐 숨긴 건 아니었다. 웬만큼 자랑거리가 아니면 엄마에게 보여주고 싶지 않았다. 글짓기 상장도 제법 큰 대회에서 받아야 비로소 의미가 있다고 생각했다. 뒤늦게 성적표나 상장을 발견한 엄마는 나를 별난 구석이 있는 애라 생각했던 것 같다. 성취에 연연하지 않는 특이한 아이라고 여겼던 듯도 싶다. 그러나 실제로 나는 '공적'으로 '크게' 인정받는 걸 중요히 생각하는 아이였다.

되짚어보면 스스로에 대한 기대 수준이 높고 욕심도 많았던 나였다. 그 기대치를 맞추기 위해 아등바등하며 노력한 결과, 몇 번의 성과를 이룬 적도 있었다. 그러나 스스로에 대한 높은 기대치는

동전의 양면처럼 열등감을 불러왔다. 당연하게도 나는 스스로 세운 높은 목표를 대부분 이루지 못했다. 괴로움이 뒤따랐다. 나보다 높은 성과를 거둔 누군가가 있으면 질투심에 잠 못 들기도 여러 번이었다.

이런 사고의 종착점은 자기 비하로 이어졌다. 스스로 세운 목표를 이루지 못하는 나를 후려치고 탓했다. 겸손해야 한다는 강박 관념까지 더해졌다. 나를 낮추는 태도를 유지한 채로 남들이 인정할 만한 목표를 이룰 때까지 끊임없이 노력해야 한다고 여겼다.

'더 잘할 수 있는데 이것밖에 못하다니 스스로에게 실망했어.'

'항상 겸손한 마음으로 더 열심히 노력해야 해.'

이렇게 스스로 되뇌며 나를 몰아세웠다. 작은 성과에 자만하지 말자고 다짐했다. 결과적으로 스스로를 멋지다고 여긴 적은 별로 없었다. 나는 더 큰 성취를 이루어야 비로소 드러내놓고 세상에 잘난 체할 수 있을 거라고 생각했다. 눈에 띄는 목표를 이루기를 열망했고, 덕분에 행복하지 못했다.

자기애의 대명사가 되다, 〈나르키소스〉

나르키소스는 그리스 신화 속 아름다운 양치기 소년이다. 어느 날 나르키소스의 아름다움에 반한 요정은 자신에게 무심한 그의 태도에 화가 나 복수의 여신 네메시스에게 간청한다. "나르키소스가 진정한 사랑에 눈을 뜨게 해주시고, 동시에 그 사랑의 고통을 깨닫

도록 해주세요."

이 일이 있고 얼마 지나지 않아 나르키소스는 샘에 들렀다 물속에 비친 자기 모습을 보고 사랑에 빠진다. 사랑에 빠진 대상을 잡기 위해 손을 뻗었지만 당연히 닿지 못했다. 사랑하는 상대의 응답을 받지 못한 소년은 결국 지쳐 샘에 빠져 죽고 만다. 그가 죽은 자리에는 수선화(꽃말이 자기애, 신비, 자존심으로 나르키소스의 이야기에서 유래한 것이다)가 피어났다.

초기 바로크 양식을 이끌었던 거장 미켈란젤로 메리시 다 카라바조(Michelangelo Merisi da Caravaggio, 1573-1610)는 신화 속 나르키소스 이야기에 주목했다. 르네상스 시대의 3대 거장 미켈란젤로 부오나로티(Michelangelo Buonarroti)와 이름이 같았기 때문에 그의 고향 이름을 따서 주로 '카라바조'로 불린 화가다. 그는 신화나 성경 속 이야기를 사실적으로 묘사하며 개성을 드러냈다. 인간의 현실적이고 세속적인 심리를 꿰뚫는 카라바조의 작품 세계는 이탈리아의 르네상스 시대를 마감하고 바로크 시대를 여는 역할을 하였다.

카라바조의 〈나르키소스〉 역시 신화 속 이야기를 다루고 있지만 환상의 세계가 아닌 인간적인 감정을 담은 작품이다. 작품 속에는 물속에 비친 자신의 모습과 사랑에 빠진 순간의 나르키소스가 등장한다. 그림에는 다른 배경이나 등장인물이 없다. 스포트라이트는 무대 위 주인공을 비추듯 오로지 나르키소스에게 향하고 있다. 물속에 비친 자기 모습을 더욱 자세히 보기 위해 한껏 고개를 숙인 자세와 그 밑에 맨살이 드러난 무릎이 눈길을 끈다. 반쯤 벌

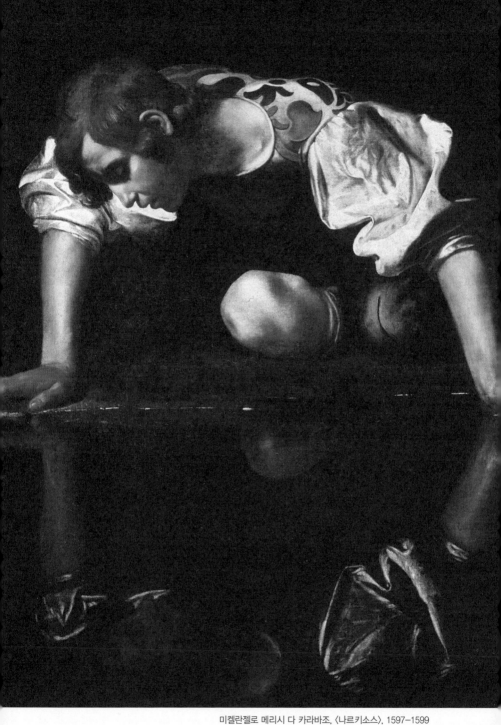

미켈란젤로 메리시 다 카라바조, 〈나르키소스〉, 1597–1599

린 입과 눈, 홀린 듯 헤어 나오지 못하는 양치기 소년의 시선은 사랑에 빠진 사람의 표정을 보여준다. 물속에 비친 어두운 모습은 곧 다가올 나르키소스의 죽음을 암시하는 듯 보인다. 사랑의 대상이 자신이라는 것도 모르고 죽음을 앞둔 나르키소스의 모습이 조금 안쓰럽게 느껴지는 그림이다.

자신과 사랑에 빠졌던 나르키소스는 자기애를 의미하는 용어인 나르시시즘(Narcissism)으로 정신분석학에 이름을 남기게 된다. '이 세상의 중심은 나'라는 생각에 빠져 자기 자신에게만 에너지가 향하는 사람, 자기애성 인격 장애를 가진 이들을 가리켜 나르시시스트(Narcissist)라 부른다. 자기중심적인 경향이 강해 타인을 목적이 아닌 자신을 돋보이게 만드는 수단으로 생각하는 경우, 심각한 나르시시즘의 한 증상으로 본다.

정신분석학에 존재하는 나르시시즘이라는 용어 탓에 우리는 나르키소스를 '자뻑'의 대명사로 여기게 되었다. 자기애의 부정적인 의미, 자기중심적인 어리석은 성향이 '나르키소스'라는 이름 안에 담기게 된 것이다.

행복한 나르키소스가 되기로 결심했다

아이가 태어난 후 우리 부부는 아들의 성취에 늘 칭찬을 곁들여주었다. 뒤집기를 처음 했을 때 "잘했다"는 말을 아끼지 않았고, 로봇이나 퍼즐 조립을 마치면 "멋지다"며 박수를 쳐주었다. 아이는 칭

찬 세례를 받으며 으쓱해했다. 아이에게 한껏 칭찬을 해주던 어느 날 깨달았다. 아들에게는 똥만 잘 싸도 칭찬을 아끼지 않았으나 정작 나 자신에게는 제대로 된 칭찬을 해준 적이 없었다. 겸손해야 한다고, 너는 아직 멀었다고 몰아세우기에 급급했다.

우리 사회는 겸손한 사람을 좋아한다. 자뻑에 빠진 나르키소스는 한국 사회에서 사랑받기 어렵다. 무언가 아는 체하거나 잘난 척하는 사람을 "나댄다"라며 지적하기 바쁘다. 유아기 때 부모에게 그토록 칭찬 세례를 받고 자신감 넘치던 아이들도 학교생활을 하기 시작하면, 무엇을 이루어도 태연한 척, 대단하지 않은 척해야 사랑받는다는 사실을 깨달으며 조용해진다. 다른 사람이 먼저 운을 띄워주기 전에 내 자랑을 먼저 늘어놓는 건 금기 사항에 가깝다. 특히 사회생활을 할 때 적당한 겸손은 필수 덕목이다. 겸손한 태도를 유지하면서도 자연스럽고 은근하게 자기 장점을 드러내는 건 사회생활의 중요한 기술이다.

그런데 '겸손함의 미덕'이 우리를 얼마나 행복하게 할까? 의문이 생긴다. 물론 적당히 겸손한 태도는 아름답다. 나 역시 지나치게 으스대는 사람을 좋아하지 않는다. 하지만 스스로에게 겸손한 태도를 과도하게 요구하다가 자기 비하와 열등감에 빠질 수도 있다는 사실은 미처 몰랐다. 정확히 말하자면 나의 태도는 진정한 겸손도 아니었다. 겸손을 가장한 자기 학대에 가까웠다. 나조차 나를 칭찬하지 않으니 다른 사람으로부터의 인정이나 공적인 성취에 끊임없이 목말라할 수밖에 없었다.

자기중심적인 성향으로 타인을 괴롭히거나 피해만 입히지 않는다면 '현대판 나르키소스'—자기애성 인격 장애자가 아닌 적당한 자기애를 가진 이를 이렇게 명명하고 싶다—도 나쁠 건 없었는데, 나는 왜 그리 스스로에게 엄격했을까. 자뻑에 빠진 사람이 세상에서 사랑받지 못한다는 이유로 자신에 대한 칭찬에까지 인색해져 버렸다. 이른바 '관종의 시대'가 도래했는데도 말이다.

이런 깨달음을 얻은 후부터 나를 대하는 태도를 조금 바꾸었다. 나를 괜찮은 사람으로 여기는 '자뻑'의 시간을 나름대로 가지기로 했다. 가지각색의 이유로 스스로를 칭찬해주기 시작했다. 예컨대 이런 식이다. 아이를 낳은 후 6년 만에 처음으로 전시회에 갔을 때, 서울시립미술관으로 향하는 덕수궁 길을 걸으며 '나는 미술 감상을 즐기는 문화인'이라고 생각하며 잠시 자뻑에 빠졌다. 한 달치 가계부를 빼곡히 정리한 후에는 '합리적인 경제인'이라며 스스로를 기특해하기도 했고, 아이가 방바닥에 어질러놓은 아동용 퍼즐 100여 피스를 다 맞추고는 '역시 난 집중력이 좋다'며 속으로 칭찬해주기도 했다. 가장 자주 자뻑에 빠지는 시간은 글을 쓰는 때다. 가끔 커피숍에 가서 노트북을 꺼내 이어폰을 귀에 꽂고 음악을 들으며 글 쓰는 내 모습에 괜히 어깨가 으쓱거린다.

'글 쓰는 나, 지금 좀 멋진 것 같은데?'

예전이라면 이런 유치한 생각을 했다는 사실에 소름이 돋았을 것이다. 곧바로 겸손 레이더를 작동시켜 '뭐해, 빨리 겸손해지지 않고! 그냥 노트북에 글 좀 쓰는 걸로 잘난 체하다니'라며 즉시 자

기 검열의 시간을 가졌을 것이다. 하지만 이제는 굳이 그러지 않는다. 그저 멋진 나에 잠시 심취한다.

남들이 알아주는 것도 아닌데 나라도 '멋진 나'를 발굴하고 칭찬해주며 사는 게 나쁘지 않다는 생각이 든다. 그래서 나는 불행한 겸손주의자보다 '행복한 나르키소스'로 살기로 했다. 생각해보면 "자기 잘난 맛에 산다"는 말도 욕이 아닌 듯싶다. 가끔은 자뻑의 시간을 가져야 살맛이 나는 법이니까.

불혹(不惑)이 코앞이지만
나는 매일 혹한다

어릴 적 나는 까탈스러운 성격에다가 소문난 울보였다. 아주 사소한 자극에도 울기를 반복했다고 한다. 나로 인해 엄마는 난처한 상황에 자주 빠지곤 했다. 오죽하면 외할머니가 나를 집 앞 개천에 버리라고 반농담으로 말씀하셨을 정도였으니 보통 성격은 아니었던 듯하다. 툭하면 울던 내 성격을 바꾸어놓은 건 우습게도 '위인전'이었다. 우리 집에는 위인전 전집 한 질이 있었다. 나는 매일 그 전집을 읽었다. 위인들은 하나같이 엄청난 삶의 장벽을 이겨내고 위대한 삶을 일군 사람들이었다. 의지가 높고, 어떤 일에도 초연하고 의연한 삶을 살았다. 나 같은 울보는 닿기 힘든 인물들이었다. '나도 마음을 갈고 닦고, 끊임없이 공부해서 언젠가 저렇게 훌륭한 사람이 될 거야.' 어린 울보는 머릿속으로 생각했다.

나는 위인들처럼 훌륭한 사람이 되기 위해 노력하기 시작했다. 작은 일에도 툭하면 울던 성격을 점차 무디어지게 단련했다. 초연하고 꿋꿋한 이미지가 내 지향점이었기에 예민하거나 유난스러운 아이라는 평판은 절대 듣고 싶지 않았다. 감정 기복이 크거나 욕심이 많은 성격도 고치고 싶었다. 나의 욕심이나 야망(?)은 타인에게 들키지 않도록 잘 숨겨두었다. 취향이나 호불호를 크게 나타내는 일도 삼갔다. 욕심이 없고 의연한 이미지를 보여야 다른 사람들에게 미움받지 않는다는 사실을 깨달았기 때문이다. 내 성격에 뾰족하고 울퉁불퉁한 면이 있다면 그것을 갈고 닦아 반짝반짝 윤이 나는 조약돌처럼 만들고 싶었다. 조화롭고 균형 잡힌 인간이 되고 싶었다. '나'라는 사람의 장르를 되도록 위인전이나 자기계발서에 나오는 종류의 인간형으로 바꾸고 싶었기에 머릿속 자기 검열은 멈추지 않았다. 그토록 노력한 결과는 어떠할까.

내년에 나는 『논어』에서 '불혹(不惑)'이라 칭하는 마흔이 된다. 불혹, 어떤 것에도 미혹되지 않고 세상의 도리를 분명하게 알게 된다는 뜻이다. 예전의 나는 마흔쯤 되면 웬만한 일에 마음이 흔들리지 않는, 썩 의연하고 훌륭한 사람이 될 줄 알았다. 마흔 살이라면 사회생활 경험도 어느 정도 쌓았을 것이고, 인격적으로 수양이 된 상태라 마음이 요동치지 않는 나이가 아닐까 생각했다. 열등감이나 세상의 욕망으로부터도 어느 정도 벗어난 모습일 것이라 막연한 이상형을 그리고 있었다. 그러니까 마흔 살쯤의 나는 위인전에서 그리던 그 위인들과 비슷한, 조화롭고 균형 잡힌 인격을 가진 사람

이 될 거라 상상했던 것이다.

그런데 웬걸. 불혹이 코앞이지만 나는 매일 혹한다. 세상에서 떠드는 아파트 가격이나 남들의 어마어마한 연봉 등 거대한 숫자에 매일 혹한다. 드라마 남주인공과 아이돌 가수들의 멋진 모습에 매일 혹한다. 욕심과 열등감도 여전하다. 감정은 매일 파도친다. 꿋꿋하기는커녕 삶의 장벽에 매일 울고, 지고, 좌절한다. 남편의 말에 화내고 아이에게도 때때로 욱한다. 이기적인 마음이나 사고 방식이 딱히 이타적으로 바뀐 것 같지도 않다. 마흔이 되어도 인격적으로 성숙하지 못한 내가 잘못된 것일까? 아니면 『논어』가 쓰일 때에 비해 평균 수명이 길어져 마흔이 젊고 혈기왕성한 나이가 되어 그럴까? 나는 점차 그 어느 쪽도 정답이 아니라는 결론에 이르게 되었다.

새로운 아름다움을 찾아내다, 〈긴 목의 성모〉

아름다움에 대한 자신만의 독특한 기준을 내세운 파르미자니노(본명은 지롤라모 프란체스코 마리아 마졸라Girolamo Francesco Maria Mazzola, 1503-1540)의 이야기를 꺼내본다. 1503년 이탈리아 파르마라는 지역의 예술가 집안에서 태어난 파르미자니노는 유년 시절부터 그림에 재능을 보였다. 독특하고 우아한 화풍을 교황 클레멘스 7세에게 인정받아, 교황청 벽화를 그리기도 했다. 1531년 고향으로 돌아온 화가는 새로운 양식의 그림을 선보인다. 〈긴 목의 성모〉라는 작품

파르미자니노, 〈긴 목의 성모〉, 1534–1540

으로, 아기 예수를 안고 있는 성모의 모습을 그린 작품이다.

감상자들은 이 그림을 보는 순간, 제목의 의미를 단번에 이해할 수 있다. 성모의 목이 백조처럼 길쭉하게 표현되어 있기 때문이다. 파르미자니노는 성모를 나름대로 기품 있고 아름답게 표현하려 애썼다.

목의 비례뿐 아니라 성모의 손, 아기 예수의 인체 비례 역시 전반적으로 길쭉하다. 자세히 살펴보면 성모의 포즈나 안겨 있는 아기 예수의 모습도 안정적으로 보이지 않는다. 파르미자니노가 인체 비례나 안정된 구도를 몰랐거나 그에 관심이 없기 때문은 아니었다. 그는 대상을 길쭉하게 늘려 표현하는 걸 좋아했고, 이 사실을 그림 감상자에게 알려주고 싶어 했다.

파르미자니노가 활동하던 시대는 16세기였다. 르네상스 시기의 레오나르도 다빈치와 미켈란젤로 부오나로티, 라파엘로 산치오(Raffaello Sanzio)와 같은 걸출한 인재들이 이미 엄청난 작품들을 남기고 세상을 떠난 직후였다. 르네상스 시기의 예술은 고대 그리스와 로마의 예술 양식을 본받아 이상적이고 완벽한 균형을 이룬 아름다움을 추구했다. 대부분의 작품에서 인체 비례나 구도가 안정되고 균형 잡혀 있었다. 파르미자니노의 〈긴 목의 성모〉와 라파엘로의 〈성모자〉를 비교해보면 극명한 차이가 드러난다. 파르미자니노가 활동할 당시 미술이 더 완벽해지기 위해 목표로 할 만한 지향점은 없어 보였다.

이때 젊은 미술가 중 몇 명이 완벽한 조화를 꾀하던 르네상스

라파엘로 산치오, 〈성모자〉, 1505

미술의 특징을 포기하고 기발하고 새로운 방식을 택했다. 파르미자니노와 같이 인체를 위아래로 늘린 듯이 길쭉한 모양, 비뚤어진 원근법, 부자연스러워 보일 정도로 특이한 포즈나 현실 세계와 다른 색채 등을 특색으로 하는 미술 양식을 선보이는 이들이 있었다. 이들이 선보인 미술 양식을 마니에리슴(프랑스어로 마니에리슴manérisme, 이탈리아어로 마니에리스모manierismo)이라 부른다.

마니에리슴은 시대적으로 르네상스 시기에서 바로크 시대 사이에 위치했던 예술 양식이다. 파르미자니노는 이 마니에리슴의 선구자였으며, 16세기 중반부터 후기에 이르러 전성기를 맞게 된다. 이 양식이 유행했던 데에는 시대적 배경도 있었다. 신대륙이 발견되며 상업의 중심지가 지중해에서 대서양으로 옮겨가던 시기였기에 이탈리아의 부흥기는 막을 내리고 있었다. 더불어 유럽 전체가 종교전쟁으로 인해 혼란에 휩싸여 있던 시기였다. 비평가들은 당시의 불안정한 정치·경제적 상황과 예술가들의 심리적 불안감이 마니에리슴 양식으로 표현되었다고 해석한다.

마니에리슴 양식은 뒤이은 바로크 시대의 사람들에게 수많은 비판을 받았다. 애초에 마니에리슴의 어원 자체가 '손'이라는 뜻을 가진 이탈리아어 '마노(mano)'에서 왔다고 한다. 창의성을 발휘하기보다 손재주를 부리는, 기교만 부각된 과장된 수법을 의미하는 사조로 여겨졌기 때문이다. 인체 비례나 구도가 굉장히 불안정하다는 점도 이런 비판을 받는 데 한몫했다.

후대의 사람들로서는 르네상스 미술 양식을 모방하는 듯 보이

면서도 조화와 균형이 맞지 않는 마니에리슴 미술 양식이 다소 괴상해 보였을 것이다. 이런 시선은 부정적 평가로 이어졌다. 후일 마니에리슴이라는 이름이 '관행을 유지하다가 빠지게 되는 권태로움', '현상을 유지하는 경향'을 뜻하는 매너리즘(mannerism)이라는 영어 단어로 이어지게 된 것 역시 이런 부정적 평가와 관련이 있다.

마니에리슴은 왜곡된 형태를 그린 뻔하디 뻔한 예술 양식이었을까? 그렇지 않다. 파르미자니노의 그림을 다시 살펴보자. 정통적인 화법을 피하고 싶어 했던 화가의 의지를 읽을 수 있다. 성모의 길쭉한 목과 손가락, 포즈는 안정된 형태의 것이 아니더라도 특유의 우아함과 아름다움을 지향하고 있다. 완벽한 조화와 균형을 맞춘 아름다움만이 우리가 생각할 수 있는 유일한 해결 방식이 아님을 〈긴 목의 성모〉는 보여주고 있다.

울퉁불퉁하고 뾰족한 '나'라는 장르

마니에리슴은 르네상스에 그려진 작품에 비해 어딘가 균형이 맞지 않고 다소 비정상적이라는 평가를 받았지만 결국 후대에 이르러 서양미술사의 큰 줄기가 되었다. 아니, 애초에 그 균형 잡히고 이상적인 아름다움이라는 건 누군가가 만들어낸 잣대에 불과할지도 모른다. 아름다움이란 결국 보는 사람의 시각과 해석에 따라 충분히 의견이 달라질 수 있기 때문이다. 다소 괴상하고 균형에 맞지 않게 보이는 것일지라도 그 나름대로 의미를 가진다. 낯설고 균형

에 맞지 않은 방식도 새로운 장르로 자리 잡을 수 있다.

　나는 내가 동경했던 위인들의 생활 방식과 태도, 그 조화롭고 균형 있는 것들이 어느 순간 내게 의미가 없음을 깨달았다. 일단 위인들의 삶 역시 훌륭한 부분 위주로 편집된 것이었고 그렇게 조화롭고 균형 잡힌 것만은 아니었다. 뿐만 아니라 내가 진심으로 균형 잡힌 인간이 되는 데 관심이 있다기보다 '남들에게 훌륭해 보이는 이미지'에 주력해왔다는 사실도 깨달았다. 욕망에 흔들리지 않고 마음도 굳건한 사람, 웬만한 일에도 괜찮은 사람으로 보이고 싶어 했던 마음이 나 스스로를 괴롭혔던 것이다.

　마흔을 목전에 앞둔 나는 이제 알게 되었다. 내 장르는 위인전이 아니라는 사실을. 예민하고 유난스럽고 툭 하면 울던 그 아이도 '나'라는 장르의 일부분임을 인정하게 되었다. 욕심이 많은 점도, 비뚤한 사고방식도 반드시 고쳐야 할 필요가 없음을 깨닫게 되었다. 내 성격을 나쁜 것이나 비정상적인 것, 괴상한 성격으로 낙인 찍은 건 내 생각일 뿐이었다. 그 예민한 축, 비뚤한 사고방식이 때로는 살아가는 데 도움이 되고 있음을 이제는 안다.

　내가 균형 잡히고 성숙한 사고방식을 지닌 40대를 맞이할 것이라는 생각은 버렸다. 여든이 되어도 별로 가능할 것 같지 않다. 그때가 되어도 나는 여전히 혹할 것이다. 지금도 어떤 날은 내가 참 별로인 인간으로 느껴진다. 스스로 마음과 정신 상태가 울퉁불퉁하고 뾰족하다고 느껴지는 날도 다수다. 그렇다고 해서 끊임없이 나를 다듬을 필요는 없다. 조화롭고 균형 잡힌 인간형, 그런 모습

은 어차피 내 장르가 아니다. 울퉁불퉁하고 뾰족한 특성이 '나'라는 장르에 더 가까울지도 모른다.

'굳이 훌륭하지 않아도 돼. 훌륭할 필요 없어.'

최근 들어 자주 되새기는 말이다. 매일같이 혹하더라도 마음을 그냥 놓아두기로 했다. 울퉁불퉁하고 비뚤어지고 허약한 나라도 미워하지 않기로 했다. 내 장르를 인정하기로 마음먹었다. 성인군자나 위인이 될 필요는 없다. 내가 훌륭하고 완벽해져야 할 이유는 그 어디에도 없으니까.

멋이 중헌지 묻는다면

대학 시절 고속버스를 타고 과 전체 MT를 가는 길이었다. 추위가 시작되는 11월, 몸살 기운이 슬슬 밀려왔다. 버스가 휴게소를 들르 자마자 따뜻한 차를 파는 가게로 달려가 5천 원짜리 쌍화탕을 샀 다. 재빨리 쌍화탕을 입에 털어 넣는 나를 바라보며 친구들은 건강 염려증이 있냐며 놀렸다. 대학 시절 기숙사에서 아침을 꼭 챙겨 먹 었던 기억도 있다. 술을 많이 먹은 다음날이면 친구들은 더 자기 위해 아침을 굶는 경우가 많았다. 반면 나는 숙취의 기운이 남아 있어도 기숙사 식당에 아침을 먹으러 갔다. 밥을 꼭 챙겨먹는 건 대학 시절 내 철칙이었다. 집에서 떨어진 타지에 살았기 때문에 스 스로를 잘 돌봐야 한다는 다짐이 머릿속에 있었다.

완벽주의 성향 때문에 마음속으로 늘 자신을 구박하고 몰아세

우던 나였지만, 스스로를 챙기는 걸 주저한 적은 없다. 힘든 일이 닥쳐오면 스스로 먹을 걸 챙겨주면서 '그래, 이제 밥 먹고 힘내자' 라고 나 자신에게 말해주곤 했다. 나만을 위한 시간도 반드시 챙겼다. 직장생활을 할 때에도 한 달에 한 번 정도는 혼자 외출을 해서 영화를 보거나 미술관 관람을 했다. 오로지 내 취향에 맞추어 혼자 식사를 하고 문화생활을 하면 스스로를 대접해주는 느낌이 났다.

꾸준히 나 자신을 돌보던 내게도 위기는 찾아왔다. 출산과 육아는 만만치 않은 장벽이었다. 누군가는 자식을 낳으면 인격적으로 성숙해진다고 이야기했다. 완전히 틀린 이야기는 아니었다. 나 아닌 타인의 욕구를 먼저 챙기며 배려와 희생이라는 미덕을 배웠으니까. 반면, 아이를 낳은 후 줄어드는 능력치도 있었다. 스스로를 챙기는 능력이 급격히 퇴화되었다. 아이를 낳은 후에는 나 자신의 욕구를 먼저 챙기려 행동할 때마다 죄책감이 치솟았다. 부모라면 아이를 위해 늘 헌신해야 한다고 생각하는 남편을 보며 더욱 그런 느낌이 들었다. 가령 입이 짧은 아이가 맛있는 음식을 계속 거부하면, 남편은 끝까지 아이를 따라다니며 음식을 입에 넣어주려 했다. 반면 나는 그 음식을 내 입에 슬쩍 집어넣으며 웃는 엄마였다.

시간을 활용할 때도 비슷한 상황이 벌어졌다. 원래의 습관대로 나는 스스로를 위한 시간을 먼저 챙기려고 안간힘을 썼다. 한국에서 보내는 휴가 때에도 그리운 지인들과의 만남을 위한 시간, 혼자만의 미술관 관람과 영화 관람 시간은 반드시 가져야 했다. 나를 위한 시간을 챙겨야 한다는 생각에 한 행동이었지만 종종 '아이는

뒷전이고 자신 먼저 챙기는 별난 엄마'라는 주변의 시선도 받았다. 자기중심적이라는 이야기도 때때로 들었다. 나는 엄마로서, 부모로서 부적격자가 아닐까, 종종 고민에 빠졌다.

행위는 이토록 중요하다, 〈콩 먹는 사람〉

구체적 행위의 중요성을 화폭에 담아낸 화가가 있다. 16세기 초기 바로크 시대의 거장으로 불리는 안니발레 카라치(Annibale Carracci, 1560-1609)라는 예술가다. 화가의 집안에서 태어난 그는 어릴 때부터 그림 그리는 일을 도우며 성장했다. 그의 형인 아고스티노 카라치(Agostino Carracci), 사촌 형인 루도비코 카라치(Lodovico Carracci) 형제와 화실을 열어 교회의 주문을 받아 여러 가지 그림 작업을 했다.

카라치 형제들은 일상생활에서 얻는 소재에 관심이 많았다. 인물을 자세하게 묘사하기 위해 거친 선을 반복하며 대상의 형태를 나타냈다. 이렇게 인물을 그린 그림의 특징을 카라치 형제는 '카리카튜라'라고 이름 지었다. 오늘날 인물의 특징을 희화화해 묘사하는 그림을 뜻하는 '캐리커처(Caricature)'의 어원이 된 말이다.

안니발레 카라치의 대표작 〈콩 먹는 사람〉은 마치 방송이나 영화에 등장하는 '먹방' 속 한 장면을 정지시킨 듯 보이는 그림이다. 한 남자가 삶은 콩을 한 숟갈 집어 먹으려는 참이다. 식탁에는 삶은 콩 한 그릇, 삶은 채소, 세 쪽의 파, 물 주전자, 네 조각으로 나뉘어 있는 빵, 와인 잔이 함께 놓여 있다. 손톱에 끼어 있는 검은 때,

안니발레 카라치, 〈콩 먹는 사람〉, 1585

낡은 모자를 보면 남자가 서민 계층임을 짐작할 수 있다. 그의 매서운 시선은 관람자들을 향해 있다. '내 식사 시간을 방해하지 말라'는 메시지를 전하는 듯 보인다.

〈콩 먹는 사람〉은 음식을 먹는 수많은 그림 중에서 차별화된 특징을 지니고 있다. 서양 명화에는 '식사 시간'을 주제로 그려진 작품이 많다. 그러나 '먹는 행위' 자체에 초점을 맞추어 제작된 그림은 찾아보기 어렵다. 보통 예술 작품 속 식사 장면은 종교적 의미로 쓰이는 경우가 많았다. 식사 시간에 이루어지는 사람들의 대화나 친교 행위 등 다른 메시지에 주목하는 작품도 많았다. 이 경우 대부분 음식을 집어먹는 사람들은 눈에 띄지 않는다. 지체 높은 인물이 음식을 먹는 모습을 그리는 건 금기에 가까웠다.

반면 〈콩 먹는 사람〉은 말 그대로 '음식을 먹는 행위' 그 자체에 주목하고 있다는 점에서 의미가 있다. 식사 중인 그림 속 남자는 그 누구와도 대화를 나누지 않는다. 남자의 모습이 다른 메시지를 전달하고 있는 것도 아니다. 그는 그저 열심히 먹는 행위에 집중하려 할 뿐이다.

지금 이 남자의 식사를 방해해서는 안 된다. 지금 그 앞에 놓인 음식은 남자의 고단한 하루를 위로해줄 중요한 한 끼이기 때문이다. 나를 위해 무엇인가를 먹는 행위, 그것이 예술의 소재로 쓰일 만큼 의미 있음을 그림은 보여주고 있다. 관람자들은 작품을 보며 먹는다는 '행위'가 가진 의미를 생각해보게 된다.

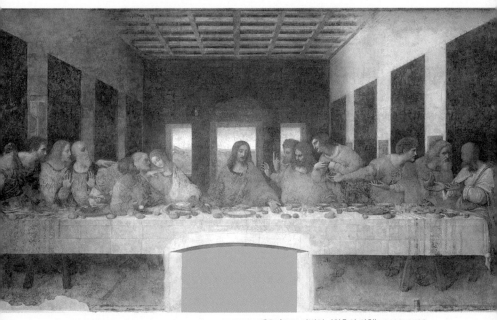

레오나르도 다빈치, 〈최후의 만찬〉, 1495-1498
그림 속 어느 누구도 음식을 집어먹는 이가 없다.

자존감은 어디에서 나올까

수년간 자존감 열풍이 불었다. 나 역시 자존감에 관련된 책을 여러 권 읽으며 이 단어를 곱씹었다. 자존감이라는 말속에는 '감정'을 뜻하는 '감(感)' 자가 들어 있으므로 늘 마음의 관점에서 이 단어를 생각해왔다. '나를 사랑하는 마음을 가져보자', '나를 존중하는 마음이 중요해'라며 마음속으로 수백 번 생각했다. 엄청난 성취를 이루어내어, 나를 세상에 제대로 증명하면 자존감이 절로 생길 것이라 생각한 적도 있다. 그러나 어느 순간부터 자존감이라는 말의 포커스를 넓혀야 한다는 생각이 들었다.

물론 나를 존중하고 사랑하는 마음은 중요하다. 그러나 되짚어보면 이를 뒷받침할 '행위'도 못지않게 중요하다. 스스로를 하찮게 대하지 않고 귀하게 대접해야, 괜찮은 사람이 된다. '나'를 챙기는 행동이 이기적이거나 나쁜 것도 아니다. 매일을 살아내기 위한 자연스러운 행동이다.

연인 관계를 생각해보자. 상대방을 사랑하는 '마음'만으로 지속되는 관계는 없다. 사랑한다는 말 한마디, 상대방을 위하는 행동 없이 '표현 안 하더라도 내 마음 네가 알아야지'라는 식으로 연인을 대하는 사람들이 더러 있다. 이 경우 상대방은 무뚝뚝한 연인에게 지쳐 나가떨어지기 쉽다. 자존감도 마찬가지다. 나를 사랑하는 마음을 가지자고 수백 번 결심해봤자 표현과 행동이 따라주지 않는다면 '나' 역시 지쳐 나가떨어진다. 나를 사랑할 원동력이 사라진다.

그 원동력이 간절히 필요한 순간이 때때로 찾아온다. 스스로

가 초라하고 하찮게 느껴져 견딜 수 없는 날, 나를 귀하게 대해주면 힘이 생긴다. 오로지 나를 위한 맛있는 한 끼를 만들어 예쁜 그릇에 담아 대접해주는 행위, 내가 좋아하는 취미 생활을 적극적으로 즐기는 행위, 혼자만의 평화로운 티타임을 가지는 행위 등 나를 위하는 사소한 행동은 살아갈 힘을 준다. 나를 제대로 챙겨줄 시간이 없다면 하다못해 밥이라도 꼭꼭 씹어 먹는 게 좋다. 그런 행동은 구차한 것도, 이기적인 것도 아니다. 당연한 행위다. 혹시 나를 만족시킬 수 있는 행위, 내가 좋아하는 게 무엇인지 잘 모르겠다면 이를 찾아보는 연습도 필요하다. 홀로 외출하거나 여행하면서 스스로에게 원하는 바를 끊임없이 물어봐주는 것도 좋다. 오늘은 무엇을 먹고, 어떤 일을 하기 원하는지 스스로에게 끊임없이 물어보며 취향 탐구를 해본다. 자연스럽게 내가 원하는 것들, 좋아하는 것들을 깨달아 갈 수 있다.

가족이나 친구 등 타인을 위해 희생한다고 해서 상대방이 그만큼 나를 알아서 챙겨줄 것이라는 생각은 오산이다. 나만큼 내 욕구를 정확히 알고 챙겨줄 사람은 세상에 존재하지 않는다. 나보다 타인을 챙기는 데 에너지를 먼저 쓰다 보면 가끔 은근한 바람이나 억울함이 슬그머니 고개를 들기도 한다. '내가 아무개를 그렇게 챙겨주었는데 걔는 이토록 무심하네', '내가 그렇게 신경 써줬는데 아무도 날 챙기지 않아'라는 식의 생각이 머릿속을 떠돈다. 물론 순수하게 이타적인 마음으로 타인을 보살피고 챙기는 경우도 존재한다. 그럼에도 나보다 남이 우선순위가 되면 가끔 인간관계의 대차

대조표가 머릿속에 펄럭거린다. 나는 누군가를 '위해' 존재하는 것도 아니고 남들도 나를 '위해' 살아가는 존재가 아니다. 근본적으로 우리는 스스로를 위해 살아가야 함을 기억해야 한다. 역설적이게도 이 사실을 먼저 깨달아야 대가를 바라지 않고 타인을 도울 수 있다.

내 욕구와 취향을 알아채고 맞춤형으로 챙겨줄 사람은 결국 나다. 나한테 박하게 굴지 말자. 자존감은 내 욕구를 챙기고 보살피는 '행동'에서 솟아나기도 하는 법이다. 스스로를 열렬히 사랑하고 싶다면, 먼저 행동으로 그 사랑을 증명할 필요가 있다.

그때, 나 왜 그렇게
바보 같았을까

어릴 때 좋아해서 수십 번 보았던 영화 중 하나가 「백 투 더 퓨처」 시리즈였다. 「백 투 더 퓨처 1」에서 주인공 마티(마이클 J. 폭스 분)는 타임머신을 타고 부모가 고등학생이던 시절로 간다. 과거로 돌아간 마티는 우연히 아버지, 어머니의 과거 속 한 장면을 바꾸게 된다. 덕분에 타임머신을 타고 돌아온 현재에서 마티와 가족들의 삶은 예전보다 만족스러운 상태로 변한다. 예전부터 이 영화를 보며 과거의 어떤 시점으로 돌아가고 싶다는 생각을 했다. 과거의 내게로 돌아가 인생을 살짝 바꾸고 싶었다. 바보 같았던 과거의 나를 가르치고 훈계해 바른길로 이끌고 싶었다. "미래에 후회할 테니 지금 이런 선택은 절대 하지 마. 그 시점에 당당하게 자기 의견을 말해야 해. 아니면 두고두고 후회하게 될 거야." 몇몇 선택을 돌려놓는

다면 지금의 인생이 더 만족스러워질 것 같았다.

"그때 나 왜 그렇게 바보 같았을까."

가끔 혼자 중얼거렸던 말이다. 세상 사람들을 과거와 현재, 미래 중 어느 시점을 보고 살아가는 유형인지에 따라 나눈다면 나는 주로 과거를 보고 사는 사람이었다. 옛날의 내가 얼마나 바보처럼 행동했는지, 왜 그런 바보 같은 선택을 했는지 답 없는 의문을 머리에 떠올리고는 했다.

누군가가 내게 함부로 굴었던 기억을 떠올릴 때면, 무례했던 상대방보다 그에게 아무런 항변도 못했던 그때의 나를 탓했다. 허무하게 끝난 관계를 회상할 때에는 '어차피 추억으로도 못 남을 사람에게 왜 그렇게 관심과 정성을 기울였을까' 후회했다. 직장에 적응하기 어려웠던 시기에는 주변의 권유에 휩쓸려 이 직업을 선택한 내가 미웠다. 학창 시절에 미리 내가 원하는 일, 내가 좋아하는 게 무엇인지 치열하게 고민했더라면 다른 일을 선택하지 않았을까 생각했다. 해외에서 살게 된 후 부적응 상태가 지속되자 이 나라에 오기로 결심했던 과거의 나를 구박했다. 특히 영어에 서툰 아이가 학교에 가서 낯선 나라의 아이들 사이에서 겉돈다고 느껴졌을 때, 무너진 마음은 나를 탓했다. 왜 이런 삶을 선택해서 아이까지 외롭게 만든 것일까. 때때로 생각했다. 과거에 바보 같은 선택을 하지 않았더라면, 그 사람에게 제대로 내 뜻을 밝혔더라면, 누군가에게 마음과 정성을 쏟지 않았더라면, 지금 나는 어떤 상태일까? 그때 삶의 각도를 몇 도만 틀었더라도 나는 상처받을 일이 적

었을 테고, 자신감 넘치고 당당한 상태일 텐데. 과거의 옳지 않은 선택과 행동 때문에 현재 내가 이토록 삶에 걸려 넘어지고 있는 중인 걸까.

그는 어떤 금기를 어겼을까, 〈오르페우스와 에우리디케〉

오르페우스는 그리스 신화 속 음유시인이다. 어려서부터 아폴론에게 리라를 연주하는 법을 배워 누구보다 뛰어난 악기 연주 실력도 갖추고 있었다. 오르페우스는 애처가로도 유명하다. 그는 아내 에우리디케를 몹시 사랑했다. 그러나 이 부부의 결혼은 얼마 되지 않아 비극을 맞이한다. 에우리디케가 산책을 나갔다가 뱀에 물려 죽게 된 것이다.

사랑하는 아내를 한 순간에 잃은 오르페우스는 저승에 가서 그녀를 다시 데려오기로 결심한다. 저승에 이르는 길은 험난했지만 그는 우여곡절 끝에 저승을 다스리는 신(神), 하데스 앞에 당도한다. 오르페우스는 아내를 돌려달라는 간곡한 부탁을 담아 하데스 앞에서 감미로운 리라 연주를 들려준다. 그의 연주에 감명받은 하데스는 에우리디케를 이승에 데리고 갈 것을 허락해준다. 대신 한 가지 금기를 오르페우스에게 제시한다.

"에우리디케가 너를 따라갈 것이니 이승으로 나가기 전까지는 절대 뒤를 돌아보아서는 안 된다."

오르페우스는 하데스가 말한 금기를 깨트리지 않기 위해 뒤따

라오는 에우리디케를 돌아보지 않고 앞으로 나아간다. 그러나 이승으로 가는 출구가 서서히 보이기 시작하자 오르페우스는 이제 거의 다 왔다는 생각에 에우리디케를 잠시 돌아본다. 그 순간 에우리디케는 다시 저승으로 끌려가버리고 말았다. 결국 오르페우스의 사랑은 비극적인 결말을 맞이한다.

오랫동안 많은 화가들이 오르페우스와 에우리디케의 비극을 화폭에 담아왔다. 프랑스 신고전주의 역사화가 미셸 마르탱 드롤링(Michel Martin Drolling, 1786~1851)도 마찬가지로 이 이야기를 그림으로 남겼다. 그는 이 비극적인 이야기 중 오르페우스의 실수로 인해 에우리디케가 저승으로 다시 끌려가는 순간을 그렸다.

다음에 나오는 그림을 살펴보자. 그림의 오른쪽 에우리디케는 이미 의식을 잃어버린 상태다. 그녀를 부축하며 저승으로 끌고 가려는 인물은 헤르메스다. 저승으로 영혼을 인도하는 역할을 맡은 신이다(그리스 신화를 다룬 그림에서 날개 달린 모자를 쓰고 있는 이를 발견한다면, 전령의 신 헤르메스일 가능성이 높다). 오르페우스는 안타까운 마음으로 사랑하는 아내를 향해 손을 내젓지만 이미 헤르메스는 에우리디케를 데리고 사라지려는 참이다. 오르페우스의 상징과도 같은 리라 역시 바닥에 내팽개쳐져 있다. 바닥에 떨어진 리라와 오르페우스의 비통한 몸짓으로 그의 참혹한 심경을 짐작할 수 있다.

오르페우스는 순간적으로 뒤를 돌아본 죄로 비극을 맞이했다. 신화 속 금기에 담긴 뜻은 무엇일까. 한국에도 비슷한 의미를 담은 '의림지 장자못 설화'가 전해져 내려온다. 욕심 많고 심술궂은 부잣

미셸 마르탱 드롤링, 〈오르페우스와 에우리디케〉, 1820

페테르 파울 루벤스, 〈오르페우스와 에우리디케〉, 1636-1638
오르페우스가 에우리디케를 데리고 나가는 순간을 그린 그림.
오른쪽에 위치한 이들이 저승의 신 하데스와 그의 아내다.

집에 물벼락이 내리기 전, 한 탁발승이 그 집의 착한 며느리에게만 구제의 기회를 준다. 그는 며느리에게 물벼락이 내리치기 전 산속으로 피하라는 이야기와 함께 절대 뒤를 돌아보지 말라는 금기 사항을 전한다. 그러나 며느리는 산속으로 도망가다 남편과 자식들 걱정으로 뒤를 돌아보게 되고, 결국 돌이 되어버린다.

동서양에 공통으로 '뒤를 돌아보지 말라'는 금기가 존재한다는 사실이 의미심장하다. 뒤를 돌아보지 말라는 말은 무엇을 의미할까. 대부분의 사람들은 살아가며 과거(뒤)를 돌아보는 실수를 저지른다. 과거의 어떤 시점을 돌아보며 마음 아파하고, 그 시점의 나를 탓하고 후회하며 시간을 보낸다. 그런 일을 반복하다 보면 현재로 나아갈 힘이 허공으로 흩어져버린다. 오르페우스의 이야기는 과거를 자꾸 돌아보며 후회하지 말라는 금기를 우리에게 전하고 있는 것이다.

그때는 그럴 만한 이유가 있었던 거야

과거는 어차피 바꿀 수 없으니, 후회와 자책은 무의미한 것이라는 이성적인 가르침을 수없이 들어왔다. 바꿀 수 없는 옛일을 계속 생각하는 일이 어리석은 행동이라는 점, 현재를 바라보는 것이 현명한 태도라는 것. 머리로는 알고 있어도 내 마음은 단숨에 과거로 내달리곤 했다. 그렇게 과거의 선택을 후회하고 난 날에는 어김없이 마음이 괴로웠음에도 똑같은 생각을 반복했다.

어느 날 한 예능프로그램에서 이효리가 25세 때 자기 모습을 회상하는 장면을 보았다. 이효리는 젊은 시절에 잘 나가고 돈도 많이 벌었지만 주변에 마음을 닫고 살았다며, 그때 왜 그랬는지 모르겠다고 말했다. 아내의 말에 남편 이상순은 이렇게 대꾸한다.

"그때는 또 그럴 이유가 있었던 거야."

그 장면을 보고 문득 깨달았다. 나는 한 가지 사실을 간과하고 있었다. 과거 시점의 내게는 그럴 만한 이유가 있었다는 것을. 가령 억울한 상황에서도 항변하지 못했던 건 누군가에게 항의하는 것을 연습할 기회를 충분히 갖지 못했기 때문이었다. 해외살이를 선택하던 시점에는 아직 어렸던 내 아이와 시간을 더 보내야겠다는 생각을 했다. 해외 생활에 대한 약간의 환상도 품고 있었다. 타지에서의 생활이 구체적으로 어떻게 펼쳐질지 그때는 잘 몰랐다. 경험하지 못했으니 몰랐던 게 당연했다. 각각의 시점에는 내가 그럴 수밖에 없었던 이유가 존재했다. 심지어 선택과 행동을 달리했더라도 아쉬운 점은 또 생겼을 것이다. 어차피 모든 선택에는 장단점이 있게 마련이니까.

우리는 때때로 '후회'라는 가면을 쓰고 과거의 나를 탓하고 미워하는 데 에너지를 쓴다. 타인의 탓이나 환경 탓을 하면 마음이 더욱 힘들어지니 모든 일의 원인을 과거의 내 탓으로 돌리는 경우도 있다. 그러나 되돌아보면 세상을 살아가면서 뚜렷한 이유 없이 벌어지는 일도 많다. 잘못과 실수를 줄여야지 생각해도, 어떻게든 벌어졌을 일도 존재한다. 그때의 나를 실컷 구박하고 혼내는 데 힘

을 쓰고 나면, 잔뜩 혼난 '옛날의 나'만 마음속에 우두커니 혼자 서 있게 된다. 마음은 더 외로워진다. 나를 구박하는 데 이미 에너지를 잔뜩 써버렸으니 앞으로 나아가고 버틸 힘도 생기지 않는다.

생각해보면 스스로를 탓하고 미워하며 과거를 바라보는 행동은 '반성'이라는 단어와 거리가 멀다. 미워하고 싫어하지 않고, 객관적으로 과거의 나를 바라볼 수 있을 때에야 진정한 반성이 가능하다. 그렇게 할 수 있어야 비로소 현재를 버틸 힘도 생긴다.

예전의 나를 미워하는 데 오랜 시간 마음을 쓰고 있다면 이제 과거의 나를 그만 구박하고 마음에서 놓아주어야 한다. 약간 어리석고 바보 같았을지라도 과거의 당신이 '옳지 못한 것'은 아니다. 바꾸고 싶은 과거를 생각할 때 기억해두자. 그때 당신에게는 그럴 만한 이유가 있었다고.

SNS 속 타인의
그럴듯한 삶이 부러워질 때

SNS를 거의 들여다보지 않는다는 지인이 있었다. 다른 사람의 SNS 속 행복에 가득 찬 삶을 들여다보면 자신의 삶과 비교되어 우울해진다고 했다. 나도 비슷한 감정을 느낀 적이 있다. 다른 사람들은 다양한 사람들을 만나고, 맛집에 찾아가 맛있는 음식을 먹고, 육아도 멋지게 하는 것 같았다. 부러움은 자연스럽게 자괴감으로 이어졌다. 나만 형편없는 삶을 사는 것처럼 느껴졌기 때문이다.

지금은 외국에 사는 데다 만나는 사람이 적으니 오히려 자괴감이 덜한 편일지도 모른다. 한국에서 지낼 때에는 항상 '내가 가지지 못했지만 남들이 가진 것' 때문에 안달 나고, 우울해하곤 했다. 아파트 청약에 한 번에 당첨되어 새 아파트에 살며 몇 억씩 벌었다는 지인이 부러웠다. 같은 교사인데도 새로운 길을 찾거나 공부를

더 하고, 승승장구하는 이들이 늘 부러웠다.

내 마음속에 커다란 경쟁 레이스가 있는 느낌이었다. 그 레이스에 나와 타인들을 세워놓고 끊임없이 달리기를 시키고 있는 느낌, 남들보다 내가 더 빨리 어딘가로 가야 한다는 초조함, 내가 더 행복해야 한다는 욕구 속에 되려 더욱 불행해지곤 했다.

인간의 원초적인 기쁨을 그리다, 〈삶의 기쁨〉

인간의 원초적 기쁨을 화폭에 담아냈던 앙리 마티스(Henri Matisse, 1869-1954)의 이야기를 꺼내본다. 프랑스의 화가인 그는 야수파의 창시자로 불린다. 야수파는 강렬한 원색을 과감하게 사용하고 대담한 붓질을 선보이던 20세기 유럽의 미술 사조였다. 그들은 그림 안에 자연에 존재하는 색을 그대로 표현하지 않았다. 마음속에 느껴지는 색채들로 작품을 채우는 게 야수파의 특징이었다.

〈삶의 기쁨〉은 야수파의 거장인 마티스의 작품답게 화려한 색채로 눈을 사로잡는 작품이다. 그림 속 벌거벗은 인물들은 더할 나위 없이 자유로운 상태로 자신이 하고 싶은 것을 즐기는 중이다. 그림의 가운데에 있는 비스듬히 누운 여인은 피리를 불고 있고 그 옆에는 다소 특이한 자세로 사랑을 나누는 연인들이 있다. 저 멀리에는 동그랗게 모여 춤을 추는 이들도 보인다.

이 작품 속에서 불행해 보이는 이들은 없다. 그들은 자신이 진정으로 좋아하는 행위를 하며 원초적인 기쁨을 누리고 있다. 마티

앙리 마티스, 〈삶의 기쁨〉, 1905–1906

스는 "아이처럼 이 세상을 평생 바라봐야 한다"는 예술 철학을 밝힌 바 있다. 사실 그는 살아가는 동안 많은 굴곡을 겪은 화가였다. 그는 아버지의 반대를 무릅쓰고 그림 그리는 생활을 시작했다. 두 번의 세계대전을 겪기도 했으며 말년에는 암 수술과 관절염 등의 건강 문제에 시달리기도 했다. 그럼에도 불구하고 그는 자신의 작품이 사람들에게 줄 수 있는 기쁨을 늘 고려했던 작가였다. 그는 '삶의 희망과 기쁨'이라는 주제를 독창적으로 화폭에 담아내는 데 주력했다. 〈삶의 기쁨〉은 그의 이런 예술 철학이 가장 잘 녹아 있는 작품 중 하나다.

이 그림을 보며 원초적 기쁨을 생각해본다. 내가 무엇을 해야 즐거우며 무엇을 가져야 행복한지 고민해본다. 가령 나는 중심지에 위치한 유명한 브랜드 아파트, 멋진 옷과 가방, 멋져 보이는 생활을 원한다. 그것을 가지면 남들이 나를 부러운 시선으로 바라볼 거라는 사실을 알기 때문이다. 하지만 그것이 원초적 기쁨일까? 남들도 그걸 원하지 않는다면 나 역시 그것을 원할까? 의문에 잠기게 된다.

'좋아하는 것'과 '원하는 것'은 다르다

우연히 유튜브에서 한 교수님의 강연을 듣게 되었다. 아주대학교 심리학과 김경일 교수님의 강의였는데, '원하는 것(WANT)'과 '좋아하는 것(LIKE)'을 혼동하지 말아야 한다는 이야기였다. 우리가 무엇

인가를 원할 때 그것이 내가 진정으로 좋아하는 것인지 아닌지를 잘 살펴보고 구분해야 한다는 게 강의의 핵심 내용이었다.

많은 사람들이 가지고 싶어 하기 때문에 나만 안 가지면 불편하게 느껴지는 것들이 있다. 가령 청약에 당첨되어 좋은 브랜드의 새 아파트에 살고 싶다는 내 욕망은 한국 사회에서 많은 사람들이 원하는 것이다. 그런데 이 상황에서 다른 사람들이 새 아파트에 살기를 원하지 않고 거들떠보지도 않는다고 생각해보자. 이 경우 나는 아파트에 대해 생각하거나 원하지 않게 될 가능성이 크다. 어느 정도 쾌적한 곳에서 살기를 바라는 거야 당연한 욕구지만 꼭 '새 아파트'여야 할 이유는 없어지는 것이다. 다른 사람들의 부러운 시선을 받기 위해 나는 그것을 '원하기'만 했을 가능성이 크다. 이런 경우, 브랜드 아파트는 내가 '원하기'는 하지만 진정으로 '좋아하지'는 않는 것에 해당한다. 반면 다른 사람들은 원하지 않아도 내가 그것을 가지기를 원한다면 그게 바로 진심으로 '좋아하면서 원하는 것(LIKE+WANT)'이다.

내가 진정으로 좋아하지는 않지만 다른 사람들이 가지고 있고 행복해 보이기에 원하던 것. 이런 것들을 제거하다 보면 내가 진정으로 좋아하고 원하는 것에 집중할 수 있게 된다는 것이다. 이와 같은 사고 과정을 거치다 보면 다른 사람의 욕구와 행복에 굳이 나를 맞추고, 쓸데없는 경쟁을 할 필요가 없다는 교수님의 이야기에 나를 돌아보았다.

타인의 욕망이나 주변의 시선을 거두어내고 내가 진정으로 좋

아하는 것을 찾아보았다. 의외로 단순하고 소박한 게 많았다. 글쓰기를 할 수 있는 시간, 새로운 곳으로의 여행과 신선한 체험, 만화방에 앉아 좋아하는 만화를 실컷 보기 등이 내가 진정으로 좋아하는 것들이다(물론 이런 행위들을 실컷 누리려면 돈이 필요하다는 게 아이러니하지만 돈은 어디까지나 '수단'이라는 사실을 기억할 필요가 있다). 새 브랜드의 아파트, 명품 옷과 가방이 내 삶에 원초적인 기쁨을 가져다주는 건 아니다.

무언가가 가지고 싶고, 이미 그걸 가진 사람들이 부러워 SNS를 들여다보기 힘들 때도 있다. SNS는 시시각각 타인의 시선과 군더더기 욕망을 비춰주기 때문이다. 다른 이들의 그럴듯한 모습과 기업의 광고가 우리의 욕망을 부추긴다. 남들이 가진 것을 나만 소유하지 못했다는 사실 때문에 한없이 우울해지기도 하고 안달이 나기도 한다.

욕망이나 자괴감이 과도해 힘들어질 때 마티스의 〈삶의 기쁨〉을 다시 본다. 내 삶의 원초적 기쁨에 대해 생각해본다. 남들과 상관없이 내가 정말 좋아하는 건 무엇일까 골똘히 고민해본다. 그러면 내 마음속 경쟁 레이스가 일시에 없어지는 느낌이 든다. 타인과 나를 비교하며 불행하지 않게 지내는 비법은 의외로 간단할 수도 있다.

클로드 모네, 〈소파에 앉은 모네 부인의 명상〉, 1870-1871

2장/

상처가
아물지 않는 밤,
그림을 읽다

과거의 기억이
나를 아프게 할 때

누구나 생애 첫 기억을 가지고 있다. 내 경우는 다섯 살 무렵의 한 장면이다. 아랫목에선 가족이 자고 있고 나는 혼자 책과 인형을 가지고 놀고 있다. 실내 공기는 차갑다. 울긋불긋해진 손등을 입으로 호호 불어본다. 잠들어 있는 가족을 차마 깨우지는 못한다. 손을 들이밀며 투정 부릴 상황이 아니었음을 어린 나이에도 짐작하고 있었다. 가족 모두 바쁘고 마음의 여유가 없던 때였다. 내 생애 최초의 기억을 더듬으면 '추웠다', '혼자였다' 이 두 단어만 떠오른다.

나를 돌보기 위해 가족 모두 애썼다는 사실을 잘 알고 있음에도, 어린 시절의 몇 가지 일은 여전히 내게 상처로 남아 있다. 큰소리로 화내는 성인 남성을 보면 가슴이 두근거리고 어디론가 달아나고 싶어진다. '내가 세상에 꼭 필요한 존재일까?'라는 의구심을

가진 적도 있었다. 내가 태어난 후부터 우리 집 형편이 나빠졌다는 이야기, 예민하고 까다로웠던 나 때문에 가족 모두가 힘들어했다는 이야기 때문일 것이다.

난 스무 살 무렵부터 '심리학'이나 '정신분석' 같은 키워드에 관심을 가졌다. 내 모습 중 어떤 부분은 과거의 상처에서 비롯된 것 아닐까 하는 생각에 이때부터 심리학에 끌렸던 듯싶다. 김형경 작가의 『사랑을 선택하는 특별한 기준』이라는 소설을 읽은 것이 계기가 되었다. 그 소설을 통해, 난 어린 시절의 애착 형성이 한 인간의 생애를 좌지우지할 수 있다는 사실을 알게 되었다.

그런데 심리학 책을 찾아볼수록 '과거'라는 말뚝에 매여 있는 내 모습이 보였다. 과거의 상처를 머릿속으로 헤집다 보면 아득한 느낌에 빠져들었다. 어린 시절의 상처와 결핍은 오래전에 겪은 것이고, 이미 넘어간 책장이었다. 발버둥 쳐도 바꿀 수 없는 것이었다. 무력감이 들었다. 평생 아등바등해도 유년 시절에 생긴 결핍의 구멍을 평생 메꾸지 못하는 건 아닐까 두려웠다.

아이를 키우면서 내 과거의 상처가 되살아나는 느낌이 더욱 강해졌다. 아이의 모습에 어린 시절 내 모습이 겹쳐지면 아이가 너무나 애처로웠다. 또, 아이의 행동에 불쑥 화가 튀어 오르는 순간은 여지없이 내 어린 시절의 상처나 결핍이 연상되는 때였다. 육아 프로그램이나 육아서를 들여다볼수록 마음이 무거워졌다. 엄마가 어린 시절에 받은 상처와 결핍이 육아를 하는 데 큰 영향을 미친다는 사실을 알게 되었기 때문이었다. 혹시 내가 겪은 결핍의 기억을

아이에게 대물림하고 있는 건 아닐까, 종종 불안해졌다.

이야기의 맥락을 바꾸다, 아르테미시아 젠틸레스키

과거의 상처가 나를 붙잡고 놓아주지 않을 거라는 불안에 휩싸일 때면, 아르테미시아 젠틸레스키(Artemisia Gentileschi, 1593~1652?)라는 이름을 떠올린다. 아르테미시아는 바로크 시대를 대표하는 여성 화가였다. 그녀는 로마에서 화가인 아버지 오라치오 젠틸레스키(Orazio Gentileschi) 밑에서 태어나 어릴 때부터 화실에서 시간을 보내며 그림을 배웠다. 일찍이 딸의 재능을 알아차린 아버지는 다양한 그림 기법을 가르쳐주었다. 아버지의 동료였던 바로크 시기의 대가 카라바조에게 그림을 배운 적도 있었다.

당시 미술학교는 남성에게만 허용된 장소였다. 아르테미시아는 뛰어난 실력을 갖추고 있었지만 입학 허가를 받지 못했다. 학교에 들어가지 못한 딸을 위해 아버지는 원근법 표현에 탁월했던 동료 화가 아고스티노 타시(Agostino Tassi)에게 딸을 가르쳐달라고 부탁하였다. 배움의 기회는 얼마 뒤 불행한 사건으로 바뀌었다. 그림을 배우기 위해 만난 타시는 아르테미시아를 성폭행했다.

성폭행 직후 타시는 아르테미시아와 결혼을 하겠다며 아버지 오라치오를 진정시켰지만, 모두 거짓이었다. 그에게는 이미 결혼한 아내가 있었다. 타시는 얼마 가지 않아 아르테미시아의 관계조차 부인했다.

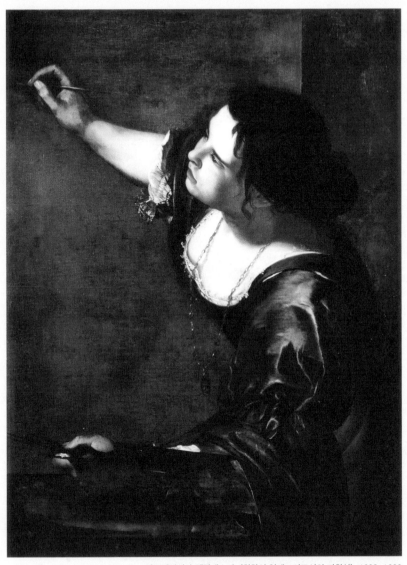

아르테미시아 젠틸레스키, 〈회화의 알레고리로서의 자화상〉, 1638-1639

분노한 아버지 오라치오는 딸을 대신해 타시를 법정에 고발했다. 로마 전체를 들썩이게 한 재판은 7개월간 계속되었다. 힘겨운 과정이었다. 아르테미시아는 피해 사실을 증명하기 위해 산부인과 검사를 받았으며 피해자임에도 진술을 위해 고문까지 받아야 했다. 타시는 아르테미시아를 부도덕한 여자로 몰기 위해 거짓 증언을 해줄 사람까지 구했다. 다행히 재판 도중 타시가 아내 살해 계획을 세우고, 오라치오의 그림을 훔치려고 했다는 사실이 밝혀졌다. 결국 유죄 판결을 받았지만 고작 1년 형에 처해졌다.

재판 이후 아르테미시아는 어떤 행보를 걸었을까. 그는 로마를 떠나 피렌체에 정착하여 예술 활동을 이어간다. 역사나 성서 속에서 자신에게 깊은 인상을 준 여성들을 찾아내 자신만의 방식으로 그들의 이야기를 화폭에 담았다. 특히 여성의 강인한 모습을 강조하는 그림이 유명한데, 〈홀로페르네스의 목을 베는 유디트〉는 그 대표격으로 불리는 작품이다.

유디트는 구약성서 외전에 등장하는 여성으로, 이스라엘 베툴리아 지방에 살던 과부였다. 아시리아의 적장인 홀로페르네스의 군대가 자신의 조국을 점령하자, 유디트는 사절로 위장한 채 적진에 접근한다. 아름다운 유디트의 모습에 매혹된 홀로페르네스는 천막으로 들어가 술에 취한 채 의식을 잃고 쓰러진다. 유디트와 그의 시녀 아브라는 홀로페르네스를 칼로 베어 그의 목을 고향으로 가져갔다. 지도자의 죽음으로 아시리아 군은 후퇴하고, 베툴리아는 유디트의 활약으로 평화를 되찾는다.

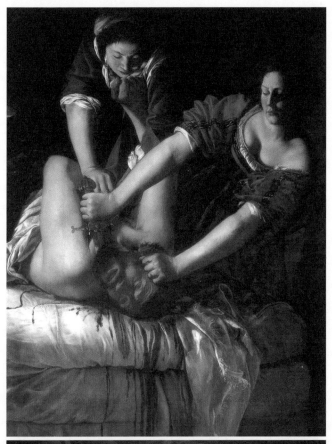

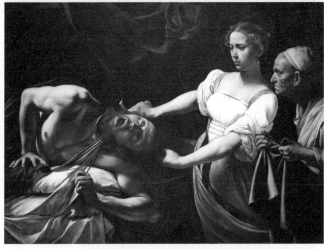

위) 아르테미시아 젠틸레스키, 〈홀로페르네스의 목을 베는 유디트〉, 1620
아래) 미켈란젤로 메리시 다 카라바조, 〈홀로페르네스의 목을 자르는 유디트〉, 1598–1599

아르테미시아는 이 이야기를 독창적인 방식으로 해석해 그려 냈다. 그의 작품 속에서 유디트는 소매를 걷어붙이고 적장의 목을 베는 중이다. 결연한 표정과 적극적인 자세 속에서 유디트의 굳은 의지를 엿볼 수 있다. 감정의 동요는 어디에서도 찾아볼 수 없다. 하녀 아브라 역시 홀로페르네스의 목을 누르며 유디트를 적극적으로 돕는 중이다.

한때 아르테미시아를 가르쳤던 카라바조 역시 같은 소재로 그림을 그렸다. 두 사람이 완성한 작품 속 유디트를 비교해보면 대조적인 면이 눈에 띈다. 카라바조의 작품에서 유디트는 상대적으로 연약한 모습으로 등장한다. 주춤하는 듯한 유디트의 태도 역시 아르테미시아의 작품과는 확연히 달라 보인다. 카라바조는 그림에서 유디트의 행위보다 죽어가는 홀로페르네스의 고통에 주목하여 그림을 그렸다.

아르테미시아는 왜 강인하고 적극적인 모습으로 유디트를 그렸을까. 유디트에게 자기감정을 이입하여 작품을 그렸을 것이라는 추측이 많다. 유디트의 그림 속 홀로페르네스에 타시의 얼굴을 그려 넣었다는 추측도 존재한다. 그가 심리적 복수를 위해 작품을 그렸을 것이라 해석하는 이도 있다.

갖가지 해석이 존재하지만, 아르테미시아가 자신에게 닥쳤던 불행을 외면하지 않았다는 사실만큼은 분명하다. 아르테미시아는 새로운 방식으로 성경 속 이야기를 재해석했다. 그의 작품 속 유디트는 온전한 이야기의 주인공으로 등장한다. 아르테미시아는 유

디트를 수동적인 존재, 운명에 내맡겨진 존재로 묘사하지 않았다. 유디트가 지닌 강인함과 적극성을 강조했다. 우물쭈물하거나 괴로워하는 모습을 화폭에 담아내지 않았다. 아르테미시아는 자신만의 방식으로 이야기의 흐름을 새롭게 바꾼 것이다.

아르테미시아는 여성 화가로서 주체적인 길을 걸었다. 당대의 지식인들과 교류했으며 피렌체 미술 아카데미에 입단한 최초의 여성이 되기도 했다. 자신의 작품에 서명한 최초의 여성 화가로 역사에 남기도 했다. 성폭행과 관련된 자극적인 이야기에 초점을 맞춰 그의 작품 세계를 해석하는 이들도 많다. 그러나 확실한 건 아르테미시아가 여성 화가로서 자신만의 세계를 확고히 하고, 예술적 업적을 이루었다는 사실이다. 그는 불행한 사건의 피해자로 남지 않았다.

'그래서' 대신 '그럼에도 불구하고'

과거의 상처는 생의 곳곳에서 불쑥 튀어나와 마음을 뒤흔들고 혼란스럽게 만든다. 평생 과거의 아픔에서 벗어나지 못할 것이라는 예감에 괴로울 때도 있다. 특히 어린 시절의 상처가 그렇다. 누구나 어린 아이였을 때에는 부모나 양육자의 영향 아래 놓인다. 나를 보호해줄 수 있는 절대적 존재인 가족의 뜻을 따르고 사랑받기 위해 노력하는 건 자연스러운 일이다. 부모의 말이나 행동이 잘못되었다는 것을 알아채기도 어렵다. 과거에는 그랬다.

하지만 이제 시간은 흘렀고 상황은 달라졌다. 나는 원가족에서 물리적·경제적으로 독립했고 어린 시절의 내가 아니다. 가족들이 나에 대해 내린 판단이 잘못된 것일 수 있음을 깨달았다. 이제 모든 결정은 내 스스로 내릴 만큼 나이를 먹었다.

과거의 일이 현재의 내 성격과 행동에 영향을 끼칠 수 있으나 절대적이지 않다는 사실도 깨달았다. 어린 시절의 애착 관계에 중점을 두어 한 인간의 행동이나 태도, 심리를 설명할 수 있지만, 그 외에도 다양한 방법으로 해석이 가능함을 알게 되었다. 심리학에도 문화심리학, 인지심리학, 사회심리학 등 다양한 분야가 존재한다. 만약 내가 누군가의 기대를 채우기 위해 노력하며 눈치 보고 있다면 그건 어린 시절 사랑받지 못한 경험에서 비롯된 것일 수 있지만, 다른 가능성도 존재한다. 관계를 중시하는 우리 사회로부터 영향을 받은 것일 수도 있고, 내가 지금 누군가의 눈치를 봐야 하는 사회적 상황과 조건에 처해 있기 때문일 수도 있다.

과거의 상처, 나의 결핍, 콤플렉스를 바라보는 건 중요한 과정이다. 나는 인생의 각 지점에서 힘들었지만 고군분투했던 스스로를 위로해주었다. 그러자 다시 앞으로 나아갈 용기가 생겼다. 상처를 드러내고 약을 발라주기 위해서 기나긴 시간이 필요하다는 사실을 안다. 그러나 시간이 흐르면 이야기의 맥락이 바뀔 수 있다는 사실도 깨달았다.

억지로 상처를 벗어나려고 하는 건 큰 의미가 없었다. 발버둥칠수록 마음만 힘들어졌다. 나에게 상처를 준 가족에게 사과를 받

아야 어린 시절의 결핍이 채워지는 건 아니다. 지금 내 힘으로 바꿀 수 있는 것에 집중하여 이야기의 주도권을 나에게로 가져오려는 노력이 필요하다. 내 감정을 보듬어주고, 앞으로의 내 이야기를 바꿀 수 있다는 믿음을 가지면 된다. 중요한 건 앞으로 넘길 책장속 이야기다.

'그래서'와 '그럼에도 불구하고'라는 접속사를 생각해본다.

'과거의 나는 상처받았다. 그래서 나는 행복해질 수 없다.'

이 문장 속에는 과거의 나만 있다. 문장 속에 현재의 나는 없고 바꿀 수 있는 것도 없다. 접속사를 바꿀 필요가 있다.

'과거의 나는 상처받았다. 그럼에도 불구하고 나는 이야기를 바꿀 힘이 있다.'

이야기의 주도권이 내게로 넘어오게 하는 것이다. 책장을 앞으로 넘겨 다시 이야기를 쓰는 건 불가능하지만 앞으로 펼쳐질 이야기의 맥락을 바꿀 수는 있다. 이제는 상황과 조건이 달라졌으므로. 과거의 상처가 나를 덮쳐올 때 '그럼에도 불구하고'를 생각해보자. 새로운 책장의 이야기는 나만이 쓸 수 있으니까.

내 감정에
해시태그 붙이기

마음이 꽉 막힌 듯 답답했던 30대 초반, 심리 상담을 받으러 갔다. 심리 상담 센터에서 무료로 마련한 자리였다. 상담사는 어릴 때 가족이나 주변인들에게 상처받았던 순간을 털어 놓아보라고 말했다. 그런 질문을 받게 될 거라 짐작하고 있었다. 관련 서적을 통해 심리 상담이 어떻게 이루어지는지 살펴본 일이 있었기 때문이다. 복병은 다음 코스였다. 상처받은 순간, 내 감정이 어땠는지 상담사가 질문했다. 할 말이 생각나지 않았다. '기분이 좋지 않았다'는 식의 간략한 대답을 했다. 상담사는 당시의 감정을 더 구체적인 언어로 표현해주길 청했다. 다시 간단한 생각을 말했다. 상담사가 재차 물었다.

"그러니까 감정이 어땠냐고 물어보는 거예요. 생각이 아니라

당신의 감정이요."

머릿속이 하얘졌다. 초등학생이던 시절, 일기를 써도 '좋았다, 뿌듯했다, 싫었다, 화가 났다' 정도의 말은 쉽게 썼는데. 당황스럽게도 어떤 말도 떠오르지 않았다.

사춘기 때부터였던가. 나는 좀처럼 울지 않는 아이가 되어 있었다. 어릴 때 유명한 울보였던 것이 믿기 힘들 정도로 어떤 시점부터는 좀처럼 울지 않았다. 비극적 엔딩으로 눈물샘을 터트리는 식의 영화도 싫어했다. 어차피 슬프지도 않고 울음도 나오지 않는데 왜 그런 영화를 보아야 하는지 의아했다. 영화의 엔딩 크레딧이 올라갈 때 눈물짓는 친구들의 반응도 이해하지 못했다. 나는 다른 사람들보다 감정에 휘둘리지 않는다는 자부심이 있었다(그만큼 정신력이 강하다고 착각했던 것이다). 한 가지 문제는 있었다. 내 감정이 무엇인지 파악하지 못하니 타인의 마음도 헤아리기 힘들었다. 슬픈 사건을 맞아 울고 있는 친구나 지인이 있으면 난감했다. 구체적으로 어떻게 공감하고 위로해주어야 할지 몰라 우물쭈물했다.

내가 느끼는 감정은 주로 '좋다', '우울하다' 정도의 두 가지로 압축되었다. 우울의 감정이 찾아올 때에는 손 쓸 도리가 없었다. 무기력하고 힘들어도 그 감정이 정확히 어떤 지점에서 불쑥 찾아오는지 찾아낼 수 없었다. 문제의 심리 상담을 받은 날, 난 감정 표현의 벽에 부딪혀 난감해하다 심리 센터를 도망치듯 빠져나왔다.

문제 해결의 실마리는 어디에서 올까, 〈미궁 앞의 테세우스와 아리아드네〉

그리스 로마 신화 속 테세우스는 아테네의 왕 아이게우스의 아들이다. 그는 왕자의 신분을 숨긴 채 열네 명의 남녀와 함께 크레타섬에 도착한다. 왕궁의 지하 미궁에는 반인반수인 미노타우로스가 갇혀 있었다. 미노타우로스는 크레타의 여왕 파시파에가 황소와 관계하여 낳은 괴물로, 머리는 소이고 몸은 사람의 모습을 하고 있었다. 크레타의 왕 미노스는 아내의 간통에 분개하여 미궁을 건설하여 미노타우로스를 가두어둔다. 또, 주변의 약소국 아테네에 명하여 해마다 소녀 일곱 명과 소년 일곱 명을 미노타우로스에게 바칠 제물로 보내게 한다. 테세우스는 미노타우로스를 물리치기 위해 인신공양되는 제물인 척하며 크레타 섬에 온 것이었다.

크레타의 왕 미노스의 첫째 딸 아리아드네는 테세우스에 관심을 갖게 되어, 테세우스에게 미노타우로스를 없앨 칼과 붉은 실타래를 준다. 실타래를 풀어가며 미궁 안으로 깊숙이 들어간 테세우스는 괴물을 죽이고, 풀린 실타래를 따라가 지나온 길을 되짚어 가면서 미궁에서도 탈출한다.

영국 빅토리아 시대의 역사화가 리처드 웨스톨(Richard Westall, 1765-1836)은 테세우스와 아리아드네의 이야기 중 한 장면을 화폭에 담았다. 미노타우로스가 갇혀 있는 미궁의 입구에 테세우스와 아리아드네가 서 있다. 영웅 테세우스의 손을 미궁 앞으로 이끄는 아리아드네의 표정은 온화하지만 의미심장하다. 그녀는 사랑하는

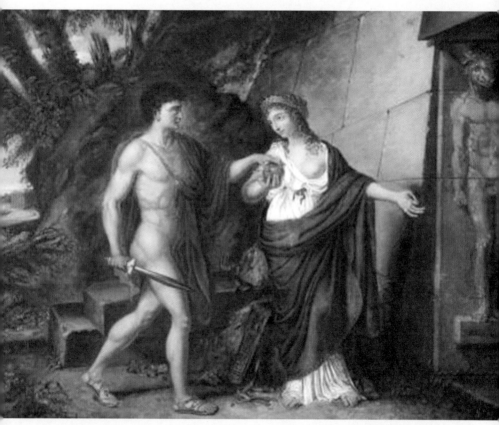

리처드 웨스톨, 〈미궁 앞의 테세우스와 아리아드네〉, 1810

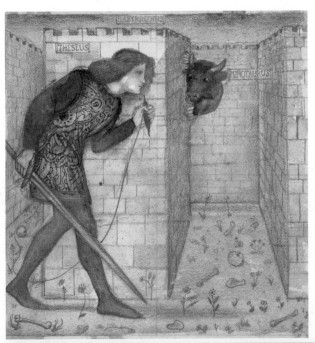

위) 에드워드 번 존스, 〈미궁 안의 테세우스와 미노타우로스〉, 1861
아래) 샤를 에두아르 셰이즈, 〈미노타우로스를 이긴 테세우스〉, 1791

이를 살리기 위한 방법을 잘 알고 있다. 테세우스는 결연한 의지를 담은 표정으로 한 손에는 칼을 쥐고 있다. 다른 한 손은 아리아드네가 건네는 둥근 물체 위에 놓여 있다. 아리아드네가 테세우스를 향해 조용히 건네고 있는 둥근 물체는 실타래다. 아리아드네는 미궁이라는 예측하기 힘든 세계에서 테세우스를 구해낼 중요한 해결의 실마리를 쥐어주고 있는 것이다.

신화 속에서 상황을 풀어가는 것이 실타래라는 점이 인상적이다. 테세우스가 미노타우로스를 물리친 후 어려운 상황을 빠져 나오기 위해 실타래를 풀 듯 하나씩 상황을 풀어가는 것이 주요한 해결 방법이었다. 이런 의미에서 '아리아드네의 실'은 어려운 상황을 풀어내기 위한 해결 방법이나 그 도구를 의미하는 관용어로 자리잡았다. 아리아드네의 실타래를 적용하는 구체적 방법은 비교적 간단하다. '기록'을 남기는 것이다. 기록을 통해 과거의 일을 되짚어 가다 보면 문제 해결을 위한 실마리를 얻게 된다. 가령 장기나 바둑을 둘 때 과거의 시합을 기록해두고 복기하는 건 다음 시합을 이기기 위한 중요한 열쇠, '아리아드네의 실'이 된다.

아리아드네의 실이라는 말을 되짚어보면, 과거에 일어난 일을 기록하는 것이 문제를 해결하는 데 중요한 단서가 될 수 있음을 알 수 있다. 과거의 일을 덮어두지 않고 구체적인 언어로 적어두면 해결의 실마리가 보인다. 테세우스가 미궁을 빠져나오듯, 현실 속 미궁을 빠져나오는 일은 어쩌면 구체적 언어의 기록으로부터 시작되는지도 모른다.

감정에 이름을 붙여주면 생기는 일

심리 상담을 마친 후, 열패감으로 한동안 상담 센터로 발걸음을 옮기지 못했다. 오랜 시간 내 감정은 또다시 방치되었다. 한참의 시간이 흐른 뒤 해결의 실마리는 의외의 곳에서 찾아왔다.

코로나19의 시기가 닥쳐온 후, 온라인 공간에 개인적인 사연을 담은 글을 쓰기 시작했다. 처음에는 아주 조금만 그곳에 나를 내놓았다. 그런데 사람들의 반응이 괜찮았다. 점차 더 많이 나를 내놓기 시작했다. 일기처럼 과거의 일을 써내려가다 보니 자연스럽게 당시의 감정을 담아내야 했다. 부정적이라 생각해 꽁꽁 숨겨놓았던 감정을 헤집어 활자로 바꾸어보았다. 분노가 치밀어 오른 순간, 외롭고 쓸쓸했던 마음, 두렵고 불안했던 시간. 복잡하게 엉켜서 '우울'이라는 덩어리로 존재했던 마음을 하나하나 풀어나가며 이름을 붙여주었다. 굳이 보고 싶지 않아 회피했던 감정들이 엉겨 있었다. 놀랍게도 내 마음을 풀어놓기 시작하자 타인의 마음도 약간씩 헤아릴 수 있었다. 그때부터 우는 일이 잦아졌다. 다른 사람의 슬픈 사연이나 감정을 적어 내려간 글을 읽는 것만으로도 눈물이 터져 나왔다. 나도 몰랐던 감정이 튀어 나오기 시작했다.

마음이 엉키고 엉켜 도무지 풀어지지 않을 것 같은 때가 있다. 무기력에 휩싸여 앞으로 나아갈 힘이 하나도 없을 때가 있다. 우리는 흔히 그 마음을 '우울'이라는 한 단어로 이름 붙인다. 엉킨 실타래처럼 엉킨 우울이라는 감정이 스스로를 지배하는 것이다. 그럴 때 나는 마음속이 지옥 같다고 생각했다. 지옥이 너무 거대해서 나

를 사로잡은 채 결코 놓아주지 않으리라는 나쁜 예감이 든 적도 있었다. 거대한 덩어리와 싸울 힘은 없었다.

하지만 외면하고 내버려두는 것도 쉬운 일이 아니었다. 언젠가는 커다란 지옥이 점점 덩치를 불려나가 내 마음의 대부분을 차지하게 될 수 있으니까. 거대한 것과 맞서 싸우지도, 외면하지도 않는 방법이 있었다. 실타래를 풀어나가듯 내 감정을 하나씩 꺼내어가는 것이었다.

우울이 당신을 사로잡을 때는 그것을 바깥으로 드러내는 게 중요하다. 우울을 덩어리째 바깥으로 끄집어내기는 힘들다. 그 마음을 해체하여 잘 들여다본 다음, 이름을 붙여주는 것이 좋다. 외로움, 불안, 분노, 두려움, 질투, 열등감 등 구체적이고 명확한 이름을 붙여주면 엉켜 있던 마음이 풀리기 시작한다. 그리고 굳어 있던 우울의 덩어리가 조금씩 줄어드는 것이 느껴진다. 머릿속으로 생각만 하면 오히려 우울의 덩어리가 커지니 끄집어내서 기록해주는 것이 효과적이다. 믿을 만한 누군가에게 말로 털어놓는 것도 방법이다. 분노를 제때 표출하지 못해 슬픔으로 변질된 것일 수도 있고, 그 사람에게 버림받을까봐 미움이라는 이름으로 불안을 포장하는 것일 수도 있다. 내 마음의 겉포장에 스스로가 속아 넘어가는 경우도 있기 때문에 마음의 안쪽을 잘 들여다보아야 한다. 물론 쉬운 과정은 아니다. 한꺼번에 많은 마음을 꺼내어 살펴보면 벅차고 힘들 때도 있다. 이럴 때에는 속도를 늦출 필요도 있다.

감정을 하나씩 꺼내어 이름 붙여줄 때 주의해야 할 점이 있다.

자기 검열로 감정을 숨기거나 혼내면 안 된다. 가령 가까운 사람 누군가에게 화가 나거나 밉다는 감정이 솟아나올 때가 있다. 대개 이런 경우 머릿속에서 스스로의 감정을 숨기거나 혼내려는 목소리가 들릴 것이다.

'나한테 얼마나 중요한 사람인데 미워하다니, 그건 나쁜 마음이야.'

자신을 혼내는 내면의 목소리를 물리칠 용기가 필요하다. 일기에 적는 내 마음조차 혼내면 감정을 제대로 들여다볼 기회는 달아난다. 혼자 보는 일기인데 '감정'까지 도덕적일 필요가 없다. 도덕적이고 바른 방향으로 내 마음을 끌고 가지 않고 그대로 꺼낸 다음, 그럴 만했다고 토닥여주고 지지해주어야 한다. 나쁜 행동을 한 것도 아니니 스스로 마음에 정당한 이유를 붙여주어야 한다. 너는 그럴 만했다고 마음에 말해주는 순간, 엉킨 실타래가 풀리기 시작한다.

감정은 잘못이 없다. 감정을 꺼내놓아도 부끄러운 것이 아니다. 감정에 해시태그를 붙이자. 감정에 이름이 붙는 순간, 그것은 우울의 덩어리에서 빠져나온다. 감정의 실타래를 풀어가다 보면 마음속 지옥은 작고 사소한 것이 된다.

인간관계에도
유통기한이 있다는 사실

낯선 중동 국가에서 처음 정착할 때였다. 남편은 내게 한국인 여성들(상당수는 남편을 따라온 주재원 와이프)과 친하게 지내라고 당부했다. 그들과 가깝게 지내야지만 육아에 관련된 정보나 이곳의 생활 정보를 얻을 수 있다고 말했다. 아마 자신에게 물리적·심적으로 의지하며 외로워하는 내가 안쓰럽기도 하고, 한편으로 부담스럽기도 했으리라.

온라인상에서 우연히 알게 된 아이 엄마들은 대다수가 좋은 이들이었다. 이곳의 생활 정보를 친절하고 세심하게 알려주었다. 그러나 분명 맞지 않는 부분이 있었다. 처음에는 열심히 모임을 가졌지만, 취향이나 이야깃거리도 달랐고 남편의 직장 상황이나 아이를 기르는 상황도 다들 조금씩 달랐다. 미묘한 기싸움도 있었다.

아이를 데리고 대화에 제대로 집중하기도 어려웠다. 나는 차츰 그들과의 만남을 줄이거나 연락을 끊었다. 물론 그들에게도 나보다 먼저 맺은 인간관계가 존재했으므로, 굳이 나와의 관계를 유지하려 들지는 않았다. 이후 나는 오랫동안 이곳에서 아웃사이더로 머물러 있었다. 처음에 남편은 그런 나를 이해하지 못한 채 한 번씩 "여기서 친구도 못 사귀는 거야?"라는 식의 무심한 질문을 던지고는 했다. 당사자는 별다른 뜻 없이 던진 말이었다지만 내 마음에 비수처럼 꽂혔다.

처음 겪는 일이었다. 대학에 다닐 때도, 직장생활을 할 때도 나는 대체로 무리에 속하는 편이었다. 굳이 노력하지 않아도 사람들과 만남을 지속할 수 있었고, 인간관계를 유지하는 게 그리 힘들지 않았다. 하지만 이곳에서의 인간관계는 모든 면에서 달랐다. 직업이나 전공, 성향에 공통점이 없는 이들과 아이를 키우는 외로운 엄마라는 이유만으로 만나 모임을 가져야 했다. 누군가를 만나기 위해서는 일부러 약속을 잡아야 했고, 주로 아이 양육과 생활 정보에 관련된 이야기를 주제로 대화를 나누어야 했다. 나는 그런 상황을 참기 힘들었다. 차라리 혼자되는 편을 택하기도 했다. 이곳 사회에서 나의 존재감이 워낙 미미하다 보니 사람들도 나와 굳이 관계를 유지하려고 하지 않았다. 그때마다 남편이 물었다.

"왜 요즘에는 그 ○○ 엄마와는 만나지 않아? 이제 그 사람이랑 친하지 않은 관계인가 보네."

지극히 관계 중심적인 남편의 말을 이해할 수 없었다. 나는 원

래 혼자 있는 것을 좋아하고 혼자 있을 때에야 비로소 제대로 충전이 되는 사람이다. 아무리 남편을 따라 이곳에 왔다지만 나는 내 취향과 생각이 확고한 사람이다. 그런데 인맥이 부족하다는 이유만으로 맞지도 않는 누군가를 억지로 만나야 한다고?

물론 외로운 것도 사실이었다. 주체할 수 없을 정도로. 그렇다고 해서 성향이나 취향이 맞지 않는 사람과, 이미 마음의 거리가 멀어진 사람과 친구로 지내기 위해 계속 고군분투해야 하는 걸까.

맞지 않는 마음의 거리, 고흐와 고갱

빈센트 반 고흐(Vincent Willem Van Gogh, 1853-1890)와 그의 절친 폴 고갱(Paul Gauguin, 1848-1903)의 이야기를 꺼내본다. 두 사람은 의기투합하여 화가 공동체를 만들겠다는 생각으로 프랑스 남부 아를에서 함께 기거한다. 이것이 비극의 시작이 될 것임을 전혀 예상하지 못한 채로.

처음에는 둘의 우정에 별다른 문제가 없었다. 그러나 시간이 갈수록 그림에 대한 견해 차이로 인해 두 사람 사이는 멀어져 간다. 한 인물을 각기 다른 분위기로 그린 초상화에서 두 사람의 견해 차이를 짐작할 수 있다.

지누 부인(Marie Ginoux)은 아를에서 남편과 함께 카페 '드 라 가르'를 운영하던 여인이었다. 고흐가 아를에 정착하는 데 도움을 준 인물이었다. 고흐는 지누 부인에 대한 고마움을 담아 그녀의 초상

화를 그렸다. 고흐가 그린 초상화 속 지누 부인은 품위 있는 옷을 입고 테이블에 턱을 괸 채로 앉아 있다. 그녀 앞에 놓여 있는 건 책이다. 책을 펼쳐 들고 무엇인가 깊은 생각에 잠긴 지누 부인의 모습은 교양과 품위를 갖추고 있다. 고흐가 지누 부인을 어떻게 바라보았는지 짐작할 수 있는 그림이다.

고갱도 이에 지지 않고 자신만의 방식으로 지누 부인의 모습을 그린다. 같은 인물이지만 고흐의 그림 속 지누 부인과는 사뭇 다른 모습이다. 고갱의 작품 속에서 지누 부인은 싸구려 술인 압생트와 술잔을 앞에 두고 앉아 있다. 똑같이 턱을 괴고 있는 포즈인데도 둥그스름한 코와 턱선, 다소 불그스레해 보이는 얼굴이 흔한 술집 여주인의 모습으로 보인다. 고갱은 이 작품에 〈아를의 밤의 카페〉라는 제목을 지어주었다. 지누 부인의 이름을 그림의 제목에서 뺀 것이다. 밤의 카페답게 그림의 뒤 배경에는 술에 뻗어 테이블에 엎드린 이들과 흥청망청 술을 마시는 이들이 있다. 이들 무리 속에는 고흐의 정착을 도와준 소중한 지인 우체부 '조셉 룰랭(Joseph Roulin)'이 있다. 고갱은 모자를 쓰고 세 명의 여성과 술을 마시는 룰랭을 호색한처럼 표현했다. 그 옆에 술에 취해 엎드려 있는 이 역시 고흐의 지인이었던 군인 '폴 외젠 미예(Paul-Eugène Millie)'다. 고갱은 고흐가 각별하게 생각하던 이들을 술꾼처럼 표현한 것이다.

두 작품을 통해 두 사람의 어긋난 관계와 생각의 차이를 짐작할 수 있다. 고흐와 고갱은 세상과 사람, 예술을 바라보는 견해가 달랐고, 이 때문에 사이가 원만하지 못했다.

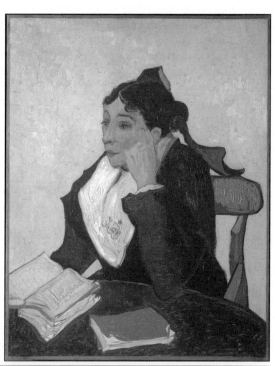

위) 빈센트 반 고흐, 〈아를의 여인(지누 부인의 초상화)〉, 1888
아래) 폴 고갱, 〈아를의 밤의 까페〉, 1888

공동생활의 시작부터 분열의 조짐은 있었다. 애초부터 고갱은 기거할 곳과 재정적인 도움이 필요했다. 그는 고흐의 동생 테오로부터 경제적인 도움을 받을 수 있었기에 고흐와 공동생활을 시작했다. 어느 정도 돈이 모이면 고갱은 꿈꾸던 원시성과 순수함을 간직한 세계로 떠날 생각이었다. 고흐는 달랐다. 그는 처음 이 동거생활을 시작할 때 화가들만의 공동체 생활을 꾸리는 이상을 가지고 있었다. 고갱과 오랫동안 공동생활을 지속하며 예술적으로 성장하기를 꿈꿨다.

너무나 달랐던 고흐와 고갱이었다. 고흐는 이상주의자였고, 고갱은 다소 냉소적인 인물이었다. 고흐는 자연과 교감하며 자신의 내면을 드러내는 작품을 그리는 데 힘썼다. 고갱은 상상력을 동원해 자연을 재구성하는 그림을 그렸다. 예술관과 화풍이 달랐던 두 사람의 두 달간의 동거 생활은 결국 파국으로 끝났다. 고흐는 고갱과 다툰 후 정신 발작을 일으켰고, 면도칼로 자신의 귀를 잘랐다.

누군가와 맞지 않아 마음이 아플 때

고흐와 고갱은 모두 독창적인 화법으로 훌륭한 작품을 남긴 화가로 역사에 이름을 남겼다. 두 사람은 그림에 대한 열정도 남달랐다. 그럼에도 둘은 맞지 않았다. 누구의 탓도 아니었지만, 관계에 대한 미련을 놓지 않았기에 두 사람은 오히려 괴로워졌다. 특히 고갱과의 관계에 기대치가 높았던 고흐는 더 큰 타격을 받았다.

가끔 인간관계에서 상대방과 생각이 미묘하게 달라 마음이 아플 때가 있다. 세상에 대한 견해나 취향이 달라 누군가와 맞지 않을 때도 있다. 예전에는 친했지만 상황이나 처지가 달라져 누군가와 멀어질 때도 있다. 상대방에게 내가 더 이상 중요한 존재가 아니라는 사실을 깨닫고 마음이 아파지는 순간도 존재한다. 그러나 맞지 않는 관계, 마음이 변한 관계에 매달리고 이를 붙잡으려 노력할수록 관계는 손 밖으로 빠져나간다. 그럴 땐 그저 이렇게 생각하는 편이 낫다.

'냉장고에 넣어둔 음식에 유통기한이 있듯 이 관계도 유통기한이 다 되었구나. 이제 놓아두어야겠다.'

이제는 안다. 관계의 유통기간이 끝났을 때는 손에 쥐고 있던 힘을 푸는 편이 낫다는 것을. 맞지 않는 관계를 억지로 끌고 갈 수 없다는 사실도 인정하게 되었다.

누군가와 멀어질 때 마음이 아픈 건 당연한 일이다. 그러나 '모두와 친구가 되어 오랫동안 친하게 지냈습니다' 식의 해피엔딩은 현실에 존재하지 않는다. 누군가를 탓할 필요 없이 자연스럽게 멀어지는 관계가 존재함을 인정하자.

상대방의 '읽씹'에
대처하는 자세

이상하다. 분명 내가 보낸 카톡 메시지 옆에 있던 1이라는 숫자가 사라진 지 한참 지났는데 답이 없다. 얘가 왜 답을 안 하지? 바쁜 가? 내가 너무 오랜만에 메시지를 보냈나? 요즘 우리 사이가 좀 소원했었나? 내가 뭐 잘못한 게 있었나? 이 사람한테 내가 귀찮은 존재가 된 건가? 일명 '읽고 씹는다'는 '읽씹'에 내가 당한 건가?

상대방이 내 메시지에 한참 동안 답이 없을 때 우리는 이런 생각에 빠진다. 항상 이런 잡념에 빠지는 건 아니다. 상대와의 관계에 대한 자신감이 떨어지거나, 이 관계가 흔들거린다는 생각이 들 때 머릿속으로 온갖 상상의 나래를 펼친다.

누군가가 바쁜 일이 있다며 나와의 약속을 차일피일 미루거나 피할 때도 비슷한 생각을 한다. 만남을 가졌는데 상대방의 표정이

나 분위기가 좋지 않을 때도 머릿속에 상상의 나래를 펼친다. 카톡 메시지의 분위기로 상대의 표정을 해석하고 곱씹어보며 우리 사이가 소원해진 이유를 되돌아본다.

　타인의 표정에 가장 민감했던 시기는 초임 교사로 중학교에 근무할 때였다. 아침 조회를 하면 아이들의 절반가량은 표정이 어두워 보였다. 불만에 차 있는 것처럼 보이기도 했다. '학생들이 단체로 날 싫어하나. 내가 하는 말이 고깝게 들리는 건가.' 오만가지 생각에 아침에 눈을 뜨는 순간부터 스트레스를 받았다. 교실에 들어가기 두려울 때도 있었다. 사춘기 아이들 특유의 표정이 그렇다는 것, 나에게 불만이 있어서가 아니라 다른 일로 그럴 수 있다는 사실은 어느 정도 경험이 쌓인 후에야 깨닫게 되었다. 이후로는 아이들의 불만에 찬 표정과 말투에도 약간 의연해질 수 있었다.

오해가 낳은 비극, 〈오셀로와 데스데모나〉

상대방에 대한 오해는 때때로 엄청난 비극을 낳기도 한다. 『오셀로(Othello)』는 영국의 거장 윌리엄 셰익스피어(William Shakespeare)가 쓴 4대 비극 중 하나다. 주인공 오셀로는 베니스의 무어인 장군으로, 그에겐 아름답고 젊은 아내 데스데모나가 있었다. 두 사람 사이에 오셀로의 부하 이아고라는 악역이 등장하며 비극이 시작된다. 이아고는 자신을 신임하지 않고 카시오를 부관으로 택한 오셀로에게 앙심을 품었다. 그는 오셀로에게 카시오와 데스데모나가 불륜

관계를 맺고 있다고 이간질한다. 처음에는 이아고의 거짓말에 넘어가지 않던 오셀로는 점차 교활한 이아고의 간계에 넘어가 아내를 의심하고 질투하다가 우발적으로 그녀를 살해한다. 이후 이아고의 죄가 밝혀지지만 오셀로는 질투에서 비롯된 자신의 어리석은 행동을 후회하고 자책하다 스스로 목숨을 끊는다.

프랑스의 화가 알렉상드르 마리 콜랭(Alexandre-Marie Colin, 1798-1875)의 〈오셀로와 데스데모나〉를 살펴보자. 이 작품은 아내를 우발적으로 살해한 오셀로가 침대에서 나오는 장면을 그리고 있다. 오셀로의 당황한 눈빛은 생명이 빠져나가 축 늘어진 아내의 모습을 향하고 있다. 가슴에 댄 그의 손은 참혹한 심경을 드러낸다. 놀라고 당황한 순간 속에서, 이 남자는 비극의 근본 원인을 가늠해보고 있는 듯 보인다.

비극의 원인은 무엇이었을까. 물론 가장 근본적인 원인은 악역 이아고의 교활한 행동에 있다. 이아고는 처음부터 악의를 가지고 오셀로를 속이고 파멸시키려 한다. 이아고는 영악했다. 오셀로의 가장 허약한 부분이 무엇인지 알아차리고 이 부분을 파고들며 비극을 불러일으켰다.

오셀로는 전쟁에서 큰 공을 세운 용맹한 장군이었지만, 어디까지나 백인 중심 사회에서 이방인이었다. 그의 마음 깊은 곳에는 열등감과 자격지심이 자리 잡고 있었다. 지체 높은 원로원 의원의 딸 데스데모나와 우여곡절 끝에 결혼할 수 있었지만, 그의 열등감이 마음속에서 완벽하게 지워진 건 아니었다. 이아고가 두 사람의 사

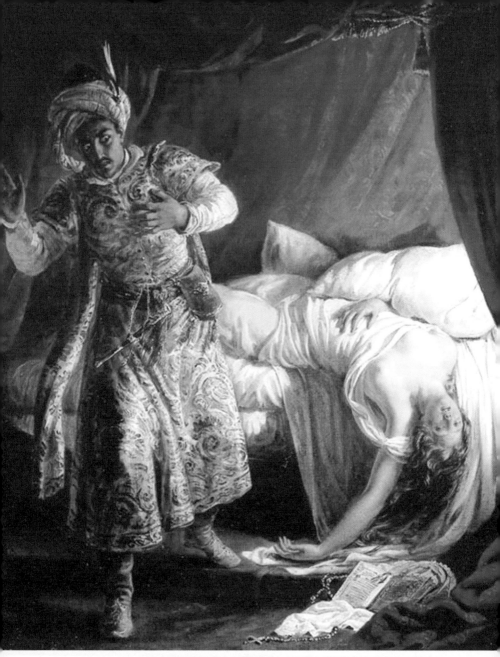

알렉상드르 마리 콜랭, 〈오셀로와 데스데모나〉, 1829

이를 이간질하기 시작하자, 그의 마음속 열등감은 의심을 불러일으키고 엉뚱한 상상을 만들어내기 시작한다. 결국 이야기는 참혹한 비극으로 끝을 맺는다.

지나친 상상력은 때로 독이 된다

오셀로를 파멸시키기 위해 움직인 건 이아고였다. 그러나 정작 오셀로를 파멸시킨 건 명백히 말해 오셀로 자신이었다. 자신이 만들어낸 상상과 의심, 질투가 스스로를 괴롭게 하고 상황을 비극으로 몰아넣었다. 인간의 상상력은 때로 좋지 않은 방향으로 상황을 이끌기도 하는 법이다.

주로 이성 관계에서 이런 일이 벌어진다. 김형경 작가는 저서 『사람 풍경』에서 질투의 심리적 배경을 '사랑받는 자로서의 자신감 없음'이라 이야기했다. 자기 존중감이 부족한 사람이 가상의 경쟁자를 설정하여 환상 속에서 경쟁하는 것이 질투라는 것이다. 질투는 상대방을 괴롭히고 의심하는 결과로 이어진다. 물론 이성 관계에서만 이런 상황이 벌어지는 건 아니다. 불필요한 상상력이 인간관계에 독이 되는 경우가 종종 있다.

난 때때로 상대방의 사소한 거절에 민감해지곤 했다. 그의 짧은 문자에, 표정에 숨은 속내를 가늠해보고, 엉뚱한 상상의 나래를 펼칠 때도 있다. 처음에는 이 사람에게 힘든 일이 있나 걱정하다가 점점 이 관계에 대한 상대방의 생각이 무엇일까 상상해본다. 마

침내는 상대방에게 내 존재 가치가 얼마나 큰지 따져보기도 한다. '이미 한참 멀어진 관계인데 눈치 없이 나 혼자 이 관계에 매달리고 있는 건가?', '날 무시하는 건가?' 이런 생각을 하는 순간은 여지없이 스스로에 대한 자신감이 뚝 떨어져 있을 때였다.

그토록 민감하게 눈치를 살펴서 내가 얻고 싶었던 건 무엇인가. 내 속을 뜯어보면 나는 셈을 하고 있었다. 내가 먼저 이 관계에서 내쳐지고 싶지 않다는 생각, 이미 멀어진 관계에서 나 혼자 눈치 없이 매달리고 싶지 않다는 생각이 그것이었다. 게다가 나는 전형적인 회피형 인간이다. 상대방이 손을 놓기 전에 내가 먼저 이 관계에서 손을 떼겠다고 결심하곤 했다.

아이러니한 사실은 상대의 눈치를 살피고 상처받지 않겠다는 다짐이 강할수록 그 관계는 더욱 흔들거렸다는 것이다. 눈치를 살핀다고 상대를 더 깊이 있게 이해하는 것도, 상처를 덜 받는 것도 아니었다. 때로는 과도한 상상력을 발휘하다 내가 먼저 상대방의 손을 놓아버리는 때도 있었다. 오히려 내가 상대에게 상처를 주는 결과를 만들었다.

그래서 어느 순간부터는 단순해지기로 했다. 내 정신 건강을 위해서도 그 편이 나았다. 상대방이 내 문자에 답을 안 하거나 만남을 미룰 때에는 상상의 나래를 펼치기보다는 상대가 바쁜 거라고 생각한다. 내가 가르치는 사춘기 학생의 표정이 좋지 않아도 '다른 일로 기분이 나쁠 수도 있어'라고 생각하는 편이 나았다. 단순하게 생각하니 상대에게 무슨 일이 있는지 물어보고 그를 이해

할 용기가 생겼다.

특히 인간관계에서 절대 하지 말아야 할 해석이 무엇인지 알게 되었다. 상대의 반응을 통해 내 존재 가치를 가늠해보는 일이다. 상대가 나에게 부정적인 반응을 보냈다고 해서 내 존재 가치가 바닥에 떨어지는 건 아니다. 이 두 가지는 엄연히 별개의 영역에 속하는 일이다. 물론 인간은 타인과 상호작용하며 자아의식을 쌓아가는 사회적 존재가 맞다. 그러나 상대의 부정적인 반응에 내 존재 가치를 밑바닥까지 끌어내릴 필요는 없다. 그건 도리어 내가 나자신을 상처 입히는 일이다. 건강한 인간관계를 해치는 결과를 불러올 뿐이다.

인간의 사고에 있어 상상력은 필수 요소다. 다른 이의 입장에 공감하고 서로 소통하며 살아갈 수 있는 것도 상상력이 있으므로 가능한 일이다. 그러나 가끔 지나친 상상력은 독이 될 수 있다. 때로는 단순함이 명쾌한 약이 될 때도 있는 법이다.

가족이 아니라
당신의 마음이 먼저다

몇 년 전 한국에 여름휴가를 갔을 때였다. 남편은 시댁에 있고 나는 친정에 얹혀 지내고 있었다. 지금보다 어렸던 아이가 수시로 울고 짜증을 냈다. 피곤한 데다 밤낮이 바뀌어 힘든 모양이었다. 아이의 기질도 어릴 때 날 닮아 예민한 편이었다. 아이의 짜증을 달래보려 했으나 소용없었다. 그 울음소리에 가장 크게 화가 난 사람은 친정아빠였다. 다혈질인 아빠는 "애를 왜 저따위로 키웠냐"며 내게 소리를 질렀다. 순간 가슴 속에 참을 수 없는 분노가 치솟았다. 아마도 내 어릴 적 일화를 우연히 들은 후였기 때문일 것이다. 어느 날 끊임없이 울어대는 나 때문에 아빠는 화가 났다고 한다. 결국 그는 나를 혼자 집에 둔 채 언니만 데리고 외출해버렸고, 뒤늦게 돌아온 엄마가 나를 발견했다는 것이다. 그 이야기를 듣는

순간, 마음속에 충격이 일었다. 집에 혼자 남겨진 아이가 울어대는 광경이 오랫동안 머릿속을 맴돌았다.

내 아이를 향해 아빠가 화를 내는 순간, 그 이야기가 머릿속에 되살아났다. 화가 나서 아빠를 향해 다시는 보지 않겠다며 소리를 질렀다. 아빠가 손주 중 내 아이를 각별히 여긴다는 사실도 소용없었다. 그저 미움과 분노가 머릿속에 차올랐다.

어릴 적 아빠는 항상 시한폭탄처럼 느껴졌다. 어느 순간에 화를 낼지 도무지 알 수 없는 존재였다. 가장으로서 제 역할을 하지 못한다는 자격지심 때문에 그토록 화내지 않았을까 싶다. 분노는 주로 엄마에게 향했다. 엄마는 그런 아빠를 되도록 모른 체하는 한편, 아이들을 키워내기 위해 고군분투했다. 어린 나이었지만 그런 상황에서 도망가지 않는 엄마가 대단하게 느껴졌다. 가끔 엄마가 도망가면 어떤 일이 벌어질까 상상하기도 했다. 그런 상황이 오면 언니와 나는 어떻게 되는 것일까. 두려웠다. 철이 든 이후에는 되도록 엄마의 짐이 되지 않고 기쁨이 되기 위해 노력했다.

대학을 졸업한 후 취업도 하고 결혼도 했다. 집안에 사위들이 들어오고 각종 대소사를 치르며 가족의 외형은 그럭저럭 갖춰졌지만, 아빠에 대한 냉담한 내 태도만큼은 바뀌지 않았다. 남편은 가끔 아빠에게 관심을 가지라고, 살갑게 굴라고 타일렀다. 어린 시절의 일로 아직도 아빠를 원망할 필요가 있냐는 말도 덧붙였다. 지극히 착한 남자의 지극히 착한 조언에 울컥하는 나를 발견했다.

"정상 가족이라는 수식어에 들어맞는 가정에서 자란 사람이 도

대체 뭘 알아? 내 지난 시간을 당신이 알아?"라고 남편에게 소리치고 싶었지만, 그의 착한 의도를 알기에 입을 다물었다.

나이가 들어갈수록 약해진 모습을 보이는 아빠를 보며 내 감정도 복잡해져갔다. 아빠를 향한 연민, 죄책감이 뒤섞인 복잡한 감정이 마음속을 떠돌았다. 그러나 어린 시절 형성된 아빠를 향한 미움이 쉽게 거두어지지 않았다. 아빠는 왜 긴 세월 동안 가족들에게 그토록 고통을 안겨주었을까. '나의 비뚤어진 성격도 부모와의 경험에서 비롯된 것 아닐까?'라는 생각에 원망스러운 마음이 들기도 했다. 결국 감정의 화살표는 나를 향했다. 가족이라는 존재를 온전히 이해하거나 용서하지 못하는 게 예민하고 못난 내 탓인 건가 의문이 들었다.

그는 왜 인간을 혐오했을까, 에드가 드가

가족이 준 상처로 인해 평생 여성 혐오를 지니고 살았던 거라고 평가받는 예술가가 있다. 에드가 드가(Edgar Degas, 1834~1917)는 무용수를 그린 작품들로 유명한 프랑스의 인상주의 화가다. 무용 연습을 하거나 무대 위에 오른 발레리나의 그림을 많이 남겨 '무희의 화가'라 불리기도 한다.

드가가 그린 발레리나의 몸짓은 얼핏 아름답게만 보인다. 그러나 그의 작품 속 여성 무용수의 얼굴을 자세히 들여다보면 얼굴의 생김새나 눈동자가 정확히 표현되지 않는 경우가 많다. 그림 속 무

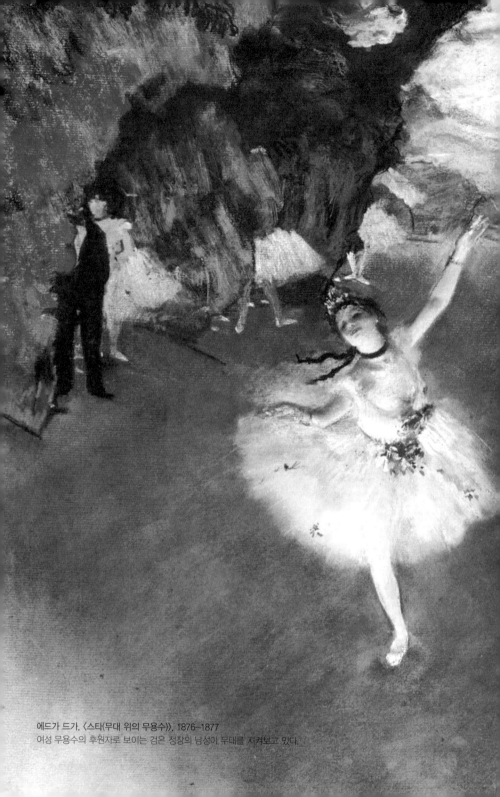

에드가 드가, 〈스타(무대 위의 무용수)〉, 1876-1877
여성 무용수의 후원자로 보이는 검은 정장의 남성이 무대를 지켜보고 있다.

용수 근처에서 검은 정장을 입은 신사들을 발견할 때도 있다. 당시의 발레리나들은 상류층 여성들이 아니었다. 노동 계층 출신의 10대 여성들이 대부분이었다. 많은 소녀들이 가난을 벗고 부와 명성을 쌓기 위해 무용수의 길을 걸었다.

발레리나의 후원자로 나선 상류층 남성들도 있었다. 이때 무용수와 후원자 사이에는 성 상납이 이루어지는 경우가 많았다. 후원자들에게는 자신이 후원하는 무용수의 모습을 무대 안쪽에서 참관할 수 있는 기회가 주어졌다. 드가가 그린 무용수 근처의 남성들은 대부분 이 후원자들이다. 드가는 발레라는 장르의 아름다움뿐 아니라 어두운 이면 역시 화폭에 담아낸 것이었다.

사실 드가는 냉소적이고 까다로운 성격을 가진 것으로 유명하다. 인간 혐오증을 가진 인물로도 널리 알려져 있다. 그가 혐오하는 주요 대상은 여성이었다. "여자의 수다를 들어주느니, 차라리 울어대는 양 떼들과 함께 있는 게 낫다"는 말을 서슴없이 내뱉고는 했다. 드가는 동료 화가 에두아르 마네(Édouard Manet) 부부의 모습을 그려서 그들에게 선물하기도 했는데, 부인의 얼굴을 흉측하게 표현하여 마네가 그 부분을 찢어버렸다는 일화도 유명하다.

그의 여성 혐오는 어디에서 비롯되었을까. 어린 시절 겪은 어머니의 외도로 인한 충격 때문이라는 이야기가 있다. 드가는 부유한 은행가의 아들이었다. 그의 어머니는 유럽계 백인과 다른 인종 사이에서 태어난 혼혈인 크리올(creole) 출신이었다. 특별한 매력을 지녔던 어머니가 다른 사람과 외도를 한 사실이 알려지며 그의 집

안이 흔들리기 시작했다는 이야기도 전해진다. 어머니를 사랑하는 아버지는 이를 묵인하고 넘어가려 했으나 결국 어머니는 드가가 열세 살이 되던 해에 세상을 떠나고 말았다. 어머니의 죽음 이후 아버지 역시 점차 무너져갔다. 이런 비극적인 경험에서 드가의 여성 혐오증이 비롯되었을 거라는 이야기가 널리 퍼졌다.

가족도 상처가 될 수 있다

드가의 이야기를 접하고 처음에는 착잡한 마음이 들었다. 여성 혐오증이었다던 그는 여성 무용수들에게 어떤 감정을 품고 그림을 그렸던 것일까? 그의 여성 혐오증에 가족사가 영향을 미쳤을까? 가족에게 받은 상처가 한 인간의 성격까지 바꿔버릴 수 있는 것일까? 수많은 궁금증이 머릿속에 떠오르다 마지막 질문은 나에게로 향했다. 아빠에게 느끼는 미움과 원망이 나의 성격과 인생에도 영향을 미치고 있을까?

> 우리를 밑바닥까지 내려가게 하는 사람 중 으뜸은 가족입니다. 보통 가족은, 옆에 없으면 그립고 함께 있으면 혼자 있고 싶을 때가 더 많지요. 가족과 함께 있으면, 대체로 짜증이 납니다.

아빠에 대한 미움이 불쑥불쑥 튀어나오던 어느 날, 인터넷에서

에드가 드가, 〈에두아르 마네 부부의 초상화〉, 1868-1869
마네 부인의 얼굴 부분이 칼로 찢겨 있다.

한 글귀를 발견했다. 한 심리 상담사 분이 SNS에 올린 글의 일부였다. 갑작스럽게 마주친 이 글귀에서 위안을 받았다. 가족이 늘 행복과 힘을 주는 존재인 것만은 아니구나. 가족에게 받은 상처를 품고 살아가는 사람들이 생각보다 세상에 많겠구나. 새로운 사실을 깨닫자 마음이 조금 편안해졌다. '어떻게 가족이라는 사람이 그럴 수 있어?'라는 마음속 말이 조금씩 거두어졌다.

세상에는 행복한 가족도 많지만, 서로에게 상처를 안겨주는 가족도 많다. 겉보기에 정상 가족으로 보이는 경우라 해도 마찬가지다. 자존감을 깎아먹는 부모의 발언과 차별에 상처받는 사람도 있고, 사춘기 아이가 내뱉는 말에 상처받는 부모도 있다. 배우자에게 씻을 수 없는 상처를 남기는 이들도 존재한다. 가족 역시 '내'가 아니라 타인이며, 가족관계도 인간관계의 일종이기 때문이리라. 나와 내 가족만 상처를 주고받는 것이 아니라는 깨달음이 묘한 위로를 주었다.

그 글에 위로가 되는 말이 더 있었다. 나 스스로도 이해하기 어렵거나 싫은 내 성격 중 많은 부분은 누가 나를 잘못 키웠거나 부당한 대우를 당했기 때문이 아닐 수 있다는 이야기였다. 성격의 대부분은 랜덤하게 유전된다는 것이다. 나는 예민함이나 비뚤어진 성격 중 많은 부분이 어린 시절 부모의 양육 태도에서 비롯된 것이라 생각하며 억울해했다. 그러나 타고난 기질의 영향력도 크다니 억울함이 조금 거두어졌다.

깊이 생각해보면 드가의 경우도 마찬가지였다. 그의 인간 혐오

가 반드시 어머니에 대한 기억에서 비롯된 것이 아닐 가능성도 높다. 화가로서의 타고난 기질과 성향, 또 다른 경험들이 그에게 영향을 미쳤을 가능성도 충분했다. 드가가 일관되게 여성을 혐오하는 방식의 태도만 보인 것도 아니었다. 그는 자신의 친구에게 가난한 무용수를 도와달라 부탁하기도 했고, 무용수들의 처우 개선을 위해 노력하는 등 인간적인 모습도 보였다. 부모와의 양육 방식이나 경험으로 인해 한 인간의 성격이나 행동 양식이 완벽하게 결정되는 건 아닐 수 있다. 자신의 의지로 그 영향권을 벗어난 사람들도 분명 존재하기 때문이다.

미움의 영향권에서 벗어나기

그렇다면 어떻게 그 영향권에서 벗어날 수 있을까. 먼저 내 마음을 들여다보았다. 아빠에 대한 미움이라는 감정이 가장 바깥에 자리 잡고 있었다. 마음을 단단히 감싼 포장지를 몇 꺼풀 벗겨내자 가장 안쪽에 부모에게 사랑받고 싶고, 마음껏 어리광을 부리고 싶은 내가 있었다. 부모에게 버림받을 수 있다는 두려움에 떠는 마음도 있었다. 직시하면 스스로가 걷잡을 수 없이 무너질까봐 애써 피해온 마음이었다. 깊숙이 숨겨놓았던 감정들을 알아차리니 마음이 약간 편안해졌다.

주변을 살펴보니 나만 그런 게 아니었다. 상처를 감추기 위해 의젓하고 착한 모습이란 포장지를 선택한 이도 있었고, 상처를 분

노로 감싼 이도 있었다. 끊임없는 성취나 인정 욕구로 상처를 포장한 사람도 있었다. 나의 경우에는 주로 '냉소'나 '회피'라는 포장지로 마음을 감싼 채 살아왔던 셈이다.

피를 나눈 존재라는 이유만으로 가족이 주는 상처가 치유되고, 용서가 가능하다는 논리에 나는 동의할 수 없다. 무조건적인 용서보다는 미움이라는 감정 속에 숨겨진 내 마음과 욕구를 먼저 알아주고 보듬는 것이 먼저다. 가족에 대한 미움을 거두는 것, 이해하고 용서하는 건 그다음이다. 그동안 애쓰고 살아온 나 자신을 알아주고 안아주는 것이 우선순위가 아닐까.

상처를 준 가족을 이해하고 용서하지 못해 괴로워하는 이가 있다면 말해주고 싶다. 미움의 영향권에서 벗어나 당신의 마음이 편안해지는 것이 먼저다. 이해와 용서는 그다음에야 논할 수 있다. 당신의 마음을 돌보는 게 먼저다.

타인의 말에 쉽게
상처받고 휘둘리는 이유

"당신은 대체 혼자 할 수 있는 게 뭐야? 내가 다 도와줘야 되네."

나는 낡은 현관문을 열쇠로 열지 못해 허둥대는 중이었다. 한국의 편리한 도어록 시스템과 달리 이 나라의 현관문은 낡고 다루기 어려웠다. 서투른 내 모습을 보며 남편이 한숨을 내쉬며 한마디를 내뱉었다.

이 사소하고도 짧은 지적에 나는 폭발했다. "한국에서는 은행업무, 행정 서류 떼는 사소한 것까지 전부 내가 했다"부터 "나를 이렇게 무시할 수 있냐"는 말까지 남편에게 쏟아 부었다. 눈물이 핑 돌았다. 매일은 아니었지만 적어도 일주일에 3, 4일은 이처럼 사소한 일로 남편에게 화를 내고 눈물을 흘리던 시절이었다.

크고 작은 싸움을 계속하던 어느 날 문득 깨달았다. 한국에서

였다면 남편이 똑같은 지적을 했더라도 피식 웃으며 넘겼을 거라는 걸. 한국에서는 남편이 내 실수를 지적하거나 사소한 핀잔을 날리더라도 대부분의 경우 대수롭지 않게 넘겼다. 매번 발끈할 필요가 없었다. 한국에서 나는 나름대로 사회적 역할과 직업을 가지고 있었고, 완충 지대인 친구와 가족이 있었으니까. 남편의 말 한마디에 휘둘린 적은 거의 없었다.

문제는 남편의 말 그 자체가 아니라 내 마음속 중심에 남편이 크게 자리 잡고 있는 거였다. 그래서 그의 작은 말 한마디에 한없이 흔들리고 있었다. 그 무렵 나는 항상 남편을 탓하고 있었다. 아는 사람 없이 24시간 말이 통하지 않는 어린아이를 돌보며 지내던 시기였다. 내 소외감이나 외로움을 배우자인 남편이 어째서 이해해주지 않는지 원망했다. 서러운 마음에 자주 울던 나날이었다.

그러나 되돌아보면 남편 역시 힘든 시간을 보내고 있었다. 그 역시 낯선 타국에서 외국인 노동자로 일하고 있었다. 영어에 서툰 아내 대신 병원이나 은행, 공공기관에서 많은 일을 해결해야 했다. 그 또한 완충 지대 없이 나와 많은 시간을 함께해야 했고, 육아, 아이 병치레, 이사 등을 오로지 부부끼리 해결해야 했다. 둘 사이에 충돌이 잦을 수밖에 없었다.

남편과 다투고 한없이 흔들린 날, 내 마음을 살펴보았다. 그 밑바닥에는 자격지심이 자리 잡고 있었다. 당시 나는 이 나라에서 할 줄 아는 것이 거의 없었다. 남편에게 물리적·심리적으로 완전히 의존하는 상태였다. 남편에게는 차마 "내가 이곳 생활에 적응하지

못해 마음이 약해져 있고 자존감이 바닥에 떨어져 있다"라고 말하지 못했다. 가장 허약한 부분을 드러낼 자신이 없었다. 그 대신 남편이 하는 말이 내 허약한 부분을 조금이라도 찌르면 크게 상처받고 화를 냈다. 자기방어였다.

　남편이 무심코 던진 말을 끊임없이 복기하며 속상해하는 건 무의미했다. 내 마음의 중심에 배우자를 놓고 과도한 기대를 하거나 서운해하는 행동을 멈춰야 했다. 남편이 아닌 '나'를 마음의 중심에 세워야 하는 시간이 온 것이다. 내 마음부터 먼저 일으켜 세워야 했다.

자신감이란 이런 것, 〈안녕하세요, 쿠르베 씨〉

다른 사람의 평가에 신경 쓰지 않고, 자신만의 예술 세계를 만들어냈던 한 예술가의 이야기를 떠올려본다. 낭만주의 경향이 미술계를 강타하던 19세기, 이단아처럼 등장한 화가가 있었다. 귀스타브 쿠르베(Gustave Courbet, 1819-1877)였다. 그는 농촌의 비참함이나 노동자들의 모습을 현실적으로 화폭에 담아냈다. 실재하는 현실을 미화하거나 변형하지 않고 객관적으로 그리는 '사실주의'의 경향은 그에게서 비롯된 것이다.

　쿠르베는 괴짜로도 유명했다. 다음의 그림 〈안녕하세요, 쿠르베 씨〉(원제는 〈만남〉)는 그의 독특한 면모가 잘 드러나는 작품이다. 그림의 오른쪽에 지팡이를 짚고 서 있는 사람이 쿠르베 자신이다.

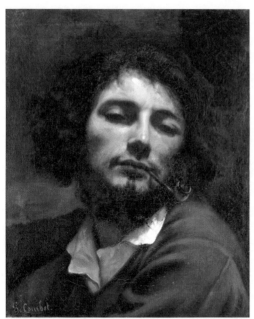

위) 귀스타브 쿠르베, 〈파이프를 물고 있는 남자(자화상)〉, 1848–1849
아래) 귀스타브 쿠르베, 〈안녕하세요, 쿠르베 씨〉, 1854

턱수염을 기르고 조금은 남루해 보이는 옷차림을 하고 있다. 그의 유일한 짐은 화구가 들어 있는 가방이다. 반면 모자를 벗어 쿠르베에게 인사를 청하고 있는 인물은 화려한 옷차림을 갖추고 있다. 상류층의 모습을 한 그는 쿠르베의 후원자였던 알프레드 브뤼야스 (Alfred Bruyas)라는 인물이다. 브뤼야스는 유대인 은행가 집안에서 태어난 재력가로, 쿠르베뿐 아니라 당대 수많은 화가들을 후원하기도 했던 미술 수집가였다. 작품은 쿠르베가 몽펠리에라는 지역에 와 자신의 후원자인 브뤼야스를 만나 인사하는 장면을 그리고 있다. 브뤼야스는 모자를 벗어 쿠르베에게 예의를 표하는 중이며, 브뤼야스의 왼쪽에 서 있는 그의 집사 역시 고개를 숙여 쿠르베에게 경의를 표하고 있다.

그에 반해 쿠르베는 어떠한가. 초라한 옷차림에 비해 그의 태도는 한없이 당당하다. 고개가 한껏 올라가다 못해 뒤로 젖혀져 있다. 표정 역시 자신감에 가득 차 있다. 돈을 대주는 후원자를 대하는 태도라 보기에는 다소 거만해 보이기까지 한다. 이 작품의 부제는 '천재에게 경의를 표하는 부(富)'다. 돈 없고 초라해 보이지만 후원자 앞에서도 당당한 예술가인 자신을 표현한 작품인 것이다. 쿠르베는 작품 바깥에서도 자신감 있는 태도를 보여준 화가였다. 파리 만국박람회의 심사위원들이 자신의 그림을 전시하는 것을 거절하자, 보란 듯이 박람회 전람회장 근처에 임시 건물을 지어 스스로 작품 전시회를 열었다. 그의 작품들은 이전에 존재하던 종교화나 초상화, 풍경화나 풍속화 중 어떤 카테고리에도 속하지 않았다.

예술가로서 그는 현실에 존재하는 평범한 장면을 주로 그려냈다. 그의 작품들은 '사실주의'라는 새로운 물결을 만들어냈다.

한마디 말에 상처받고 있다면 돌아봐야 할 것

쿠르베에게는 예술가인 스스로에 대한 자부심과 당당함이 있었다. 그림을 그릴 때, 특정 상황을 받아들일 때 그의 사고방식의 중심에는 '자신'이 있었다. 어디에도 쉽게 주눅 들지 않았다. 이런 태도 덕분에 그는 웬만한 일에 상처받거나 휘둘리지 않고 자신만의 화풍을 완성하였다.

만약 당신이 가족이나 직장 상사, 친구의 말에 지속적으로 상처를 받고 있다면 돌아볼 필요가 있다. 그들의 폭력적이거나 비상식적인 언사 때문에 속이 상한 것이라면 상대방의 잘못을 지적해야 한다. 하지만 딱히 그럴 만한 상황이 아님에도 상대의 사소한 말 한마디에 내가 상처받는 경우도 존재한다. 상대방에게 일일이 잘못을 지적하기 어려운 순간도 있다. 이런 때에는 마음속 우선순위가 '내'가 아닌 그 사람들이 아닌지 생각해보아야 한다. 나라는 존재가 내 마음속에서 너무 작아져 있어 타인의 말에 계속 속이 상하고 휘둘리는 것일 수도 있기 때문이다.

만약 그 사람이 내 마음속 우선순위에 있다면 얼른 그를 그 자리에서 끌어내리고 심리적 거리두기를 할 필요가 있다(물리적 거리두기가 더 나을 수도 있지만 대체로 가까운 사람에게는 그것이 힘들기 때문이다). 내 마

음을 세심히 살펴보거나, 홀로 몰두하고 집중할 수 있는 취미나 일, 과제를 찾아보는 편이 낫다. 다른 사람의 말에 크게 휘둘리지 않을 정도로 나를 중심에 세우면 타인의 말에 크게 속이 상하지 않게 된다. 라디오를 크게 틀면 주변의 소음이 잘 들리지 않는 것과 비슷한 원리라 할 수 있다.

나는 이제 남편의 말 한마디에 지나치게 일희일비하지 않는다. 서로 상처를 주고받는 일이 생길 때는 남편에게 양해를 구하고 잠시 노트북을 들고 밖에 나가서 나만의 시간을 갖는다. 커피를 테이크 아웃하여 차에 가서 글을 쓰며 나에게 온전히 집중하는 시간을 가진 뒤 집에 돌아오면 마음이 편안해진다.

어차피 남을 바꾸기는 쉽지 않다. 아무리 가까운 사이라고 해도 타인이 나를 완벽하게 이해해주기를 바라는 것 역시 무리다. 그에 비해 내 마음을 스스로 돌보거나, 마음속 우선순위를 바꾸는 건 상대적으로 쉽다. 타인의 말로 인해 서러움과 상처를 계속 간직하고 있다가는 화병만 커질 수 있다. 내 마음속 그 사람의 순위를 조금 내리고 스스로의 마음을 살펴보며 평안을 꾀하는 것이 조금 더 현명한 방법이 아닐까.

스쳐 지나가는 인연에
상처받지 않는 법

오랫동안 절친했던 A가 있었다. 취향이나 일상을 자주 공유하던 A는 어느 날부터인가 내게 미적지근해졌다. 약속을 몇 달 후로 미루거나 내 연락에 몇 시간이 있어야 답을 했다. 내가 먼저 연락을 하면 답을 보냈지만, 내게 먼저 연락하는 일은 없었다. 나도 서서히 지쳐갔다. 자존심이 상하고 서운했다는 표현이 더 정확할 것이다. 알고 보니 다른 곳에서 직장을 다니게 된 A에게는 새롭게 친해진 무리가 생긴 것 같았다. SNS에서 새로운 친구들과 환하게 웃는 A의 사진을 발견하고 나서야 이 사실을 알게 되었다. 자존심을 버리고 가볍게 몇 번 더 만남을 시도했지만, 그 만남도 멀어져 가는 우리 사이를 다시 이어놓지는 못했다. 그렇게 우리는 서서히 멀어져 가다 결국에는 연락이 끊겼다.

A와 나와의 관계가 이토록 미적지근해진 이유는 무엇 때문이었을까. 아무리 친한 무리들이 새로 생겼다지만 우리가 그렇게 쉽게 멀어질 관계였는지 도무지 이해가 가지 않았다. 한참 동안 이유를 찾아 헤맸다. '내가 A를 질리게 할 만한 행동을 했던 것일까? 혹시 나도 모르게 잘난 척이라도 했던가?', '내 행동이 A에게 너무 성의 없어 보였던 적이 있었나?', '내가 너무 이기적인 친구였던 것일까?', '내가 A에게 매력이 없는 친구여서 그런 것 아닐까?', '그래, 애초부터 나에게는 A가 베스트였지만 A에게는 내가 베스트가 아니었던 것 같기도 해.', '친했던 사람과 한순간에 멀어지는 것을 보니 내 성격이나 인간관계에 문제가 있는 것일지도 몰라.' 이런 생각과 의문이 꼬리를 물고 이어졌지만 결론은 나지 않았다.

헤어짐의 아픔을 그리다, 뭉크의 〈이별〉

에드바르 뭉크(Edvard Munch, 1863-1944)는 어릴 때부터 수많은 결핍의 경험을 겪은 화가다. 노르웨이에서 태어난 그는 성격 이상자인 아버지를 두고 있었다. 어머니와 누이도 그가 어렸을 때 결핵으로 일찍 세상을 떠났다. 뭉크 자신도 허약해서 잦은 병치레를 치르며 성장했다. 성장 과정에서 겪은 일 때문인지 그는 고통과 광기, 불안이라는 감정을 격렬한 색채와 왜곡된 형태로 화폭에 담아내는 화가가 되었다.

뭉크의 작품 중 대중에게 가장 친숙한 그림은 1893년 작 〈절

규〉일 것이다. 공포와 불안에 떨며 비명을 지르는 한 남자의 모습, 그를 둘러싼 핏빛 하늘과 피오르드의 굽이치는 곡선은 남자의 흔들리는 심정을 대변하고 있다. 화가는 인생에서 겪은 수많은 절망과 불안을 하나의 작품 안에 강렬하게 담아냈다.

뭉크의 절절한 감정을 담은 또 다른 작품이 있다. 1896년에 제작된 〈이별〉이라는 그림이다. 작품의 배경은 바닷가다. 그림 속 남자와 여자는 한 공간에 있으나, 이미 여자는 남자에게서 등을 돌린 상태다. 흰 옷을 입은 그녀는 긴 머리칼을 날리며 남자에게서 떠나려 하고 있다. 나무 등에 몸을 기댄 남자는 절망의 색인 검은색 옷을 입고 있다. 그의 가슴에서 검붉은 피가 흘러내린다. 그의 앞에 자리한 식물은 남자의 피와 같은 검붉은 색을 띠고 있다.

뭉크는 살아가면서 몇 번의 사랑을 경험했으나 모두 실패로 끝났다. 자유분방한 연상의 유부녀와 사랑에 빠졌다가 그녀에 대한 의심과 질투에 시달리는 경험을 했다. 고향 후배와 연애를 할 때에는 그녀가 다른 예술가와 삼각관계에 빠져 뭉크를 떠나버렸다. 상류층 여성과 사랑에 빠졌지만 예전의 연애에서 받은 상처를 극복하지 못한 뭉크는 그녀와의 결혼에 실패했다. 자아가 닫힌 뭉크는 사랑과 연대에 회의적인 인간형이 되어갔다. 결국 그는 평생을 독신으로 살았지만 이별의 절절한 아픔을 작품으로 녹여내는 데에는 성공했다.

작품을 처음 보았을 때에는 검은색 옷을 입은 남성의 모습밖에 눈에 들어오지 않았다. 이별의 아픔으로 피를 흘리고 있는 남성

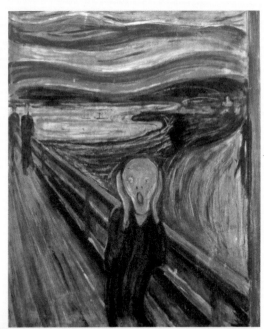

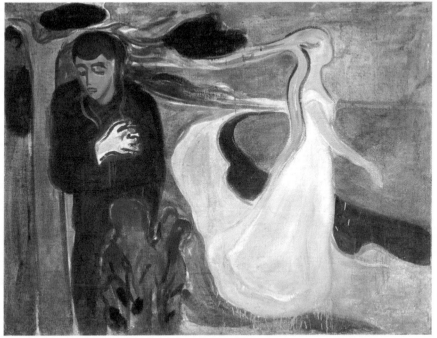

위) 에드바르 뭉크, 〈절규〉, 1893 아래) 에드바르 뭉크, 〈이별〉, 1896

의 상실감이 절절하게 느껴졌다. 그러나 시간이 지난 후 그림을 다시 보았을 때에는 남자를 떠나가는 여성의 모습이 눈에 띄었다. 여성은 지금 왜 남자를 떠나가고 있을까? 그림에서 우리는 어떤 답도 얻어낼 수 없다. 괴로움에 찬 표정을 보이는 남성과 달리 여성의 얼굴에는 생김새도, 표정도 존재하지 않는다. 심경을 파악할 수 없어 무심해 보이는—때로는 섬뜩하게까지 보이는—여자의 얼굴은 우리가 알 수 없는 미지의 영역이다.

그림 속 남자를 다시 본다. 남자는 왜 피를 흘려가면서까지 이별에 슬퍼할까. 이별이 남자를, 그리고 우리를 아프게 하는 이유는 무엇 때문일까 생각해본다. 가장 주요한 이유는 '상실감'일 것이다. 떠나가는 이가 나에게 너무도 중요한 사람이었기 때문에 그 상실감은 이루 말할 수 없이 크다.

또 하나의 이유가 있다. 누군가가 일방적으로 나에게서 멀어질 경우 자신의 존재 가치가 부정당했다는 슬픔이 우리를 사로잡는다. 우리는 보통 타인과의 관계를 통해 자신의 존재 가치를 재어본다. 가까웠던 사람에게 더 이상 내가 중요한 존재가 아님을 느낄때, 우리는 자신의 가치가 내동댕이쳐진 듯한 느낌을 받는다. 내가 상대에게 고작 이 정도의 사람이었다는 사실에 슬픔을 느낀다. 상대방이 떠나간 원인이 무엇인지 헤아리는 경우도 있다. 그 사람은 왜 나를 떠나가는 것일까? 내가 그렇게 그 사람에게 형편없는 존재였을까? 한참 이유를 생각하다가 진실은 알지 못하고 분노나 원망, 자책만 커질 때도 있다. 이런 생각의 흐름이 오히려 우리를 괴롭게

만드는 것이다.

인간관계에서 일방적 구독 취소를 당할 때

"'구독'과 '좋아요'는 보고 싶고, 사랑한다는 뜻이야!"

여섯 살 난 아이가 유튜브를 너무 많이 본 탓인지 이런 말을 한다. 아이의 말을 듣고서야 '구독'과 '좋아요'는 관심과 사랑에서 비롯된다는 사실을 깨달았다. 그러고 보니 유튜브뿐 아니라 SNS에도 '구독'이나 '팔로우'라는 기능이 있다. '앞으로 너의 채널을, 너의 콘텐츠를 관심 있게 지켜보겠다'는 의미로 우리는 이 버튼을 누른다. 온라인상에서 너와의 관계를 시작하겠다는 의미다. 현실 속에도 '구독'과 '좋아요'가 있다. 누군가에게 관심이 가고 계속 보고 싶으면 그 사람을 구독하기 시작한다.

문득 궁금해졌다. '구독'과 '좋아요'가 관심과 사랑의 시작이라면 구독 취소는 어떤 뜻을 담고 있을까? 어떤 사람을 구독하기 시작할 때 이유는 단순하다. 너에게 관심이 생겨서, 너와 재미있는 것을 공유하고 싶어서, 너의 일상을 알고 싶어서. 반면 구독을 취소할 때는 이유가 실로 다양할 수 있고, 반대로 별다른 이유가 없을 수도 있다. 상대에 대한 무관심일 수도 있고 내가 해야 할 일 때문에 마음의 여유가 없기 때문일 수도 있다. 기존에 구독하던 것보다 앞으로 더 자주 보고 싶은 채널이 새롭게 생겨서일 수도 있다. 모든 이유가 겹겹이 쌓이거나 섞여 있는 경우도 존재한다.

중요한 건 구독 취소를 누를 때 치명적인 이유가 존재하지 않을 수도 있다는 것이다. 나의 콘텐츠가 마음에 들지 않아서 구독을 끊을 수도 있지만, 의외로 별 이유 없이 관심이 옮겨가거나 그저 싫증이 나서 구독을 취소하는 경우도 있다. 인간관계에서 일방적으로 구독 취소를 당한다고 느껴질 때, 우리는 그 이유가 무엇인지 끊임없이 생각해본다. 인간은 무엇이든 인과관계를 명확히 설명할 수 있을 때 안정감을 느끼기 때문일 것이다.

A가 나에게 멀어져 갈 때 나는 그 이유를 주로 내 탓으로 돌리며 자책했다. A와의 관계 속에서 내가 했던 행동의 잘잘못을 따져보았다. 인간관계를 맺는 방식에 문제가 있는 것인가 한참 생각해보기도 했다.

그러나 멀어져 가는 인간관계를 붙잡고 그 이유를 찾아 헤매는 건 오히려 내 상처만 더하게 만들 수 있다. 내 매력이나 사고방식이 상대에게 더 이상 먹히지 않을 수도 있다. 그렇다고 내가 모든 사람에게 매력 없는 사람이 되는 건 아니다. 대부분의 사람이 흘러가는 인간관계 속에 만났다 헤어진다. 가까웠던 사람도 한순간에 멀어질 수 있다. 굳이 내 탓을 하지 않아도 되는 자연스러운 일인 것이다.

상대가 떠난 이유가 무엇인지 생각하면서 오히려 상처가 곪아가는 것보다 '그저 그런 일이 있었다'라고 생각하며 놓아주는 편이 낫다.

'시절 인연'이라는 말이 있다. '모든 인연에는 오고 가는 시기가

있다'는 의미의 불교 용어다. 인연에 시절이 한정되어 있다는 말은 인간관계의 허무함을 강조하는, 씁쓸하고 슬픈 말일 수 있다. 그러나 한편으로 생각해보면 가까웠던 시절에 나누었던 인연과의 추억을 강조하는 말도 된다. A와의 관계는 상처로 끝났지만, 그는 어쨌든 친했던 그 시절의 내게 많은 영향과 즐거움을 주었다. 그것으로 A와의 관계는 제 역할을 다 한 셈이다. 이제는 생각에서 놓아줄 때가 되었다.

인간관계의 시작과 끝은 계획이나 노력, 의지대로 되는 것이 아니었다. 내 매력이나 인간관계의 방식에 따라 좌우되는 일도 아니었다. 그저 그럴 수밖에 없는 일도 있다는 사실을 알았다. 그 사람이 나에게 구독 취소를 누른 이유를 깊이 오랫동안 생각하지 말자. 세상에는 잠시 스쳐가는 인연도 존재하는 법이다.

에드먼드 찰스 타벨, 〈책 읽는 세 여인〉, 1907

3장/

관계의 답을
몰라 헤매던 밤,
그림을 읽다

나이 들수록 인간관계가
어려워지는 이유

아이를 어느 정도 키우고 난 뒤 복직한 친구가 있다. 친구는 직장에서 만난 어린 후배가 유독 자신을 잘 따른다고 이야기했다. 직장 후배는 친구에게 편지를 건네주며 앞으로 친하게 지내고 싶다고 했다. 이야기 끝에 친구는 이런 말을 덧붙였다.

"그런데 지금 나는 새로운 인간관계를 맺는 게 피곤해. 누구를 깊게 알고 싶지가 않아."

아마도 친구는 한창 바쁜 워킹 맘이라 새로운 사람과 친해질 여력이 없을 것이다. 그러나 곰곰이 생각해보니 휴직 중인 나 역시 크게 다르지 않았다. 새로운 사람을 만날 기회가 생기면 그전에 '피곤함' 또는 '귀찮음'이 고개를 들었다. 심지어 사람들을 만나 대화를 나눌 때에도 집중을 못하거나 딴생각을 하는 일이 잦았다. 집

중력이 떨어지다 보니 적당한 주제를 찾아 말을 이어가는 것도 쉽지 않았다.

30대 초반까지는 여러 사람 앞에서 방긋방긋 웃으며 대화를 나누는 게 어렵지 않았다. 오히려 사람들과 대화를 나누는 걸 즐기는 편이었다. 직장에서도 동료들과 별다른 어려움 없이 어울리는 무난한 인간형이었다. 부장님의 다소 꼰대 같은 발언에도 너스레를 떨며 기분 나쁘지 않게 맞받아칠 자신이 있었다.

30대 후반의 나는 달라져 있다. 사람들과 만나 대화를 나누고 헤어지면 한참 대화 내용을 곱씹어보며 '왜 그런 말을 했지? 나 정말 주책스럽다'라는 생각이 든다. 오늘 내가 한 말 때문에 언짢아한 사람이 있지 않을까 불안해하기도 한다. 만남 후에 이런 저런 복잡한 생각이 들어 인간관계도 최소한으로 유지하며 지내고 있다. 그런데 사람을 거의 만나지 않고 지내니 가끔 외로움의 감정이 극단으로 치솟는다.

어느 날 한국에 사는 친구에게 고백했다.

"나 사회성이 떨어지는 것 같아. 사람 만나는 게 어려워."

친구는 놀라며 자신도 마찬가지라 말했다. 마침 그날 친구는 도서관에서 『사회성이 고민입니다』라는 책을 빌린 참이라고 했다. 늘 야무지고 주관이 뚜렷하다 생각했던 친구조차 사회성이 고민이라니 놀라웠다.

왜 나이 들수록 사회성이 떨어진다는 느낌이 들까? 인간관계를 맺고 유지하는 게 피곤하고 귀찮지만, 한편으로는 외로운 양가감

정은 어디에서 비롯된 것일까? 언제부터 우리의 사회성 버튼이 고장 나기 시작한 걸까?

함께 있지만 외로운 그들, 〈밤을 지새우는 사람들〉

인간관계에 대해 고민하던 내게 묘한 위로를 건네 준 화가가 있다. 에드워드 호퍼(Edward Hopper, 1882-1967)는 20세기를 대표하는 미국의 사실주의 화가다. 그의 작품들은 대공황과 제2차 세계대전 이후 미국의 허무하고 고독한 분위기를 탁월하게 표현했다는 평을 듣는다.

호퍼의 작품은 광고나 영화 등 영상 매체에서 자주 활용된다. 공유와 공효진이 출연한 한 유통 회사 광고는 호퍼의 그림 속 구도나 배경, 등장인물들의 모습을 패러디해 제작되었다. 오스트리아의 감독 귀스타브 도이치(Gustave Deutsch)는 호퍼의 작품 13편을 소재로 하여 「설리에 관한 모든 것」이라는 영화를 만들기도 했다. 호퍼의 그림이 21세기의 우리에게도 매력적인 이미지를 제공하는 작품들이라는 반증이다.

다음 그림은 그의 대표작 〈밤을 지새우는 사람들〉이다. 작품은 대도시의 밤 풍경을 그리고 있다. 어둠 속에서 불을 밝히고 영업하는 음식점이 있다. 넓은 식당 안은 비교적 한산해 보인다. 통유리로 보이는 건 손님 세 명과 종업원 한 명뿐이다. 손님 중 한 명인 남자는 등을 웅크린 채 홀로 술을 마시고 있다. 그의 맞은편에는

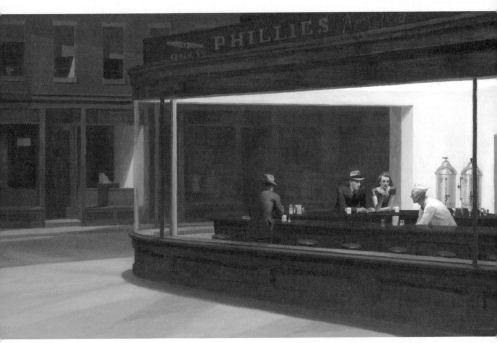

에드워드 호퍼, 〈밤을 지새우는 사람들〉, 1942

두 남녀가 앉아 있다. 두 사람은 서로를 바라보지 않은 채 무표정한 모습으로 술을 마시는 중이다. 남자 손님은 종업원과 대화를 나누는 중이지만 그다지 깊은 이야기를 하는 것 같아 보이지 않는다.

당연하게도 그림은 음성이나 효과음을 제공하지 않는다. 그러나 작품을 보는 이들은 고요한 분위기를 느낀다. 술잔을 움직이는 소리, 종업원과 남성 손님 사이에 나누는 조용하고 나지막한 대화 외에는 작품 속에 다른 효과음이 존재할 거라고 상상하기 어렵다.

호퍼는 대도시에 살아가는 사람들의 모습을 주로 그리는 화가였다. 이 작품 역시 맨해튼 남부의 그리니치 빌리지에 있는 한 간이식당에서 영감을 받아 그렸다고 한다. 〈밤을 지새우는 사람들〉의 풍경이 낯설지 않은 건 도시에 사는 이들의 적막감, 외로운 정서를 담아냈기 때문이다. 같은 공간에 있으나 외로운 사람들. 서로 함께 있으나 내밀한 상호작용은 하지 않는 사람들. 도시에 사는 현대인들이라면 누구나 느껴봤을 쓸쓸한 정서가 작품에 녹아 있다.

나이 들수록 공감과 소통이 쉽지 않은 이유

호퍼의 그림에서 쓸쓸함과 적막감이 느껴지는 이유는 무엇 때문일까? 답은 간단하다. 공감과 소통이 부재하기 때문이다. 그림 속 등장인물들은 같은 공간에 앉아 있지만 피상적인 관계만 맺고 있다. 우리가 사람들과 만나 대화를 나누고 관계를 맺음에도 외로운 까닭 역시 같은 지점에서 찾아볼 수 있다.

사람들이 인간관계를 통해 근본적으로 원하는 건 겉핥기식 대화가 아니다. 서로의 관심사나 고민에 대해 깊이 있게 터놓고 공감해주며 위로하는 과정을 거쳐야 비로소 관계 맺기의 충족감을 느낄 수 있다. 공감과 소통에 중요한 건 마음의 여유다. 그러나 현대인들은 이런 여유를 가질 틈이 없다.

특히 나이를 먹어가면서 점차 가정과 직장에서의 생활이 최우선 과제가 된다. 그 외의 인간관계에 마음 쓸 에너지가 부족한 경우가 많다. 게다가 점점 현재 상황이나 가지고 있는 것에 미묘한 차이도 생긴다. 결혼과 출산 여부, 직업의 유무, 경제력 수준, 자녀의 상황 등 갖가지 조건에 따라 대화의 소재 방향과 공감대가 판이하게 달라진다. 가령 미혼인 사람이 기혼이거나 자녀가 있는 사람들의 대화에 흥미를 느끼기는 쉽지 않다. 그 반대의 경우도 마찬가지다.

대화를 나누면서 머릿속으로 서로의 가진 것을 비교하는 일도 생긴다. 나보다 상황이 괜찮아 보이는 상대방의 고민이 배부른 투정이나 은근한 자랑으로 느껴질 때도 있다. 서로 배려심을 발휘해 대화를 나누어도 내 말이 상대방의 심기를 건드린 건 아닌지 머릿속으로 자기 검열을 하게 되는 일도 잦다.

이미 오랫동안 친하게 지냈던 사람이라도 서로 처지나 입장, 생각이 달라지면서 대화 소재가 줄어드는 경우도 있다. 이 과정에서 새로운 대화 소재를 찾아야 하는데 그게 쉽지 않으니 피상적인 이야기만 반복하는 경우도 있다. 머릿속으로 갖가지 자기 검열과

상대방에 대한 정보를 처리하는 데 에너지를 써야 하니 공감하고 소통하는 데 쓸 에너지가 줄어든다.

이미 쌓아온 관계 맺음의 경험치가 우리에게 새로운 관계에 대한 두려움을 안기는 경우도 있다. 우리는 깊이 있는 인간관계를 맺기 위해 서로의 차이점을 이해하고 맞춰나가는 과정이 필요하다는 사실을 이미 알고 있다. 그 과정에서 서로의 마음에 조금씩 생채기를 내고, 한순간의 권태기를 겪어내야만 한다는 사실 또한 안다. 그 지난한 과정을 또다시 거쳐야 한다는 생각에 새로운 인간관계를 맺기 전에 두려움과 귀찮음이 생긴다. '굳이 내 에너지를 소비해가며 이 관계를 겪어내야 할까?'라는 생각이 든다. 모든 사람과 친하게 지낼 필요가 없다는 사실을 깨달은 이 시점에, 인간관계에 휘둘리며 지내야 하는지 회의감이 고개를 드는 것이다.

가벼운 용기가 필요한 시점

만약 혼자 있는 것에 충분히 만족한다면 사회성을 꼭 길러야 할 필요는 없다. '인싸'로 사는 것도 '아싸'로 사는 것도 결국 선택의 문제지, 능력의 문제는 아니다. 불필요한 인간관계를 맺는 데 너무 힘을 쏟을 필요도 없다. 깊게 공감하고 소통하는 상대방은 1-3명이면 충분하다는 사실을 우리는 잘 알고 있다. 그럼에도 불구하고 인간관계에 회의감이 들고 외로운 시점이 한 번씩은 오기 마련이다. 이럴 때 누군가와 소통하고 싶다면 간단하지만 한편으로는 어려

운 몇 가지 처방이 필요하다.

먼저 인간관계에 대한 지나친 기대감을 내려놓을 필요가 있다. 사람과의 관계는 마음대로 되지 않는 게 대부분이다. 새로운 이를 만나고 가까워질 때에는 상대방에 대한 기대감으로 한껏 무장하기보다는 가벼운 마음으로 시작하는 게 좋다. 물론 피상적인 대화만 이어지거나 취향이나 의견이 맞지 않는다면 관계를 억지로 유지할 필요는 없다. 반면 가벼운 마음으로 시작했지만 어느 순간 깊은 소통이 되는 관계로 발전하는 경우도 존재한다. 다만, 관계 맺음의 과정에서 생기는 생채기나 권태기를 어느 정도 감내하겠다는 약간의 의지는 필요하다.

가끔은 인간관계에 환기(換氣)도 필요하다. 늘 만나던 이들 외에 공통된 관심사를 가졌으나 그동안 만나본 적 없는 유형의 사람들을 한 번쯤 만나보는 것도 도움이 된다. 내 경우에는 취미 동호회에 가입해 활동한 게 도움이 되었다. 직업도 생활 패턴도 다르지만 관심사가 비슷한 사람들을 만나면 환기의 효과가 생긴다. 신선한 생각을 머리에 불어넣고 새로운 세계를 체험하는 기회를 얻는 셈이다.

가장 중요한 건 내 안의 에너지를 먼저 축적해야 한다는 점이다. 일단 나와 잘 지내야 한다. 애쓰며 사는 나를 스스로 격려해주고, 나와 잘 노는 시간을 가지면서 에너지를 쌓아놓을 필요가 있다. 나와 잘 지내면 타인과의 관계에 지나친 기대감을 조금 내려놓게 된다. '그 사람은 왜 내 마음을 몰라주지?', '어째서 아무도 나에

게 공감해주지 않지?' 하며 타인에게 가지는 억울한 마음도 줄어든다. 사람을 만나도 헛헛한 마음이 나와의 소통으로 먼저 채워지면 인간관계에 대한 부담이 약간 덜어진다.

생각해보니 사람을 만나는 일이 단순히 어렵거나 귀찮고 피곤해서가 아니라, 상처받기 싫다는 두려움, 어차피 허무하게 이어질 관계에 에너지를 쓰기 싫다는 회피 심리일 가능성이 크다. 그러니 억지로 노력하기보단 그저 가벼운 마음으로 한 발 내밀어보는 용기가 더 필요한 시점일지 모른다.

인간관계를 망치는
최악의 착각

한 지인 부부를 만나 대화하다, 남편이 아내에 대해 하는 말을 들은 적이 있다.

"우리 와이프는 마음이 약해서 애들한테 너무 휘둘려요. 강단이 없어서 직장에서도 적응을 잘 못했을 거예요."

거부감이 들었다. 아내를 내려다보는 말투와 단정 짓는 말투가 거슬렸다. 아내에 대해 그렇게 속속들이 잘 알고 있다는 말인가. 직장에서 그 와이프가 어떻게 지냈을지 남편은 모른다. 사람은 원래 입체적인 존재다. 육아를 할 때는 아이에게 마음 약하게 굴더라도 직장에서는 강단 있게 일을 해내는 사람도 있다. 실제로 아내가 그렇게 마음이 약한 편도 아닌데도 불구하고 남편이 아내에 대해 쉽게 판단하는 것일 수도 있다.

우리는 타인을 속속들이 알고 있다고 착각하는 경우가 많다. 특히 가까운 사람에게 이런 실수를 자주 저지른다. 배우자나 형제자매, 친구에 대해 잘 안다고 생각한다. 그 사람이 좋아하는 것, 싫어하는 것, 머릿속 생각까지 모두 아는 것도 아니면서 내가 만든 틀 안에서 그 사람의 행동이나 성향을 평가하려 든다.

반대로 우리가 피해자가 되는 경우도 있다. 상대방이 나를 단정 짓는 부정적인 말에 휘둘리는 경우가 발생한다. 부모나 배우자, 연인이 "너는 의지력이 약해", "너는 이런 일을 잘 해내지 못할 거야", "넌 싫증을 잘 내고 참을성이 없어"라는 식으로 늘어놓는 말에 자신감이 떨어지기도 하고, 내가 정말 그렇게 형편없는 인간인 걸까 한참을 생각하기도 한다.

나 역시 "너는 모든 행동이 어설퍼서 불안해. 믿음이 안 가"라는 엄마의 말에 마음이 우울해진 적이 있다. 엄마의 눈에 비친 나는 행동이 불안해 보이고 실수가 많은 존재였던 건가. 일순간 슬퍼졌지만 생각을 바꾸었다. 엄마는 어차피 집에서 보는 나의 한 가지 면에 대해서 언급했을 뿐이다. 직장에서의 나, 아내로서의 나, 친구들 무리에서의 내가 어떤 모습인지 엄마가 전부 알지는 못한다. 아무리 가족이라 해도 '나'라는 인간의 모든 면을 알지 못하기에 그 말을 너무 마음에 담아둘 필요는 없다.

상대의 영혼까지 이해할 수 있을 때, 〈잔의 초상〉

상대를 진정으로 이해하려면 어떤 태도가 필요할까. 아메데오 모딜리아니(Amedeo Clemente Modigliani, 1884-1920)의 이야기를 떠올리며 답을 찾아본다. 그는 기구한 운명을 타고난 화가였다. 이탈리아의 가난한 유태인 집안에서 태어나 평생을 늑막염, 폐렴, 폐결핵 등 각종 병마와 싸우며 살았다. 그러나 병치레로 고생하면서도 그림 공부를 꾸준히 하였고 1906년에는 파리로 건너가 조각이나 회화에 전념했다. 1912년 미술전에 그림을 출품하는 등 작품 활동을 꾸준히 하였지만 많은 돈을 벌지는 못했다. 그러나 미남이었던 덕분에 여성들에게는 인기가 꽤 많았다고 한다.

1917년 모딜리아니는 그의 인생에 큰 영향을 미친 여인을 만난다. 그보다 열네 살이 어렸던 화가 지망생 잔 에뷔테른(Jeanne Hébuterne)이었다. 32세의 모딜리아니와 18세의 잔은 첫눈에 사랑에 빠진다. 하지만 부유한 중산층에 속했던 잔의 부모는 딸이 가난한 화가와 가까이 지내는 걸 용납하지 않았다. 결국 모딜리아니와 잔은 부모의 반대를 무릅쓰고 동거를 시작한다. 모딜리아니의 건강이 악화되자 요양을 위해 휴양지 니스로 가 첫 아이도 낳았다.

완벽한 행복을 갖춘 결혼 생활은 아니었다. 끊이지 않는 가난과 모딜리아니의 병마가 그들을 괴롭혔다. 잔에 대한 모딜리아니의 사랑이 지나쳐 집착과 폭행으로 이어진 적도 있었다. 이해하기 어려운 부분이 존재하지만, 두 사람의 사랑은 멈추지 않았던 듯하다. 잔 역시 뛰어난 실력을 가진 예술가였기에 두 사람은 연인이자

예술적 동지로 함께했다.

모딜리아니는 잔과 함께한 3년간 그녀를 모델로 여러 작품을 그렸다. 그중 특히 유명한 그림이 〈큰 모자를 쓴 잔 에뷔테른〉이다. 모딜리아니는 평생 인물화를 그리는 데 집중했는데, 사람들을 길쭉한 얼굴로 묘사하고는 했다. 우수를 담고 있는 신비로운 얼굴이다. 작품에서 눈을 끄는 요소 중 하나는 아몬드 모양의 눈 안에 잔의 눈동자가 존재하지 않는다는 점이다. 눈동자가 없는 얼굴은 자칫 괴상해 보일 수도 있지만 모딜리아니의 그림에서는 오히려 인물의 매력을 살리는 역할을 했다. 그림 속 눈동자가 없는 잔의 얼굴은 쓸쓸한 감정, 고고한 태도 등을 고루 담고 있다.

잔은 어느 날 모딜리아니에게 왜 자신의 눈동자를 그리지 않느냐고 물었다. 모딜리아니는 다음과 같이 대답했다고 한다.

"내가 당신의 영혼을 알게 되면, 눈동자를 그리겠소."

둘의 결혼 생활이 시작된 후 모딜리아니는 점차 잔의 초상화에 눈동자를 그리기 시작한다. 눈동자를 그리지 않는 날도 있었다. 잔의 영혼을 나름대로 알게 되었다고 생각한 이후에도 아직 그녀를 파악하지 못했다고 느낀 날도 존재했던 것일까?

안타깝게도 그들의 행복한 결혼 생활은 오래가지 못했다. 폐결핵에 시달리던 모딜리아니는 1920년에 건강 악화로 죽음에 이른다. 잔에게 "천국에서도 내 모델이 되어 달라"는 유언을 남긴 후였다. 사랑하던 남편의 죽음을 견디지 못한 잔은 모딜리아니가 죽은 다음 날 자신의 집 5층에서 뛰어내려 자살했다. 둘째를 뱃속에 임

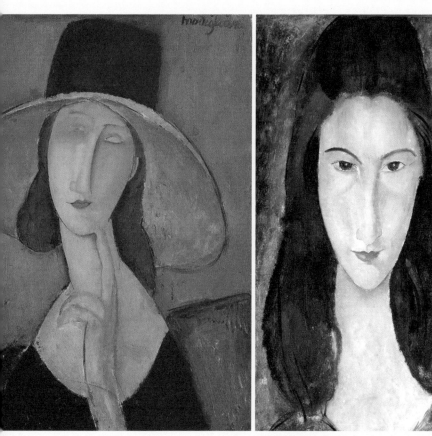

좌) 아메데오 모딜리아니, 〈큰 모자를 쓴 잔 에뷔테른〉, 1918-1919
우) 아메데오 모딜리아니, 〈잔의 초상〉, 1919

신한 상태였다.

그건 당신의 착각입니다

모딜리아니와 잔의 사랑은 비극으로 끝났다. 그러나 모딜리아니가 한 말을 되짚어보면 잔에 대한 그의 사랑이 어떤 형태였는지 짐작하게 된다. 모딜리아니의 말 속에는 그녀를 함부로 단정 짓지 않겠다는 생각이 담겨 있다. 그는 잔의 영혼까지 파악하는 데 시간이 필요하다고 생각했다.

누군가와 사랑에 빠지거나 우정을 쌓아갈 때, 우리는 상대에게 친밀감을 느낀다. 더불어 그에 대해 많은 것을 알고 있다고 착각하게 된다. 상대가 내 소울메이트라는 생각, 그의 모든 것을 알고 있다는 착각은 때로 상대를 힘들게 할 수 있다.

"너는 이런 걸 좋아하는 사람이잖아."

"너는 이런 성향의 사람이지? 난 알고 있어."

"너는 그런 성격이니까 늘 비슷한 종류의 실수를 하는 거야."

"우리는 비슷한 취향을 가졌잖아. 그러니까 너는 나처럼 이걸 선택해야지."

상대방과 자신과의 거리를 제대로 가늠하지 못하는 사람들은 이런 말을 쉽게 한다. 아무리 어릴 때부터 보아온 가족이라 해도, 생활을 함께하는 배우자라 해도 타인은 엄연히 타인이다. 모든 개인은 자신만의 세계를 가지고 있다. 상대방을 속속들이 알고 있다

생각하고 쉽게 판단하는 사고방식은 상대방을 존중하지 않는 표현으로 드러난다. 그런 말은 상대방을 숨 막히게 만든다. 때로는 상처를 준다. 자신이 만든 틀 안에서 상대의 전부를 판단하는 건 위험한 착각일 뿐이다.

그러니 나를 부정적으로 단정 짓는 사람들의 말에 지나치게 흔들릴 필요가 없다. 그들은 어차피 나를 전부 알지 못하므로. 나라는 인간의 세계는 나만 알고 있다. 만약 내 자신에 대해 잘 모르고 확신이 생기지 않아 다른 사람들의 말에 휘둘린다면, 스스로에 대해 탐구할 필요가 있다. 내가 좋아하는 것과 싫어하는 게 무엇이며 왜 그런지 살펴보는 것이다. 내가 나 자신을 기특하게 여길 만한 작은 경험을 쌓아가면서 내 장점이 무엇인지 스스로 찾아볼 필요도 있다. 내 자신이 어느 정도 단단해지면 그만큼 타인의 말에 휘둘리는 일이 줄어든다.

아무리 가까운 가족이나 친구라 해도, 당신에게 함부로 상처 줄 권리를 가지지는 못한다. 가까운 이가 나에게 "너는 이런 사람이야. 너의 한계는 여기야"라고 말한다면 마음속으로라도 이렇게 맞받아치자.

"나를 다 알고 있다고 생각하나요? 삑! 그건 당신의 착각입니다."

그들이 타인의 뒷담화를
일삼는 이유

직장에 근무할 당시, 틈만 나면 친밀하게 모여 이야기를 나누는 세 명의 부장님이 있었다. 끝도 없이 나누는 이야기의 원천이 무엇인지 궁금했다. 그 옆자리에 앉아 있어 그 이야기를 들었던―들을 수밖에 없었던―사람들이 전하는 이야기에 의하면, 세 부장님이 나누는 이야기의 대부분은 함께 근무하고 있는 직장 동료들의 뒷담화였다.

하루는 그 부장님 중 한 명과 나 사이에 좋지 않은 일이 있었다. 일 처리 순서에 관한 사안으로 의견이 조금 부딪혔다. 약간의 실랑이가 오갔고 결국 내 표정이 울기 직전이 되었다. 그 부장이 이야기했다.

"어머, 왜 그런 표정을 짓고 있어? 내가 자기를 울리기라도 한

것처럼."

그 후 며칠간 세 부장들 사이에서 나는 뒷담화의 소재가 되었다. 전해 들은 이야기에 의하면 나는 그들 사이에서 "아이들 가르치기에는 심성이 유약한 사람" 정도의 판결을 받았다. 다행히 나를 둘러싼 뒷담화가 오래 가지는 않았다. 그들의 뒷담화 대상은 짧은 주기로 바뀌었기 때문이다. 금세 다른 사람이 그들의 입에 오르내리고 있었다. 궁금했다. 그들은 왜 그렇게 남의 이야기에 열을 올리는 것일까? 그 정도로 성의를 보이며 타인의 이야기를 수집하고 흠집을 찾는 이유는 무엇일까?

해외에서 삶을 시작하고 나서 당시의 세 부장님 이야기를 다시 떠올린 적이 있다. 당시의 나는 새로운 사람들을 만나면 이야기로 나눌 소재가 거의 없었다. 육아, 살림에는 문외한이라 듣는 입장이 될 뿐, 도무지 할 말이 없었다. 결국 내가 하는 이야기의 80퍼센트 정도는 주변인들의 일상에 대한 이야기로 이어졌다. "A네가 이사 간 것 아세요?", "B 엄마는 운동을 시작했나 봐요"라는 식의 시시콜콜한 이야기였다. 좁은 교민 사회에서는 아는 사람들이 겹치게 마련이니 이런 대화는 쉽게 할 수 있었다.

그러다 어느 날 내가 아는 지인의 비밀을 관련 없는 제3자로부터 듣게 된 일이 있었다.

"그 사람은 사실 그런 비밀이 있대."

전혀 듣고 싶지 않은 종류의 비밀이었다. 나 역시 비슷한 대화의 소재가 될 수 있다는 생각이 들어 두려움이 앞섰다. 가만 생각

해보니 내가 사람들과 나누던 주변 이들의 일상 이야기 역시 좁은 사회에서 왜곡될 수 있겠다는 생각이 들었다. A네가 이사 간 이야기는 비싼 집값에 돈 낭비하는 사람 이야기로, B 엄마의 이야기는 운동을 시작했는데 왜 살이 안 빠지냐는 이야기로 변질될 가능성이 존재했다. 제3자에 대한 대화는 사람들의 입을 거치면서 얼마든지 이상한 이야기가 될 수 있었다. 그 일을 계기로 나는 남의 이야기를 그만하기로 결심했다. 이런 식의 대화에 회의감을 느끼고 있던 참이기도 했다. 남의 이야기만 하는 내가 갑자기 속 빈 강정 같았다. 타인의 이야기만 반복하느라 대화의 중심에 내가 없었다.

이후 글을 쓰기 시작하고 집에 더 오랜 시간 있게 되면서 자연스럽게 사람들과의 만남이 줄었다. 타인의 근황 토크를 할 기회도 시간도 대부분 사라졌다. 나만의 영역이 생기면서 타인의 이야기에 집중하는 대화도 점차 끊기기 시작했다. 새로운 교훈을 하나 얻게 됐다. 내 인생이 '핵노잼'이면 남의 이야기만 주구장창하게 된다는 사실이었다.

불행과 두려움이 만든 광기, 〈마녀재판〉

뒷담화에 빠져드는 사람들의 모습을 볼 때마다 생각나는 작품이 있다. 톰킨스 해리슨 매트슨(Tomkins Harrison Matteson, 1813-1884)은 역사화나 종교화를 주로 그린 미국의 화가다. 특히 미국 독립 혁명을 주제로 그린 작품들이 인상적이다. 매트슨은 서구 크리스트교 사

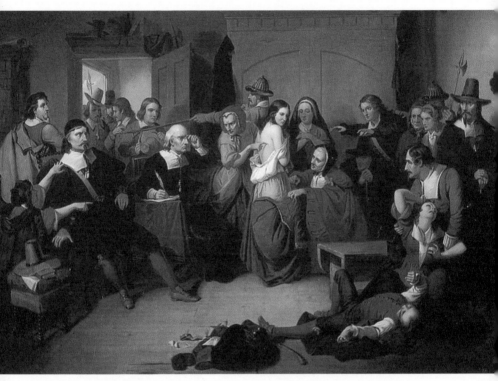

톰킨스 해리슨 매트슨, 〈마녀재판〉, 1853

회의 부끄러운 역사 중 하나인 마녀사냥을 소재로 작품을 남긴 적도 있다. 대표적인 작품이 〈마녀재판〉이다.

마녀는 크리스트교 신앙을 버리고 악마와 계약을 맺은 죄로 중세 말기부터 근대 초까지 처형된 존재들이었다. 당시 지배 계층은 마녀 재판소를 마련하여, 고발당한 사람이 마녀인지 아닌지 확인하고 처형을 결정하는 일을 맡겼다. 마녀사냥의 열풍은 전 유럽에 불어닥쳤다. 정확한 숫자는 알 수 없으나 15세기에서 18세기에 걸친 마녀사냥으로 대체로 약 6-10만 정도의 숫자가 희생된 것으로 추정된다.

매트슨의 그림은 아수라장과 같은 마녀재판의 한 장면을 다루고 있다. 가장 먼저 눈에 띄는 건 그림의 한 가운데 서 있는 젊은 여성이다. 그녀는 웃옷이 벗겨진 채 뒷모습을 보이고 있다. 마녀로 고발당해 재판을 받는 중으로 보인다. 오른쪽 나이 든 여성이 그녀의 등에 손가락질을 하며 재판관을 향해 무엇인가 설명하고 있다. 그녀가 마녀로 지목받은 여성에게서 찾고 있는 건 마녀의 손톱자국이었다.

당시 사람들은 마녀의 몸에 악마의 손톱자국이 남아 있다고 생각했다. 그래서 실오라기를 걸치지 않은 여성의 몸에 상처나 흔적이 있으면 그것을 마녀의 손톱자국이라 주장하였다. 노파들은 젊은 여성이 마녀라는 증거를 찾기 위해 고군분투 중인 것으로 보인다. 당시 사람들은 마녀로 고발된 이의 몸에 점이나 사마귀, 주근깨나 반점 등이 있다면 그를 마녀로 몰아 처형했다.

하지만 마녀로 고발당하는 사람들 중 마술을 부리거나 악마를 숭배하는 사람은 거의 존재하지 않았다. 대체로 정치나 종교의 제도권에서 약간이라도 벗어나 있는 사회적 약자들이 마녀로 몰리기 쉬웠다. 남편이 없는 과부나 50대 이상의 노인층, 여성 치료사나 산파 등이 마녀사냥의 주요한 대상이 되었다.

마녀사냥이라는 광기의 근본적인 원인은 사람들의 불행과 두려움에 있었다. 종교전쟁과 30년 전쟁, 우울한 경제 상황, 페스트라는 무시무시한 전염병으로 인해 당시 농촌 사회는 두려움과 불행에 빠져 있었다. 부패한 가톨릭과 지배 계층은 민중의 불만이 폭발하기 전에 그 시선을 다른 곳으로 돌릴 필요성을 느꼈다. 더구나 사람들은 끝없이 닥쳐오는 불행이 어디에서 비롯된 것인지 알고 싶어 했다. 인간은 항상 어떤 현상의 원인을 찾아야 안도하는 존재이기 때문이다. 마녀와 마법사라는 공공의 적을 만들어 이들을 불행의 원인으로 지목하고 처단함으로써 사회의 불만을 해소하려는 의도가 있었다.

당시 지배 계층은 마법의 집회가 존재한다고 꾸며대며 사람들의 두려움을 자극하였다. 평범한 사람들이 마녀가 되었다. 손가락질 받으며 죽어간 사람들은 완전한 희생양이었다. 매트슨의 그림 속 젊은 여성도 이런 경우로 짐작할 수 있다. 마녀사냥은 불행과 두려움의 눈을 '마녀'라는 존재로 돌려 사람들을 안도시키는 잔인한 행위였다.

자기중심이 없을 때 우리가 빠지는 함정

마녀사냥으로부터 얻을 수 있는 교훈이 있다. 사람들은 자신의 불행이나 괴로움, 권태와 외로움을 스스로에게 설명하거나 표현하기 힘들 때 외부로 시선을 돌린다. 자기중심이 없는 사람들의 경우 이런 경향이 더욱 심해진다. 나의 내면이 아닌 바깥으로 눈을 돌리면 마음이 편해지기 때문이다. 뒷담화를 끊임없이 일삼는 사람들의 행동도 비슷한 이유에서 비롯된다. 표적이 되는 건 주로 타인의 행동이나 특성이다.

타인의 뒷담화를 일삼는 이들은 제3자의 작은 결점이나 단점을 지적하며 타인과 결속력과 연대감을 쌓고 친밀감을 쌓아간다. 내면의 외로움을 잠재우기 위한 행위다. 물론 이렇게 쌓은 친밀감은 '나 없으면 내 욕을 할까봐 마음대로 화장실도 못 갈 만큼' 매우 부실하다는 한계가 있다.

타인의 단점이나 불행, 비밀을 이야기함으로써 내 불행과 권태, 슬픔 등을 일시적으로 잊을 수 있다. 또한 사람들은 타인을 잘못을 지적하며 나는 그렇지 않다는 순간적인 안도감을 느끼기도 한다. 가령 사람들은 스스로가 게으르거나 형편없다는 사실을 무의식중에 알고 있지만 이런 사실을 회피하고 싶어 한다. 그래서 타인의 게으름과 형편없음을 지적하며 '나는 그렇지 않다'는 순간적인 안도감을 느낀다. 타인의 말과 행동을 끊임없이 지적하는 악플러들의 심리도 이와 크게 다르지 않을 것이다.

각기 다른 이유로 보이나 결국 근본 원인은 같다. 불행하거나

심각하게 심심하거나, 괴롭지만 자기중심이 없는 그들의 내면에 그 원인이 있다. 뒷담화의 대상에 주요한 원인이 있는 게 아니다. 뒷담화 대상이 되었다고 자책을 한다거나, 대상이 되지 않았다고 안도하는 게 무의미한 이유다. 어차피 그들의 불행과 권태와 두려움은 또 다른 뒷담화의 대상을 찾기 마련이다.

뒷담화를 일삼는 사람들로 인해 나에 대한 오해나 루머가 일파만파로 퍼져 일이 잘못되는 경우가 있다. 이런 상황에서는 잘못된 소문을 지적하고 정정하는 게 당연하다. 그렇지만 나를 싫어하는 사람들의 오해를 완벽하게 풀려하거나 그들의 눈에 비친 내 이미지를 좋게 돌려보고 싶다는 기대감은 애초에 버리는 편이 낫다. 근본적인 원인은 내 잘못된 구석이나 그들의 오해에 있는 게 아니기 때문이다. 그들의 불행하고 재미없는 삶을 바꾸기 전에는 어차피 뒷담화는 멈춰지기 힘들다.

더불어 스스로 살펴볼 필요가 있다. 뒷담화가 아니더라도 대화의 소재로 타인의 이야기만 반복할 때가 있다. 남의 이야기를 전혀 하지 않는 완벽한 성인 군자나 도덕적인 인간이 되자는 말이 아니다. 지금 내가 남의 이야기만 반복하고 있다면 불행하거나, 재미없거나 외로운 상태일 가능성이 크다. 외부로부터 눈을 돌려 내가 좋아하는 것, 원하는 것을 먼저 궁금해하는 게 좋다. 내 이야기에 집중할 시점이다.

부러움과 질투를
처리하는 방법

백상예술대상의 한 장면을 보다가 웃음이 터졌다. 개그우먼 박나래가 여성 예능상 수상자로 호명된 순간이었다. 같은 상 후보였던 안영미가 박나래의 수상에 대놓고 안타까워하는 모습을 과장되게 표현하고 있었다. 아니나 다를까 안영미는 그날 SNS에 마스크를 쓴 채 초췌하게 누워 있는 사진을 올렸다. 사진 아래에는 "나래야… 진짜 축하해…^^"라는 글과 함께 "#시상식_다신_안가"라는 세상 솔직한 해시태그가 달려 있었다.

질투라는 감정을 솔직하게 웃음으로 풀어낸 안영미의 해시태그가 인상적이었다. 대부분의 사람들은 질투라는 감정을 느끼면 창피해하며 이를 숨기기에 급급하다. 부러우면 지는 거라는 생각에 감정을 숨기고 마음과 다른 행동을 보인다.

어떤 사람들은 은근슬쩍 상대방의 업적이나 성취를 깎아내린다. 첫 책을 냈을 때 나는 지인으로부터 "책, 그거 요즘에는 아무나 내던데"라는 말을 들었다. 말과는 반대로 그의 눈에는 질투의 눈빛이 선명했다. 누군가의 자녀가 좋은 대학에 갔다고 하면 "요즘 그 대학 들어가기 쉽던데"라고 말하거나, 상대방의 높은 연봉을 듣고 "연봉이 그 정도면 직장인 평균 아니에요?"라고 말하는 경우도 비슷한 사례다.

나도 마찬가지다. 부러움이나 질투를 처리하는 데 서툴다. 상대방의 업적이나 자랑거리를 알게 되면 제대로 듣지 못한 척하기도 하고 건성으로 듣는 시늉을 보일 때도 있다. 대화의 주제를 은근히 다른 곳으로 돌리려 애쓰기도 한다. 내가 생각해도 창피한 모습이지만, '내가 너를 정말 부러워한다'는 사실을 드러내기 부끄러워서 한 행동이었다.

보통 질투의 대상이 되는 이들은 '넘사벽'이라 느껴지는 사람들이 아니었다. 일례로 나는 지금 살고 있는 중동의 현지인들, 특히 부유한 엄마들을 부러워하거나 질투해본 적이 없다. 이들은 대저택에 살면서 집에서 가사 도우미와 베이비시터를 서너 명씩 부린다. 육아나 가사에 치이지 않고 자유롭게 놀러 다니며 늘 명품을 휘두르고 다닌다. 사실 이들의 삶은 내 삶과 괴리가 너무 커서 그저 나와 다른 차원의 사람들로만 느껴질 뿐이다. 부럽다는 감정조차 들지 않는다.

대신 나와 비슷한 위치라고 생각했는데 알고 보니 저 멀리 앞

서가 있거나 나보다 조금씩 많이 가진 이들이 부러움과 질투의 대상이 된다. 그런 사람들에게 나는 못들은 체하거나 화젯거리를 돌리는 등 질투의 행동을 반복하고 있었다. 내가 이런 유치한 행동을 하는 이유는 단 하나였다. 부러운 것을 "부럽다"라고 입 밖으로 표현하지 못하기 때문이었다.

브라만테의 질투가 만들어낸 결과물, 〈시스티나 성당 천장화〉

천재라는 말이 너무나 잘 어울리는 예술가, 미켈란젤로 부오나로티(Michelangelo di Lodovico Buonarroti Simoni, 1475-1564)의 이야기를 떠올려본다. 그는 타고난 예술적 재능과 열정만큼 많은 이들에게 질투의 대상이 되었다. 나는 바티칸의 성 베드로 성당에서 미켈란젤로의 〈피에타〉를 본 순간을 잊을 수 없다. 죽은 예수 그리스도를 안고 있는 앳된 성모 마리아의 숭고한 모습, 보는 각도에 따라 변하는 마리아의 표정과 느낌. 그만이 표현해낼 수 있는 경지 아닌가 싶다. 이 걸작을 제작할 당시 미켈란젤로는 불과 24세의 젊은 나이였다. 문득 내가 그와 동시대를 살았던 예술가였다면, 질투심과 경외감에서 벗어나지 못했을 거라는 생각을 했다.

그런데 엄청난 재능을 지닌 그도 '질투'라는 감정에 빠진 적이 있으니, 〈아테네 학당〉을 그린 동시대의 라이벌 라파엘로 산치오(Raffaello Sanzio, 1483-1520)가 그 대상이었다. 미켈란젤로는 젊은 시

미켈란젤로 부오나로티, 〈피에타〉, 1498–1499

위) 다니엘 다 볼테라, 〈미켈란젤로의 초상화〉, 1545
좌) 라파엘로 산치오, 〈라파엘로의 자화상〉, 1504-1506
우) 조르조 바사리, 〈도나토 브라만테의 초상〉, 1550

절 같은 공방 견습생에게 얼굴을 맞아 코뼈가 내려앉은 후 제대로 치료받지 못한 얼굴로 평생을 살았다. 성격도 괴팍한 편이었다. 반면 라파엘로는 대단한 미남에다 온화한 성격, 재능까지 갖춘 예술가로 당대에 인기가 많았다고 한다. 이 때문에 미켈란젤로는 라파엘로를 극렬히 싫어했다. 그는 라파엘로를 "나를 따라하는 흉내쟁이" 정도로 폄하하기도 했다. 미켈란젤로의 회고록에는 "라파엘로가 미술에서 이룬 모든 건 바로 나한테서 얻은 것"이라는 말이 남아 있다.

반대로 미켈란젤로가 다른 사람에게 질투의 대상이 된 적도 있었다. 동시대의 화가이자 건축가였던 도나토 브라만테(Donato d' Aguolo Bramante, 1444-1514)는 미켈란젤로의 재능을 질투했다. 브라만테 역시 당시의 유명한 예술가이자 건축가였다. 그러나 그런 브라만테에게도 타고난 천재인 미켈란젤로는 도저히 따라가기 어려운 대상이었다. 마침 브라만테는 베드로 대성당의 건물을 개축하는 일을 총괄 책임지고 있었다. 그는 교황 율리우스 2세를 꼬드겨 조각가인 미켈란젤로에게 회화 프로젝트를 맡긴다. 교황 관저인 사도 궁전 안에 있는 시스티나 성당의 천장화를 그리는 프로젝트였다. 질투에 휩싸인 나머지 미켈란젤로를 곤경에 빠뜨리고 싶어 내린 결정이었다.

미켈란젤로가 맡은 회화 프로젝트는 프레스코화로, 고된 작업이었다. 프레스코화는 건조가 덜 된 석회 벽 위에 수채물감으로 그림을 그려, 젖은 석회가 마르며 안료가 벽에 스며들면서 채색이 이

루어지는 기법을 말한다. 물감이 벽에 스며들기 때문에 벗겨질 염려가 적어 그림의 수명이 오래 유지되고 수정도 쉽다. 그러나 작품 제작에 시간이 오래 걸린다는 치명적인 단점이 있다. 석회와 모래를 배합하여 재료를 준비하는 것에만 2년 이상 걸리고 건물의 벽이나 천장에 그리기 때문에, 화가에게는 극도의 인내심을 요구하는 기법이었다.

천장화를 그려본 적이 없는 미켈란젤로에게는 이 프로젝트가 무척 난감한 일이었다. 그는 이 일을 포기하고 싶어 했지만 교황은 허락하지 않았다. 결국 미켈란젤로는 천장화를 그리는 기나긴 작업을 시작했다. 하루하루가 고되고 힘겨웠다. 고개를 젖힌 채로 천장에 그림을 그려야 했으니 눈과 목에 이상이 오기도 했다. 이 와중에 참을성 없는 교황은 미켈란젤로에게 작품이 언제 완성되는지 물으며 재촉했다. 미켈란젤로는 지친 상태로 "완성되는 날 끝난다"는 대답을 내뱉는다. 모든 것을 포기하려고 했던 때도 있었으나, 미켈란젤로는 이 작품을 위해 끝내 다시 붓을 집어 들었다.

미켈란젤로의 작품이 반쯤 완성되던 날이었다. 교황은 브라만테와 동행하여 그림을 보러왔다. 놀랍게도 공개된 천장화는 더할 나위 없이 훌륭했다. 브라만테는 당황한 마음으로 천장화의 나머지 부분의 제작을 자신에게 맡겨달라고 부탁했지만 미켈란젤로의 작품에 감동한 교황은 이를 허락하지 않았다. 천재 조각가는 회화에서도 천재였던 것이다. 4년 만에 완성된 이 천장화는 '천지창조'라는 이름으로 우리에게 널리 알려져 있다. 정식 이름은 〈시스티

미켈란젤로 부오나로티, 〈시스티나 성당 천장화〉, 1512

나 성당 천장화〉다.

질투에서 썩은 냄새가 나지 않도록

미켈란젤로를 향한 브라만테의 질투는 엉뚱한 결과를 낳았다. 질투의 대상을 곤경에 빠뜨리려다 기회를 주는 셈이 되어버린 것이다. 미켈란젤로의 재능을 인정하고 부럽다고 했으면 될 일이었지만, 이를 숨기고 다른 방향으로 표출하다가 결국 상대를 더 높이 띄워주고 말았다.

인기리에 방영되었던 드라마 「청춘시대」에도 질투에 관련된 장면이 등장한다. 드라마 속 강이나(류화영 분)는 가난하지만 치열하게 살아가는 명문대생 윤진명(한예린 분)에게 "부럽다"거나 "질투가 난다"고 말하지 못한다. 대신 강이나는 "그렇게까지 열심히 해서 되고 싶은 게 겨우 회사원이야?"라는 비뚤어진 질문을 윤진명에게 던진다. 상대방의 기분을 상하게 만드는 질문을 실컷 던진 후 그녀는 생각한다.

'너처럼 되고 싶은데 너처럼 될 수 없으니까, 미워하는 수밖에 없어. 그래서 냄새가 나는 거야. 내 질투에서는 썩은 냄새가 나.'

부러우면 그저 부럽다고 말하는 게 가장 좋은 방법이다. 그렇게 감정을 표현하고 나면 그 감정이 아무렇지 않은 것처럼 느껴지기 때문이다. 오히려 부러움과 질투를 마음속에 묵혀두었다가 비뚤어진 말을 내뱉게 되는 경우가 많다.

따져보면 부러움이나 질투가 딱히 유치하거나 창피한 감정도 아니다. 누구나 느끼는 흔한 감정이다. 누군가를 질투하며 시간을 계속 보내는 것보다 상대방의 장점이나 성취를 인정하면 되려 마음이 편해진다. 오히려 질투를 숨기고 상대방에게 초연한 척하며 비뚤어진 말을 던지면 더 유치해 보이기도 한다. 부러우면 지는 게 아니라 부러움을 감추는 게 진짜 지는 거다. 안영미의 질투 어린 해시태그가 도리어 건강하고 유쾌해 보이는 이유는 그 때문이다.

당신의 애정 어린
오지랖이 불편하다

"부부간의 사랑은 아내의 요리 솜씨에서 나오는 거야."

결혼 직전 직장에 청첩장을 돌릴 때쯤이었다. 예전에 함께 일했던 A 부장님이 긴요하게 할 이야기가 있다며 나를 불렀다. 부장님이 꺼낸 이야기의 주제는 뜻밖에도 '요리'였다.

"결혼하면 여자가 요리를 잘해야 돼. 그래야 남편이 기가 살아서 바깥에서 사회생활도 잘할 수 있고, 부부간의 화목도 도모할 수 있어. 그러니까 지금부터 요리를 잘 배워둬."

부장님의 진지한 표정과 눈빛이 메시지를 전달하고 있었다. '이건 너를 위해 진심으로 하는 이야기야.' 잠자코 들을 수밖에 없었다. 머릿속에는 오만가지 생각이 스쳐가고 있었지만.

시간이 흘러 아이를 낳은 후 새로운 세계가 열렸다. 참으로 여

러 사람들에게서 셀 수 없이 많은 충고와 조언을 들었다. A 부장님의 조언과는 비교도 안 될 만큼 다양한 영역의 조언이었다.

"애는 그렇게 기르면 안 돼. 너무 의존적이 되어서 자기가 나중에 힘들어져."

"머리 왜 잘랐어? 긴 머리가 더 어울리니 다음부터는 길러."

"둘째 낳으면 훨씬 좋아져. 낳을 수 있을 때 빨리 낳아. 다 생각해서 하는 얘기야. 나중에 고생하지 말고."

내 머리 모양부터 육아 방식, 둘째의 출산까지 걱정해주는 지인들의 조언 폭탄에 정신을 차리기 힘들었다. 혼란스러웠다. 그들 역시 A 부장님과 마찬가지로 나를 진심으로 위한다는 표정과 눈빛을 보여주었기 때문이다. 나는 어째서 나를 위해 해준다는 말이 불편할까? 내가 조금 비뚤어진 것일까? 저건 나를 위한 말일까 오지랖일까? 어떤 결론도 머릿속에서 내리지 못한 채 나는 고개를 끄덕거리고만 있었다.

나를 기준으로 타인을 재단하다, 프로크루스테스의 침대

자신의 잣대로 타인을 재단하려 드는 이들을 볼 때면 생각나는 신화 속 한 장면이 있다. 프로크루스테스라는 사내의 이야기다. 그의 이야기를 다룬 그림을 살펴보자. 도끼를 허리춤에 찬 한 사내가 침대를 향해 몸을 숙이고 있다. 침대에 눕혀져 있는 사람은 공포의 비명을 내지른다. 눕혀져 있는 사람의 키에 비해 침대가 지나치게 작

위) 19세기 베를린의 사회풍자 잡지 「베를리너 웨스펜(Berliner Wespen)」에 실린
'프로크루스테스'의 캐리커처, 작자 미상, 1878
아래) 고대 그리스(B.C. 440~430년경) 도자기에 그려진 프로크루스테스를 처치하는 테세우스의 모습

아 보인다. 침대 틀을 한참 넘어선 긴 다리가 버둥거리고 있다. 도끼를 찬 사내는 침대에 눕혀진 이의 다리를 억지로 누르며 침대 틀에 대어보는 중이다. 그의 얼굴이나 표정을 알 수 없기에 공포가 가중된다. 그림의 위쪽에는 프로크루스테스라는 이름이 적혀 있다.

그리스 신화에 나오는 프로크루스테스는 '잡아 늘리는 자'라는 뜻의 이름을 가진 거인 악당이다. 그는 아테네 교외의 케피소스 강가 근처 언덕에 집을 짓고 살면서 강도짓을 했다. 그는 먼저 지나가는 나그네를 불러 쉬어 가라고 권유하여 자신의 쇠 침대에 재운다. 그러고는 한밤중에 침대에서 잠이 든 여행객을 꽁꽁 묶어버린다. 피해자의 키가 침대보다 길면 머리나 다리를 그만큼 잘라내고, 반대로 키가 침대보다 짧으면 억지로 침대 길이에 맞추어 늘려서 죽였다. 어떤 사람도 키가 침대의 길이에 딱 들어맞을 수 없었기 때문에 잡혀온 사람 모두가 억울한 죽음을 맞게 되었다.

그의 악행을 멈춘 건 그리스의 영웅 테세우스였다. 테세우스는 크레타 섬의 미노타우로스를 없애 명성을 얻었으며 후에 아테네 왕이라는 위치에 오른 인물이다. 테세우스 역시 프로크루스테스의 집에서 잠들다 죽음의 위기에서 가까스로 벗어나, 프로크루스테스가 사람들에게 했던 방법 그대로 그를 죽였다.

수많은 그리스 신화의 이야기들이 그러하듯 프로크루스테스의 이야기 역시 갖가지 의미로 해석되었다. 심리학에서는 자신의 기준이나 생각에 맞추어 타인의 생각을 바꾸려 하거나, 타인에게 피해를 입히면서까지 자신의 주장을 고집하는 이들의 융통성 없

고 독단적인 행동을 '프로크루스테스의 침대(Procrustean bed)'라 부른다. 다양성을 인정하지 않고 일정한 틀에 맞추어 개인의 행동이나 사고방식을 재단하는 국가 정책이나 사회의 분위기를 프로크루스테스의 침대에 비유하는 논객도 있다.

오지라퍼의 영향권에서 벗어나는 방법

가끔 '프로크루스테스의 침대'라는 말을 들으면, 자신의 기준대로 타인의 행동을 재단하고 통제하려는 사람들을 떠올린다. 타인의 영역을 침범하며 원하지 않는 조언을 날리는 이른바 '오지라퍼'들이다. 그들은 프로크루스테스의 침대처럼 특정한 틀을 기준으로 타인의 행동이나 선택을 재어본 다음, 상대가 바란 적 없는 조언을 날린다. A 부장님의 "요리를 열심히 배우라"는 조언과 출산 후 나에게 쏟아진 수많은 조언이 불편했던 이유는 이 때문이었다. 나는 결혼한다고 해서 특별히 요리에 힘을 기울일 생각이 없었고, 머리를 기르는 것보다 자르는 게 편했다. 둘째는 애초부터 낳을 생각이 없었으며 아이는 내 의지대로 키우고 싶었다. 그러나 오지라퍼들은 그 선택과 행동 방식은 옳은 방향이 아니니 자기 말을 따르라며 은근한 강요를 보내고 있었다.

문제는 이런 오지랖이 대체로 친밀한 관계 아래 이루어진다는 것이다. 이들은 애정이나 관심이라는 이름 아래 조언을 날린다. 때문에 이것이 애정 어린 조언인지 오지랖인지 혼란이 올 때가 있다.

그렇다면 '오지랖'과 '애정 어린 조언'을 어떻게 구분할까? 간단하다. 내가 원하지 않는 순간에 원하지 않는 조언을 보내는 경우는 오지랖이다. 올바른 애정은 존중을 바탕으로 한다. 내 방식을 존중하지 않는 충고를 수시로 날린다면 그건 오지랖이 맞다. 때로는 자신의 판단 기준이 옳다는 것을 과시하기 위해, 또는 자신의 통제력을 과시하기 위해 오지랖을 부리는 이들도 있다.

오지라퍼는 분명 나쁜 이들은 아니다. 다만 자신과 타인의 경계선이 희미한 유형의 사람일 뿐이다. 우리나라는 특히 개인주의 지수가 낮은 사회다(네덜란드의 심리학자 기어트 홉스테드Geert Hofstede의 국가 문화 차원 연구에 따르면 한국의 개인주의 지수는 18점으로 53개국 중 43위를 차지했다). 개인주의가 발달하지 않았다는 건, 각 개인이 가질 수 있는 행동의 자유와 고유의 영역이 존중되지 않고 나와 남의 경계가 불분명한 편임을 뜻한다.

'나=너=우리'라는 생각 아래 오지라퍼들은 타인의 영역을 쉽게 침범한다. 오지랖을 당하는 입장에서는 타인의 눈길이나 오지랖에 신경이 쓰여 자유로운 행동을 하지 못하는 경우도 있다. 나와 타인이 같은 집단 안에 속해 있기 때문에 같은 기준으로 움직여야 한다는 생각은 타인의 자유와 행복을 깎아먹을 수도 있는 것이다. 오지라퍼들은 보통 이 사실을 잘 인지하지 못한다. 그래서 오지라퍼들에게는 '나'와 '그' 사이에 명백한 경계선이 있음을 알려줄 필요가 있다. 야박하게 들릴 수 있으나 "제가 알아서 할게요"라는 한마디를 덧붙여야 한다. 너의 기준이 내 기준이 될 수 없음을 지속적

으로 알려주는 것이다. 사람들은 아무리 공격을 시도해도 뚫기 힘든 성(城)이라 인식하면 굳이 그 성을 함락하려 시도하지 않는다. 무너질 가능성이 있는 성에 계속 기웃거린다. "그런가요", "그럴 수도 있네요" 등의 미지근한 동의는 당신을 '함락 가능한 성'으로 보이게 만든다. 애초부터 가벼운 동의도 보내지 않는 편이 낫다. 물론 상호작용이 중요한 인간관계에서 쉬운 일은 아니다.

가장 중요한 점은 따로 있다. 내 인생을 책임져주지 않을 이들의 말에 신경 쓰지 않는 자세다. 그들의 이야기를 곱씹으며 '내 방식이 이상한 건가' 하며 헷갈리는 순간, 오지라퍼들은 단숨에 내 삶의 영역을 함락한다. 그들은 언어라는 형태로 조언을 날릴 뿐, 대체로 책임을 지지 않는다는 사실을 기억하자. 가령 요리에 대해 조언한 A 부장님은 나에게 요리를 가르쳐주거나 요리 학원비를 대주지 않는다. 둘째를 낳으라고 하는 사람들은 내가 낳을 둘째를 키워주지 않을 것이고, 헤어스타일에 대해 조언한 지인이 내 미용실 비용을 대줄 리도 없다. 책임져주지 않을 사람들의 무책임한 발언에 흔들릴 필요가 없다는 생각, 내 삶의 방식이 틀리지 않다는 믿음이 때로는 필요하다.

원하지 않는 조언을 일삼는 이들을 가급적 멀리하자. 오지라퍼들은 오늘도 당신이 자신의 영향권 안에 들기를 원하며 한마디를 던진다. 그 영향권 안에 들어가지 않고 한 발짝 물러나 있어야만 애정 어린 오지랖이 멈출 것이다.

타인의 시선으로부터
약간의 자유를 얻는 방법

착하고 이타적인 사람. H를 떠올리면 누구나 하는 말이었다. 한창 가까이 지낼 때, H는 다른 사람들과 겪은 일을 털어놓고는 했다. 우리가 공통적으로 알고 있는 사람들에 대한 이야기였다.

"직장 동료인 XX는 나를 좀 만족스럽지 않게 보는 것 같았어."

"이번 모임 때 ○○랑 이야기를 나누었는데 아무래도 내가 그때 했던 말이 거슬렸나 봐."

"너 ◇◇ 알지? 그 사람은 어떤 음식 좋아해? 지난번에 그 사람이랑 이탈리안 레스토랑에 갔었는데 마음에 들지 않는 눈치더라고. 다음에는 그 사람이 좋아하는 곳으로 가야겠어."

그는 자신이 다른 사람의 기대를 만족시켰는지 궁금해했다. 이야기의 중심에는 항상 타인이 있었다. 자신의 욕구나 기분에 대한

이야기는 거의 없었다. 상대가 자신에게 만족하지 않았다고 느끼면 깊은 실망감을 드러내기도 했다.

가끔 이타적인 H의 말이 부담스럽게 느껴졌다. 만나는 사람 모두를 만족시키며 지낼 수 있을까? 가능하지 않은 일로 느껴졌다. 여러 명의 신경을 거스르지 않고 항상 즐겁게 대화한다는 건 애초에 불가능한 일이었다. 그럼에도 그녀는 다수의 기대를 모두 충족시키려 노력했다. H는 착하고 이타적인 사람이 맞았지만, 그 이미지를 유지하기 위해 에너지를 많이 소비했고, 그만큼 지쳐갔다. 스스로의 기대치만큼 상대가 반응을 보여주지 않으면 허탈해하는 일도 잦았다.

솔직히 고백하자면 H의 행동이 불편한 이유는 따로 있었다. 그의 모습 한편에서 내 모습을 발견했기 때문이었다. 나 역시 타인의 시선을 많이 의식하며 살아왔다. 타인의 기분을 거스르지 않으려 했고, 튀는 행동은 되도록 자제했다. 가끔은 남들 보기에 그럴듯한 사람임을 증명하기 위해 살고 있다는 생각도 했다. H와 내 차이가 있다면 단 한 가지였다. 타인을 끊임없이 의식하는 심정을 밖으로 꺼내놓는 H와 달리 나는 그것을 교묘하게 숨겼다는 점뿐이었다. 왜 남을 실망시키지 않기 위해, 타인의 기대치에 부합하기 위해 노력했던 걸까? 타인의 시선에서 조금이라도 자유로워지는 방법이 없을까? 의문이 들었다.

나에 둘러싸인 나, 〈찰스 1세의 삼중 초상〉

타인의 시선을 의식하며 힘들어질 때면, 안토니 반 다이크(Anthony Van Dyck, 1599~1641)가 그린 삼중 초상화를 떠올려본다. 플랑드르 바로크 시대의 대표적인 초상화가인 반 다이크는 벨기에의 안트베르펜에서 직물 상인의 아들로 태어났다. 어릴 때부터 미술에 재능을 보인 그는 젊은 나이에 자신의 작업실을 열었으며, 거장 페테르 파울 루벤스(Peter Paul Rubens)의 일도 돕게 된다. 반 다이크는 특히 루벤스의 그림 작업 중에서 인물의 얼굴 부분을 도맡아 그리고는 했다. 인물의 얼굴 속에 모델의 고귀함과 우아함, 지적인 품위 같은 긍정적인 매력을 불어넣는 데 재능을 가지고 있었기 때문이다. 초상화 화가로서 그의 명성은 유럽에 널리 퍼졌다.

반 다이크가 런던에 들렀던 시기, 당시 잉글랜드의 왕 찰스 1세가 궁정화가의 자리를 맡아줄 것을 부탁했다. 당시 잉글랜드는 다른 유럽 지역에 비해 미술 수준이 뒤쳐져 있는 상태였다. 찰스 1세는 최고의 화가를 궁정에 두기 위해 루벤스에게도 궁정화가 자리를 제안했지만 거절당한 적이 있었다. 그러던 찰스 1세는 기사 작위와 집, 연금 등을 보장하며 반 다이크를 영국의 궁정화가로 초빙하는 데 성공한다. 영국 왕실에 간 반 다이크는 어색하고 경직된 모습으로 그려지던 왕실 초상화 시대를 끝냈다. 찰스 1세의 자연스럽고 우아한 초상화를 그려내기 시작한다.

다음 작품은 반 다이크가 그렸던 찰스 1세의 초상화 중 독특한 매력을 보여주는 그림이다. 한 화면 안에 세 명의 인물이 꽉 차 있

안토니 반 다이크, 〈찰스 1세의 삼중 초상〉, 1636

는 삼중 초상화로, 자세히 들여다보면 세 명의 인물 모두 찰스 1세의 모습이다. 이렇게 기묘한 그림을 그리게 된 이유는 무엇일까? 찰스 1세는 자신의 대리석 흉상을 만들고자 하였다. 이를 위해 반 다이크에게 삼중 초상화를 그리게 하여 이탈리아에 있던 조각가 조반니 로렌초 베르니니(Giovanni Lorenzo Bernini)에게 흉상을 제작하기 위한 자료로 보냈다. 당시 서양에서는 흉상을 제작하기 위한 자료로 삼중 초상화를 그리는 일이 종종 있었다.

삼중 초상화에서 왕의 얼굴은 정면, 옆면, 그리고 4분의 3 정면으로 담겨 있다. 원래 흉상을 제작하는 데 손 부분은 굳이 그릴 필요가 없었다. 그러나 반 다이크는 작품 속에 찰스 1세의 손을 그려 넣어 기존의 삼중 초상화와는 차별화된 색다른 분위기를 만들어 냈다. 왕은 자신감에 찬 시선과 품위 있는 표정으로 정면을 바라보는 중이다. 마치 한 명이 여러 자아로 분열되어 있는 듯 보이는 모습이다. 작품은 묘한 분위기를 자아낸다. 하나의 자아가 셋으로 나뉘어 내가 또 다른 나를 마주하고 있는 느낌이 들기도 한다.

사람들은 그렇게까지 나에게 관심을 두지 않는다

삼중 초상화 속 찰스 1세는 또 다른 자신의 모습에 둘러싸여 있다. 가끔 이 작품을 볼 때면, 타인의 시선을 의식하는 내 모습이 떠오른다. 근본적으로 내가 의식하고 있던 건 타인이 아니라, '타인의 눈에 비친 나'였다. 타인을 대할 때 상대를 이해하려 노력하기

보다는, 그의 눈에 내가 어떻게 비추어질지 걱정되어 마음에 여유가 없었다. 가만히 들여다보면 타인의 생각과 감정을 배려한 게 아니라 그들이 바라볼 나에 대해 끊임없이 생각한 것이다.

남들이 항상 내 태도나 행동에 신경 쓰고 있을 거라고 착각했다. 누군가 내 조그만 실수를 본다면 이를 알아채고 나를 비난할 것처럼 느껴졌다. 상대의 기대치에 부응하지 못하면 그를 크게 실망시킬 것 같다는 두려움도 밑바탕에 깔려 있었다. 내 자의식이 강했던 탓이다.

유명한 심리학 실험이 있다. 코넬대학의 심리학 교수인 토마스 길로비치(Thomas Gilovich)는 실험 참가자들에게 일부러 촌스러운 옷을 입게 한 후 다섯 명의 평범한 학생들 사이에 잠시 동안 앉아 있게 했다. 실험 참가자들은 학생들 중 50퍼센트 이상이 자신의 촌스러운 옷차림을 눈치 챌 거라고 예상했지만, 결과는 달랐다. 학생들의 10-20퍼센트만이 참가자의 촌스러운 옷차림을 알아챘다. 많은 이들이 자신의 실수나 잘못에 타인이 관심을 가질 거라고 여긴다. 극장에서 주연 배우에게 조명이 환하게 비추듯 남들에게 자신의 약점이나 실수가 크게 비추어질 거라고 생각하지만, 착각에 불과한 경우가 많다. 사람들은 생각보다 타인에게 관심을 두지 않는다. 내 말과 행동이 남들에게 큰 영향력을 끼치는 것도 아니다.

많은 사람들은 주변인에 깊은 관심을 보내고 종일 신경 쓸 여력이 없다. 나만 해도 스스로에 대한 생각과 고민으로 하루의 절반 이상을 보낸다. 대부분의 사람들은 자기 걱정을 가장 많이 한다.

이기적인 인간의 특성에서 비롯된 현상이 아니다. 스스로에게 관심을 먼저 쏟는 건 인간의 본성이며 정상적인 사고방식이다.

학창 시절 나는 성적이 떨어지거나 발표 시간에 실수를 하여 부모님이나 선생님을 실망시킬까봐 걱정했다. 되돌아보니 사람들은 그렇게까지 내게 깊은 관심이 없었다. 엄마조차 생활에 바빠 나를 깊이 신경 쓸 여력이 없었다. 나 혼자 '주변인들을 실망시킬까봐', '남들의 눈에 비친 내 이미지가 망가질까봐' 걱정하고 전전긍긍했던 순간이 많았다. 이런 현실을 곱씹다 보면 마음속에 약간의 자유가 자리 잡는다.

김두식 교수는 저서 『욕망해도 괜찮아』에서 '정신 승리'의 일종으로 다음과 같은 이야기를 한다. 이 세상에는 나를 진정으로 사랑하고 걱정하는 사람의 숫자가 생각보다 많지 않다는 것이다. 명절에 내 연애와 결혼 등 각종 인생사를 걱정해주는 친척들, 걱정을 빙자하며 뒷얘기를 하는 사람들 중 진정으로 나를 사랑하는 사람은 몇 되지 않으니 그 사람들의 시선을 깊게 걱정할 필요는 없다는 이야기다. 그들은 잠시 내 실수나 잘못된 선택, 인생사를 걱정하다 곧 자신에 대한 생각과 고민으로 빠져들 것이다. 냉정하지만 마음이 편안해지는 진실이라고 그는 말한다.

나를 진실로 사랑하는 가족이나 친구들도 주변에 존재한다. 우리는 그들의 기대를 채우지 못할까봐 걱정하지만, 엄밀히 말하자면 그들은 어디까지나 타인이다. 주변인의 기대를 일일이 채우기 위해 살아가거나 실망시키지 않으려 하다 보면 내 의지와는 동떨

어진 행동을 하다 시간이 간다. 죽음을 코앞에 둔 환자들을 간호해 왔던 작가 브로니 웨어(Bronnie Ware)는 그들이 죽기 전에 가장 많이 후회하는 게 무엇인지 인터뷰한 바 있다. 대부분의 환자들이 '남들의 기대에 부응하기 위해 진정한 나 자신으로 살지 못한 것'을 가장 후회하는 일로 꼽았다. 주변의 요구대로 사는 데 시간을 너무 많이 쓰다 보면 소중한 내 시간이 날아간다는 걸 알 수 있다.

어차피 나에 대해 가장 많이 걱정하고 고민하며 관심을 기울이는 건 나다. 주변 사람들이 나를 걱정하고 사랑하는 것도 사실이지만, 죽을 때까지 끊임없이 나를 사랑하고 아끼며 생각할 사람 역시 나다. 내 실수나 잘못, 실패, 인생사가 남들의 머릿속에 거대하게 자리 잡을 거라는 생각은 버릴 필요가 있다. 약간은 뻔뻔하게, 약간은 바보처럼 실수하며 살아가도 괜찮다.

가장 빨리 손절해야 할
인간관계

몇 년 전 일이다. 아끼는 후배 한 명이 연애 상담을 해왔다. 객관적
으로 조건이 나쁘지 않은 남자인데, 대화가 잘 통하지 않는다고 했
다. 남자 친구와 대화를 끝내고 나면 어쩐지 찜찜한 기분이 든다고
했다. 나 역시 풍부한 연애 경험의 소유자가 아니라 별달리 조언해
줄 말은 없었다. "원래 남녀 사이에는 말이 잘 통하지 않는 일이 많
다. 서로 이해가 필요하다"라는 구태의연한 조언으로 연애 상담을
마쳤다.

몇 달 후 우연히 후배와 그의 남자 친구와 함께 식사를 하게 되
었다. 남자 친구는 후배의 이야기대로 든든한 직장과 성실한 성품
을 모두 지니고 있었다. 그런데 그와 후배 사이의 대화를 들으면
서, 나는 후배가 느낀 찜찜한 기분이 무엇인지 파악할 수 있었다.

그는 대화를 대부분 '맞고 틀리고'의 게임으로 만들고 있었다. 누군가 X라는 사실에 대해 이야기하면, 남자 친구는 X는 사실이 아니라며 반론을 제기하고 입증하는 데 시간을 들였다. 심지어 본인이 항상 정답인 쪽에 서 있어야 직성이 풀리는 스타일이었다. 처음 본 내게는 무례하게 굴지 않았지만, 여자 친구에게는 조금 더 가혹했다. 특히 후배가 시사나 경제 관련 이야기, 주변 소식을 전할 때면 그는 후배의 말허리를 잘랐다.

"아니야, 그건 내가 알려줄게. 그 내용에 대해 잘 모르네."

그날의 대화에서 후배의 남자 친구가 가장 많이 한 말이다. 본인이 정답을 말하는 편이 되기 위하여 후배를 '상식이 부족하고 무엇인가를 모르는 사람', '생각이 짧은 사람'으로 몰아가는 말을 계속했다. 마치 진실과 진실이 아닌 것을 가르기 위한 게임을 하는 것처럼 대화에 몰두했다. 후배와 남자친구 사이의 대화를 불편한 마음으로 들으며, 찝찝한 마음으로 식사를 마쳤다. 그날의 대화가 오랫동안 머릿속에 떠올랐으나, 후배에게 별다른 이야기를 건네지는 못했다. 몇 달의 시간이 흐른 후 후배는 남자 친구와 이별했다는 소식을 전했다.

내면의 불안감이 만든 비극, 〈자식을 잡아먹는 사투르누스〉

타인을 억누르고 지배해야 안심하는 이들을 보면, 고야의 그림 한

위) 프란시스코 데 고야, 〈파라솔〉, 1777
아래) 프란시스코 데 고야, 〈수프를 먹는 두 노인〉, 1819–1823
고야의 화풍은 나이가 들어가면서 어둡게 변화했다.

점이 떠오른다. 프란시스코 데 고야(Francisco José de Goya y Lucientes, 1746-1828)는 스페인 낭만주의 시대를 대표하는 화가다. 고전적인 예술의 시대를 마감하고 근대 미술의 시작을 연 인물로 평가받는다. 젊은 시절에는 당시에 유행하던 태피스트리(벽을 장식하기 위해 손으로 짠 커다란 천으로 된 직물)의 밑그림을 그리며 화가로서 경력을 쌓아간다. 이 시기에 그는 밝고 산뜻한 로코코 풍의 그림을 주로 보여주었다. 이후 1789년 스페인의 궁정화가로 자리 잡으며 그는 승승장구한다.

나이가 들어갈수록 고야가 추구하던 화풍은 변화하기 시작한다. 나폴레옹(Napoléon Bonaparte)의 스페인 침략과 가혹했던 종교 재판을 거치고, 청각 장애를 갖게 된 말년으로 갈수록 어두운 분위기의 작품을 남긴 게 인상적이다. 특히 말년에는 마드리드 근교에 '귀머거리 집'이라 불린 별장을 구해 1층과 2층의 벽 전체에 14점의 벽화를 그렸다. 옻칠을 하여 번쩍거리는 벽에 유채로 작품을 그렸다. 모두 어두운 색조의 그림인데 이 작품들은 '검은 그림' 연작으로 불린다. 우울하고 기괴한 분위기, 인간 세계에 대한 풍자, 사회 비판 정신을 잘 보여주는 그림들이다.

그의 검은 그림 연작 중 가장 유명한 작품은 〈자식을 잡아먹는 사투르누스〉라는 그림이다. 사투르누스는 로마 신화에 등장하는 신이며 그리스식 이름은 크로노스다. 제우스의 아버지이며 농업의 신으로 불리기도 한다. 사투르누스는 아버지 우라노스를 처치할 때 "너도 네 자식 손에 죽을 것이다"라는 예언을 듣는다. 예언이

프란시스코 데 고야, 〈자식을 잡아먹는 사투르누스〉, 1819–1823

실현될까봐 두려워진 사투르누스는 자신의 아이가 태어날 때마다 바로 잡아먹는다. 그러나 결국 몰래 살아 있던 막내아들 제우스에 의해 공격당해 예언대로 쫓겨나는 처지가 된다.

고야의 그림 속에서 사투르누스는 어둠에 둘러싸여 두 손으로 아이의 몸을 움켜쥐고 있다. 이미 아이의 머리를 먹은 후 팔을 먹고 있는 중이다. 기괴하고 끔찍한 장면을 담고 있어 가벼운 마음으로 감상하기는 어려운 작품이다. 흥미로운 건 아이를 잡아먹는 사투르누스의 표정이다. 사투르누스는 잔인한 악마의 표정을 보여주지 않는다. 커다랗게 뜬 그의 눈은 공포와 불안으로 가득 차 있다. 아이의 몸통을 꽉 쥐고 있는 손짓, 아래로 처진 눈썹 등은 그의 두려움을 잘 보여준다.

고야의 사투르누스 그림을 보고 두려움에 차 있는 사람들에 대해 생각해본다. 타인에게 신체적·정서적 학대를 가하는 사람은 사실 '사악한 의도'로 무장한 사람이 아닐 수 있다. 자식을 끊임없이 잡아먹지만 안심하지 못하고 같은 행동을 반복하는 사투르누스처럼, 어떤 사람들은 두려움에 사로잡혀 타인에게 몰두한다. 다른 사람의 자존감이나 에너지를 뺏고 조종해야 일시적으로 안심한다. 누구보다 내면이 허약하고 자격지심과 열등감에 사로잡힌 이들인 것이다. 타인을 괴롭히고 억누르는 데 몰두하는 이들은 자신이 해결하기 힘든 마음속 불안과 열등감을 안고 있는 경우가 많다.

당신을 지속적으로 형편없이 만드는 사람이 있다면

자신이 더 우월하기 위해, 정답인 쪽에 서기 위해 상대방을 형편없는 이로 몰아대는 사람이 존재한다. 이들이 '강해서' 이런 행동을 보이는 건 아니다. 본인이 정답이어야 하고, 타인을 눌러야만 하는 이유는 다름 아닌 그 사람의 약점에 있다. 자신의 내면에 존재한 자격지심이나 열등감을 숨기기 위해 다른 사람을 억누르거나 '네가 형편없는 인간'이라고 상대방을 세뇌시킨다. 최근 들어 '가스라이팅(gaslighting)'이라는 심리학 용어로 불리는 현상이다.

어떤 관계에 놓여 있든 정서적 학대의 가해자가 될 수 있다. 연인뿐 아니라 폭언을 쏟아 붓는 직장 상사, 내 자존감을 깎아 먹는 친구, 때로는 가족도 가해자가 된다. "너는 전부 틀렸고, 형편없다"는 주문을 지속적으로 듣는 사람은 정신적으로 피폐해진다. 피해를 입는 쪽은 평소 자신이 한 말을 되새기고 자책한다. 자신이 예민하고 형편없는 사람인지 스스로를 의심하고, 상대방에게 사과하는 횟수가 늘어간다. 이런 과정을 통해 자존감과 자신에 대한 신뢰감을 잃게 된다.

하지만 문제는 피해자가 아닌 가해자에게 존재한다. 가해자의 내면에는 해결하기 어려운 자격지심, 열등감, 불안감이 있는 경우가 많다. 가해자들은 본인이 잘못한 상황에서도 온전한 미안함을 표현하지 않는다. 그들은 다툼을 상대방의 잘못 때문에 벌어진 일로 치부한다. 사과의 말도 다음과 같이 전한다.

"내가 잘못한 면도 있지만 너는 이런 점을 잘못했어. 그게 바로

너의 문제야."

만약 당신 곁에 이런 말을 자주 내뱉는 사람이 있고, 그 때문에 당신이 힘들어지고 있다면 최대한 빨리 그의 영향력에서 벗어나야 한다. 그와의 관계를 유지하려다 당신 스스로에 대한 믿음을 잃게 될 수 있다. 가장 빨리 손절해야 하는 관계다.

'인간관계의 손절'이 간단하고 쉬운 건 아니다. 그럼에도 불구하고 내 자존감을 지속적으로 잡아먹는 사람과의 관계는 물리적·심리적으로 끊어내는 게 좋다. 가해자가 나쁜 사람이 아니라 그저 두려움, 자격지심, 열등감이 많은 사람일 수 있다. 그러나 개인의 내면에 있는 불안과 열등감을 다른 사람이 해결해줄 수는 없다. 관계에 대한 '최선'이나 '책임감'을 추구하다가 내가 잡아먹히는 수가 있다.

후배의 경우 그나마 연인 관계라 비교적 이별이 쉬웠지만, 그것마저 쉽지 않은 관계가 많다. 가족이나 직장 상사처럼 물리적으로 멀리하기 어려운 인간관계도 존재하기 때문이다. 이 경우에는 그 사람의 영향권을 벗어날 '결심'과 '준비'가 필요하다. 심리적으로 경계선을 긋거나 차근차근 독립을 준비하는 게 좋다. 그 단계를 밟고 있다는 사실만으로도 자존감이 회복되고 마음이 단단해진다. 헤어질 결심, 혼자 힘으로 설 용기는 큰 힘을 발휘한다. 그마저도 쉽지 않다면 가해자의 말이 '진실'이 아님을, 그 사람의 자격지심에서 비롯된 말임을 늘 기억해야 한다.

당신은 절대 형편없는 사람이 아니다. 단지 당신을 형편없이

만드는 사람이 있을 뿐이다. 오랫동안 당신을 형편없는 사람으로 만드는 누군가가 있다면 바로 그가 당신 자신을 지키기 위해 가장 먼저 피해야 할 상대다.

폴 고갱, 〈대화〉, 1885

4장 /

위로다운
위로가 필요한 밤,
그림을 읽다

위로받고 싶어 카톡 친구 목록을
뒤적이던 밤

카카오톡에 떠 있는 친구 목록을 한 시간 이상 뒤적거린 밤이 있었다. 몸은 아프고, 누군가에게 이해받지도 못한다고 느낀 날이었다. 몸도 마음도 힘겨운데 해야 하는 일까지 밀려 있었다. 외로움과 서러움이 한꺼번에 밀려와 마음을 주체할 수 없었다. 누군가에게 힘겨운 마음을 호소하고 싶었다. 위로받고 싶었다. 친구 목록을 위에서 아래로 스크롤하며 훑어보았다. 내 마음을 털어놓을 만한 이가 있을까. 나를 위로해줄 사람이 있을까. 한국에 있는 친구나 지인들은 대부분 잠들어 있을 시간이었다. 이 나라에 와서 알게 된 지인들 역시 아이를 재우고 잠들어 있을 때였다. 물론 깨어 있을 친구도 있을 테고, 운이 좋게도 나를 위로해줄 좋은 친구들 역시 존재할 테지만, 누구에게도 섣불리 연락할 수 없었다. 몇 가지 이유가

있었다.

가장 주된 이유는 남에게 기대지 말고 자립적으로 살자는 인생 모토 때문이었다. 어릴 때부터 '혼자 두 발로 설 수 있는 인간'으로 살아야 한다는 강박관념이 있었다. 의존적인 사람이 되는 것을 경계했다. 나름대로 바람직한 인생 모토였다. 인간은 결국 무소의 뿔처럼 자신의 삶을 홀로 버텨나가야 하는 존재니까. 그러나 때때로 이 '자립적 인간'에 대한 환상이 내 발목을 붙잡았다. 가장 깊은 곳에 위치한 고통과 외로움을 호소하고 싶을 때, 어디에도 그것을 털어놓을 수 없는 유형의 인간이 되어버렸다.

남들에게 민폐가 되고 싶지 않다는 바람도 있었다. 세상을 살아가며 가장 싫어하는 것 중 하나가 타인에게 민폐를 끼치는 것이었다. 나의 우울함과 외로움이 누군가를 더 우울하게 만드는 상황이 싫었다.

근본적인 두려움도 밑바탕에 깔려 있었다. 누군가에게 내 서러움, 고통, 외로움을 털어놨다가 더 큰 상처를 받게 될 수도 있으니까. 상대의 반응이 시원치 않거나 내 호소를 귀찮아할 경우 더 외롭고 서러워질 수도 있다. 최악의 경우 내 힘든 사정이 '딱한 사연'으로 변하여 누군가의 가십거리가 될 수도 있었다. 그러나 처절하게 외롭고 서러운 순간이 오자 그동안의 인생 모토와 굳은 다짐 따위는 쓸모가 없었다. 사람에게 상처받는 걸 몹시 두려워했던 나였지만, 한편으로는 사람에게 위로받고 싶은 마음이 간절했다.

친구 목록을 한참 뒤적이다 깨달았다. 상처를 드러내어 울고

싶을 때, 위로를 받고 싶을 때 누구에게도 쉽게 기대지 못하는 바보가 나였음을. 다른 사람을 위로하는 글을 온라인에 올려대지만 정작 내 서러움과 상처를 드러내는 일에는 누구보다 서툰 인간이라는 사실을. 눈물을 줄줄 쏟아냈다. 예전의 나였다면 가장 찌질하게 생각했을 모습이었다.

상처를 드러낸다는 것, 〈슬픔은 끝이 없고〉

척박한 현실과 고통을 견디게 하는 담담한 위로의 힘을 화폭에 담아낸 화가가 있다. 월터 랭글리(Walter Langley, 1852-1922)는 한창 산업화가 이루어지던 19세기 영국에서 태어났다. 그는 노동자 계층 출신으로, 슬럼가에서 삶을 시작했다. 어릴 때부터 질병과 배고픔에 시달리는 가난의 풍경에 익숙했다. 그러나 그의 예술적 재능을 일찍이 알아보고 적극적으로 지원한 어머니 덕분에 그림 공부를 지속할 수 있었다.

1880년 랭글리는 뉴린이라는 작은 어촌에 내려가 새로운 풍경을 캔버스에 담아내기 시작한다. 어촌에서 어민들의 일상을 담은 인상적인 작품들을 그렸다. 바다에 나간 배가 돌아오기를 간절히 기다리는 여성들의 모습, 배로 도착한 생선을 무거운 광주리에 담아 나르며 생계를 이어가는 사람들의 모습 등 그가 화폭에 담아낸 것들은 가난한 이들의 힘겹지만 일상적인 풍경이었다.

그는 뉴린에서 그린 작품에 사회주의적인 세계관을 담아내는

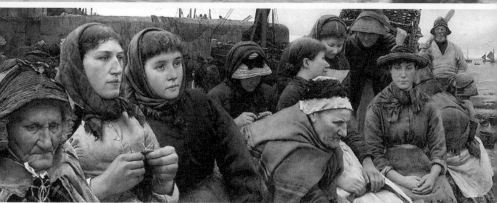

위) 월터 랭글리, 〈생계를 꾸려가는 사람들〉, 1886
아래) 월터 랭글리, 〈배를 기다리다〉, 1885

한편, 경제적 성공까지 거머쥔다. 랭글리의 활동에 감동을 받은 화가들 여럿이 뉴린으로 거처를 옮겨 작품 활동을 벌인다. 이 지역은 프랑스의 바르비종처럼 화가들이 모여 작품 세계를 키워나가는 곳이 되었으며 뉴린파(Newlyn School)라는 말도 생겨났다. 랭글리의 명성은 유럽 곳곳에 퍼졌다. 러시아의 대문호 톨스토이(Lev Nikolaevich Tolstoi)는 랭글리의 그림을 "아름답고 진실한 미술 작품"이라 칭송하기도 했다.

랭글리의 대표작 중 하나인 〈슬픔은 끝이 없고〉라는 그림을 살펴보자. 고요한 바다를 배경으로 한 여인이 얼굴을 감싸 쥔 채 흐느끼는 중이다. 고개를 숙인 그녀의 자세 속에서 깊은 절망이 엿보인다. 힘겨운 삶에 지친 것일까, 가까운 누군가가 떠난 것일까. 사연은 알 수 없지만 그에게 커다란 시련이 닥쳤음을 짐작할 수 있다. 슬픔에 가득 찬 여성의 감정과는 다르게 뒤 배경에 자리한 바다는 평온해 보인다. 등대의 불빛이 조용히 바다를 밝히고 있다.

무심해 보이는 바다와 다르게, 젊은 여성을 위로하고 있는 노년의 여성이 보인다. 그녀는 가만히 젊은 여성의 등을 쓰다듬고 있는 중이다. 오랜 세월 인생의 지혜를 쌓은 듯 보이는 노인은 말없이 절망에 빠진 이를 토닥이고 있다. 노인의 애통한 표정에서 깊은 공감을 느낄 수 있다. 그의 손에 담긴 온기가 그림을 감상하는 사람에게도 깊이 전해져 온다.

〈슬픔은 끝이 없고〉는 인생의 고통과 슬픔을 고스란히 느낄 수 있는 작품이다. 그림 속에서 유일한 희망을 보여주는 건 위로를 건

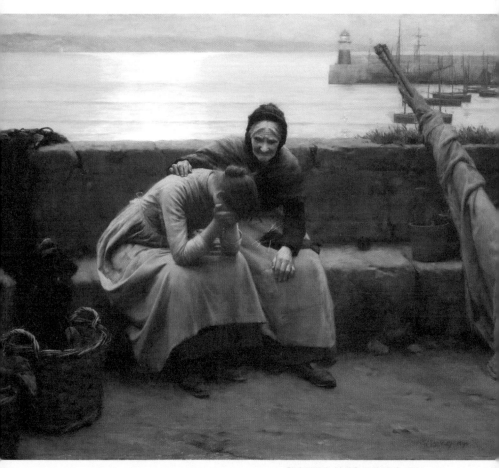

월터 랭글리, 〈슬픔은 끝이 없고〉, 1894

네는 노인의 존재다. 감당하기 어려운 시련이 닥쳐오거나 깊은 외로움과 절망에 사로잡힐 때 우리를 숨 쉬게 하는 건 누군가의 위로와 온기다. 상처받은 마음을 숨기지 않고 어딘가에 드러내 보이고 누군가가 이에 공감해줄 때, 끝나지 않을 것 같은 슬픔은 점차 끝을 보인다.

누군가에게 기댈 줄 아는 용기

오늘날 많은 이들이 자신의 두 발로 설 줄 알며 모든 문제를 스스로 헤쳐 나가는 인간형을 선호한다. 나도 항상 동경해온 인간형이다. 나 스스로를 '쿨하고 누구에게도 폐를 끼치지 않는 사람', '외로움을 즐길 줄 아는 사람'이라 정의했다. 착각이었고 오만이었다. 힘든 상태를 드러내는 건 여러모로 민폐라 생각했다. 그럭저럭 초연한 인간의 표정을 짓고 살아왔기에 민낯을 드러내는 일에도 인색했다. 타인에게, 심지어 나에게조차 깊은 상처를 드러내고 울지 못했다. 덕분에 자립적 인간을 넘어선 '누구에게도 기대지 못하는 인간'이 되어버렸다.

처절하게 외로웠던 시간을 보내고 난 후 생각이 바뀌었다. 자신의 두 발로 삶을 버티어나가는 사람은 멋지지만 늘 쿨하고 멋질 순 없다는 사실을 인정해야 했다. 나 역시 외롭고 서럽고 때때로 상처받는다는 사실을 깨달았다.

때로는 누군가에게 기대어 힘겨운 마음을 털어놓을 필요가 있

다. 인간관계는 삶의 '독'이자 '약'이다. 결국 나를 위로해줄 믿을 만한 누군가가 필요하다. 꼭 가족이나 친구에게만 사정을 터놓고 기댈 수 있는 건 아니다. 인터넷 익명 게시판에 고민과 상처를 드러내는 글을 올렸는데 한 번도 만난 적 없는 사람의 따뜻한 댓글에 위로를 받는 경우도 있다. 누군가의 글이나 노래, 그림에 위로를 받을 수도 있다. 매개체를 통해 전달되어온 누군가의 온기가 당신에게 도움을 줄 수 있다.

당신을 위로해줄 만한 사람도, 글도 음악도 없다면 스스로에게 기꺼이 위로받아야 한다. "너 많이 외롭고 슬펐구나", "상처 입었구나. 그럴 만해"라고 자신에게 말해주는 과정이 필요하다.

외로움과 고통, 불안에 지배당하는 날을 누구나 겪는다. 스스로가 바다 한가운데 홀로 떠있는 섬처럼 느껴지는 날도 있다. 그 순간 외롭다는 사실 자체를 외면하고 스스로를 허약한 사람이라 탓할 필요는 없다. 외롭고 슬프다는 사실을 일단 인정하고 받아들여야 한다. 어딘가에 기대지 않으면 버틸 수 없는 날도 존재함을 인정하자. 타인에게 기댈 줄 아는 것도 일종의 용기다.

인생이 당신에게
어퍼컷을 날릴 때

코로나19가 삶을 집어삼킨 9월 어느 날, 아들은 깨어나자마자 울었다. 심심하고 지루하다는 것이 이유였다. 6개월간 유치원에 가지 못하고 거의 매일을 집 안에서 버틴 아이다. 다음 학기도 온라인 개학이 확정되었다. 한낮에 40도가 넘는 이 나라의 땡볕 더위에 함부로 밖에 나가지도 못하는 상황. 답답하고 심심한 아이가 우는 일은 당연하게 느껴졌다.

우는 아이를 한참 달래는데, 나를 부여잡던 긍정의 끈 하나가 툭 끊기는 느낌이 들었다. 당시 나는 정해진 분량의 글을 쓰기 위해 대략 대여섯 시간 정도의 물리적인 시간이 필요했다. 집필 중인 청소년 교양서의 원고 마감이 얼마 남지 않았다. 아이가 저녁에 잠들고 난 후 나에게 주어진 건 세 시간 정도가 전부였다. 글 쓸 시

간을 확보하기 위해 밤잠을 줄이는 방법밖에 없었다. 전날에도 글을 쓰다 새벽에 잠드는 바람에 세 시간밖에 못 자 머리가 아팠다. 거기에 아이에 대한 죄책감과 괴로움이 마음에 더해졌다. 갈 곳 잃은 마음은 결국 자기 연민에 이르렀다.

코로나19로 나는 6개월 동안 대부분의 시간을 집에만 있었다. 24시간 록다운으로 생필품 사는 것도 여의치 않은 날들이 꽤 있었다. 매년 우리 가족을 인간답게 버티게 해주는 한 달간의 한국행 휴가도 이미 물 건너갔다. 누군가는 이 삶이 마치 '살아 있는 화석' 같다고 표현했다. 사람답지 않은 삶이 바로 이런 걸까 생각하던 참이었다. 나 외에도 70억이 넘는 전 세계 인구가 빠짐없이 겪고 있는 불행이라는 것을, 나보다 더 힘든 상황에 놓인 사람들이 많다는 사실을 머리로는 분명 알고 있었다. 그럼에도 '나는 좋은 상황이야. 이만하면 행운인 상황이야'라고 되뇌던 머릿속 긍정의 주문들이 그날만은 생각나지 않았다. 결국 복받쳐오는 감정에 눈물이 나기 시작했다.

머릿속은 이미 불행의 원인을 찾고 있었다. 남편을 따라 중동에 온 것이 애초에 잘못된 선택이었던 것일까? 중동에 오지 않았다면 아이가 덜 외로운 아침을 맞을 수 있었을까? 무리하게 글쓰기를 시작한 것이 잘못이었을지도 모른다. 해외에서 24시간 어린애를 돌보는 입장에 글을 쓴다고 설쳐댄 것이 문제였나? 덕분에 아이를 방치하고 있고, 내 삶은 더욱 피곤해지고 있는 것 아닌가?

그러나 어느 순간 생각은 멈추었다. 중동에 오지 않았어도, 글

을 쓰지 않았어도 어쨌든 나는 지금의 코로나19 시대를 맞이했을 것이고 지금처럼 충분히 힘들었을 것이다. 모든 것의 근본 원인은 이 빌어먹을 바이러스에 있었다. 이미 전 세계에 돌아다니고 있는 바이러스를 마냥 탓해보았자, 그 끝을 아무리 예상해보았자 아무 소용도 없다는 생각에 이르렀다. 결론은 늘 그렇듯 허탈했다.

지금보다 어렸던 시절, 나는 인생의 모든 것이 통제 가능하다고 생각했었다. 세상일의 대부분은 인과관계로 명확하게 설명할 수 있다고 믿었다. 행복도 불행도 내 의지와 노력에 따라 통제 가능한 것으로 정의했다. 좋은 일이 생기면 내 노력 덕분에 찾아온 행운이라 생각했고, 불행은 나의 실수나 잘못으로 일어나는 일이라 해석하며 살아왔다.

아이를 낳고 통제가 불가능한 중동에서 삶을 꾸리며 기존의 신념은 완전히 뒤집혔다. 처음에는 의지와 노력으로 주변 상황을 예측하고 통제해 상황을 좋은 방향으로 이끌어가겠다는 의지가 있었다. 그러나 한 가지 일이 잠잠해지면 어느새 다른 걱정거리가 또 터지는 식으로 일이 밀려왔다. 아이 역시 마음대로 되지 않는 인생의 큰 변수였다. 인생의 어퍼컷을 연속으로 얻어맞자 비로소 알게 되었다. 행운도 불행도 나의 의지나 노력, 잘못이나 실수에 관계없이 찾아올 수 있다는 사실을.

원인도 예측도 어려운 존재를 그리다,
〈안개 바다 위의 방랑자〉

거대한 자연의 힘과 이를 마주한 인간의 모습을 깊이 있게 들여다본 예술가가 있다. 카스파르 다비드 프리드리히(Caspar David Friedrich, 1774-1840)는 19세기 독일의 낭만주의를 대표하는 화가다. 그의 작품을 좋아했던 히틀러(Adolf Hitler) 때문에 한때 나치의 선전 도구로 이용되기도 했다. 때문에 나치의 패배 이후 외면받기도 했으나 시간이 지나면서 그의 작품은 다시 예술성을 인정받았다.

프리드리히는 어린 시절 가족의 죽음이라는 불행을 연이어 겪었다. 그의 어머니는 프리드리히가 7세가 되던 해 천연두에 걸려 세상을 떠났고, 다음 해에는 누이가 발진티푸스에 걸려 사망했다. 13세 때에는 스케이트를 타다 빙판이 깨져 남동생이 익사했다. 17세 때에는 또 다른 누이가 장티푸스로 세상을 떠났다. 수많은 죽음을 목격한 프리드리히는 우울증에 시달렸다. 자살 시도에 실패해 그의 목에는 평생토록 상처가 남았고 수염을 길게 길러 상처를 가리고 다녔다. 굴곡진 인생의 경험이 영향을 끼쳤던 것인지 그는 점차 자연의 숭고한 힘에 관심을 갖게 된다. 평생 동안 수많은 풍경을 화폭에 담아내는 데 힘썼다.

그의 대표작 〈안개 바다 위의 방랑자〉는 거스를 수 없는 자연의 힘을 화폭에 담아내고 있다. 한 남자가 산 정상에 올라 풍경을 바라보고 있다. 가파른 바위를 넘어선 멀리에는 안개가 자욱하다. 안개의 모습은 거칠게 휘몰아치는 바다의 파도를 떠올리게 한다.

카스파르 다비드 프리드리히, 〈안개 바다 위의 방랑자〉, 1818

특이한 것은 그림이 남자의 뒷모습을 담고 있다는 점이다. 사실 작품 속 남자의 뒷모습을 '대자연을 마주한 고독한 인간의 모습'에 초점을 맞추어 해석하는 경우가 많다. 그러나 나는 그림을 다른 방식으로 바라보고 싶다. 만약 남자의 앞모습이 담겼다면 그림의 주인공은 인간이 되고 자연은 그저 남자의 배경이 되었을지 모른다. 그러나 남자의 뒷모습이 담김으로써 자연스럽게 캔버스의 주인공은 안개 바다의 풍경이 된다. 거대한 자연이라는 주인공에 남자가 포함된 것이다. 인간은 신비하고도 위대한 자연의 뜻을 거스르기보다, 주어진 환경과 조건의 변화를 바라보며 기다려야 하는 존재일지도 모른다. 프리드리히는 대다수 작품에서 인물의 앞모습이 아니라 뒷모습을 남긴 것으로도 유명하다.

작품 속 안개 바다를 보는 감상자들의 머릿속은 복잡해진다. 산에 오르는 행위를 흔히 삶의 험난한 여정에 비유한다. 삶의 여정을 거치며 정상에 올라온 남자가 바라보는 안개 바다는 무엇을 의미할까. 인간의 삶을 지배하는 위대한 자연의 힘을 의미할 수도 있다. 인간의 삶에 나타나는 거스를 수 없는 풍파를 떠올릴 수도 있다. 삶에서 마주치는 재해나 인생의 고통은 명확한 원인을 찾기 어려운 것이 대다수다. 앞으로의 예측도 어려운 존재다. 안개에 둘러싸여 있기 때문이다.

질문을 멈추고 하루쯤 더 버틸 힘을 비축해야 할 때

인간은 의지와 노력으로 삶을 바꾸고 통제할 수 있다는 신념을 품은 채 세상을 살아간다. 그러나 자연의 힘, 또는 운명의 힘이라 불리는 것 앞에서 인간의 의지는 한없이 작은 것이 되기 쉽다. 우리가 거스를 수 없는 운명이나 자연의 힘이 느껴질 때 억지로 답을 찾기보다, 그저 바라보고 기다리는 것이 최선일 수도 있다. 〈안개 바다 위의 방랑자〉는 조용히 기다리라는 말을 건네는 작품일지도 모른다.

각종 재난과 전염병, 날씨, 타인과의 관계 등 우리를 둘러싼 대다수의 변수가 내 의지와 상관없이 수시로 바뀐다. 이런 일들의 근본적인 원인을 따져 물으려는 시도는 대부분 무의미하다. 시련이 언제 끝날까, 예측하는 일 역시 희망 고문에 가깝다. 모든 일은 안개 속에 쌓여 있다. 끝날 일은 언젠가는 끝나게 되어 있고, 될 일은 언젠가는 이루어진다. 의지와 노력으로 끊임없이 밀어붙여도 결론이 나지 않는 일도 간혹 존재한다.

그날의 나는 전 인류에게 닥친 코로나19라는 불행의 안개 속에서 나름대로 원인을 찾아보려 하였지만 아무런 답도, 해결 방법도 찾지 못했다. 당연한 일이었다. 답이 나오지 않는 물음을 멈추고, 내 손에서 통제 가능한 일을 찾아보아야 했다. 종일 눈물이 멈추지 않았지만 노트북을 꺼내 정해진 분량의 글을 썼다. 남편에게 글 쓸 시간이 필요하다고 이야기하며 주말에 혼자 차에 있을 시간을 얻었다. 그러고는 아이가 밥 먹을 시간 동안 틈틈이 글을 쓰기

시작했다. 아직 어린 아들에게 한 입을 더 먹이고 글 한 줄 쓰는 것이 쉽지는 않았지만, 한 줄이라도 더 쓸 수 있다는 게 다행이었다.

수면 시간이 부족하면 사고가 비관적인 쪽으로 흐르는 것 같아 하루에 대여섯 시간 정도는 자기로 결심했다. 내가 할 수 있는 건 고작 그것뿐이었으나, 그것만으로도 삶이 조금 나아졌다. 하루라도 더 버틸 수 있는 힘이 생겼다.

운명이 어퍼컷을 날린다고 느껴지는 시기가 당신에게도 찾아올 수 있다. 비교적 운이 좋은 사람에게도 한 번쯤 찾아온다. 다음 날 아침 눈을 뜨기 싫은, 영원히 잠들고 싶은 절망의 밤이 당신에게 찾아올지도 모른다. 지금 이 순간 그런 시기를 맞고 있는 이들이 더 많을지도 모르겠다. 전 세계를 뒤덮은 전염병이 여러 사람의 인생에 어퍼컷을 날리고 있을 것이 분명하니까. 어처구니없는 상황을 의지와 노력으로 극복하고 이겨내라는 말을 나는 누구에게도 할 수 없다. 나도 하루는 희망에 들떴다가 다음 하루는 절망에 빠져 매일 버티는 중이니까.

주인공이 상황을 이겨내고 극복하여 해피엔딩에 이른다는 스토리는 위인전이나 드라마에 나오는 이야기일 뿐이다. 실제 우리가 시도할 수 있는 건 사소하고 작은 일이다. 불행의 원인을 따져 묻지 않는 것. 내가 손댈 수 없는 것과 있는 것을 구분하여 손댈 수 있는 것에만 집중하는 것. 작고 사소한 일에 집중한다면 하루쯤 더 견딜 힘이 생긴다. 삶은 어차피 이겨내는 게 아니라 주어진 조건을 받아들이며 한 발짝 더 나아가는 것이니까.

불행 배틀은
위로가 아닙니다

10여 년 전, 직장 사춘기를 한창 앓았던 무렵이다. 조언이나 위로를 들어보고자 지인들에게 고민을 털어놓았다. 그중 누군가가 해준 위로가 인상적이었다.

"힘들고 어렵게 직장을 다니는 사람들이 얼마나 많은지 모르지? 그에 비하면 너는 얼마나 안정되고 편한 직업을 가졌니. 나만 해도 사회생활하기 너무 힘들다. 네가 편한 입장이라는 사실을 좀 생각해봐. 직장 관둘 생각하지 말고 힘내서 다녀."

그는 조언의 말과 함께 '이 세상 물정 모르는 것아!'라는 메시지를 눈빛에 담아 날려주었다. 살아오면서 들은 위로 중 가장 위로가 되지 않은 말이었다.

사는 것이 녹록하지 않고, 마음이 지친 이들이 많은 세상이다.

우리는 가끔 타인을 위로하기 위해 내가 가지고 있는 비슷한 종류의 고민을 털어놓는다. "나도 너와 마찬가지로 힘든 상황에 처해 있어. 네가 A라는 어려움을 꺼내놓는다면 나 역시 B라는 어려움을 꺼내놓을게." 비슷한 고민을 가진 처지라는 사실 때문에 '위로하는 자'와 '위로받는 자' 사이의 공감대가 형성되기도 한다. 그런데 가끔 도가 지나쳐 어려움을 하소연하는 이와 불행 배틀을 벌이려는 사람들이 있다. "너도 힘들고 나도 힘든 처지니 우리 서로 공감하자"가 아니라 "네가 힘들다고? 내가 더 힘들어. 배부른 투정하지 마" 식의 태도를 보이는 것이다. 이 정도면 위로를 하려는 의도보다 징징거리지 말고 입 다물라는 의도가 강하게 느껴진다.

인터넷 댓글 게시판에서도 비슷한 방식의 불행 배틀을 종종 발견한다. 한 인기 연예인이 우울증을 앓다 스스로 목숨을 끊은 날이었다. 세상을 떠나기 전 그가 남긴 유서를 읽었다. 힘들고 지친 심경을 눌러 담은 내용이었다. 화려해 보이는 생활 속에서도 오랫동안 말 못 할 외로움과 고통에 시달렸으리라. 그런데 그의 죽음을 다룬 기사 밑에 잔인한 댓글이 떠돌고 있었다.

"돈도 많고 인기도 많은데 뭐가 그렇게 힘들었냐. 자살한 이유가 도무지 이해되지 않는다."

"우울증은 여유로운 사람이나 앓는 병이다. 돈 없어서 바쁘게 일해야 하는 상황이면 우울증에 안 걸린다."

타인의 말 못 할 아픔 앞에 굳이 불필요한 의견을 꺼내놓아야 했을까. 대한민국에는 의사표현의 자유가 있으니…. 그래, 가능한

일이다. 그럼에도 마음이 아렸다.

삶의 무게가 그를 짓누를지라도, 〈시시포스〉

신들이 내린 형벌로 무거운 바위를 인 채 힘겹게 산을 올라가는 남자, 시시포스를 떠올려본다. 이탈리아 르네상스 시대 베네치아에서 활동한 화가 티치아노 베첼리오(Tiziano Vecellio, 1490~1576)가 그린 〈시시포스〉에는 엄청난 바위의 무게에 머리가 한껏 눌려 있고 온몸의 근육에 잔뜩 힘이 들어가 있는 시시포스의 모습이 담겨 있다.

시시포스는 그리스 로마 신화에 등장하는 인물로서, 코린토스라는 국가의 왕이었다. 그는 훌륭한 지혜를 가진 인간이었다. 주변의 소를 훔쳐 자기 것으로 만든 아우톨리코스(전령의 신 헤르메스의 아들)의 도둑질을 잡아낼 만큼 영리했다. 그러나 인간을 내려다보는 신들의 시선으로 보면 똑똑하다기보다 거만하고 교활해 보였을 가능성이 크다.

시시포스는 제우스가 강의 신인 아소포스의 딸 아이기나를 납치하는 것을 목격하고 아소포스에게 이를 알려준다. 시시포스의 행동은 제우스의 노여움을 산다. 제우스는 시시포스를 저승의 신하데스에게 보냈지만, 시시포스는 하데스마저 속이고 다시 지상으로 가 장수를 누렸다. 이런 일련의 행동은 신들의 미움을 사고, 시시포스는 죽은 후 저승에서 무거운 바위를 산 정상으로 영원히 밀어 올리는 형벌을 받게 된다. 시시포스가 고생하여 바위를 정상까

티치아노 베첼리오, 〈시시포스〉, 1548-1549

지 밀어 올려도 바위는 다시 아래로 굴러 내려갔다. 그는 또다시 바위의 무게를 감당하며 산 정상으로 올라가는 일을 반복해야 했다. 성과가 없을 것을 뻔히 알면서도 힘든 일을 거듭해야 하는 최악의 형벌을 부여받은 것이다.

어릴 때는 시시포스의 이야기에 별다른 감흥이 없었다. 하지만 어느 정도 나이가 들고 보니 같은 이야기도 사뭇 다르게 다가온다. 형벌을 받는 시시포스의 모습은 어찌 보면 인생을 살아가는 우리 각자의 모습과 닮아 있다. 인생은 행복, 즐거움, 기쁨의 시간도 간간히 있으나 고통과 어려움의 시간이 그에 못지않게 길다. 아무리 노력해도 성과 없이 인생이 흘러간다고 느껴지는 순간도 있고, 불운이 내 곁을 맴돌고 있다 느껴지는 시간도 존재한다. 그럼에도 우리는 매일을 묵묵히 살아나가야 한다. 다시 굴러 떨어질 것을 알면서도 끊임없이 바위를 밀어 올리며 정상을 향하는 시시포스와 닮은꼴이다.

『이방인』,『페스트』의 작가 알베르 카뮈(Albert Camus)는 시시포스의 모습을 인간의 삶에 비유한 바 있다. 인간은 시시포스처럼 인생에서 맞닥뜨리는 부조리한 상황을 어쩔 수 없는 삶의 조건으로 받아들이며 살아간다는 것이다. 그러나 까뮈는 인생을 체념하며 살아야 한다 말하지 않았다. 부조리한 조건을 외면하거나 피하지 않고 삶을 꿋꿋이 버텨내는 인간의 저항 정신 역시 강조하였다.

우리는 저마다 각자의 바위를 굴려 올리고 있다

우리 모두는 각자 시시포스로 살고 있다. 사람들은 저마다 각자에게 주어진 바위를 산 정상으로 굴려 올리고, 떨어지면 다시 그 일을 반복하고 있다. 모두가 지겹고 힘겨울 수 있는 하루하루를 애쓰며 버티고 있는 것이다.

간혹 어떤 이들은 자신이 지고 있는 바위의 무게를 감당하기 어려워 "네가 굴려 올리는 바위가 내 것보다 작으니 너는 투정할 자격이 없다", "A의 바위와 B의 바위 중 무엇이 더 무거운지 겨뤄 보자"라는 식으로 덤빈다. 자신보다 객관적으로 힘들지 않을 것 같은데 어려움을 호소하는 이들을 향해 비난의 말을 던지기도 한다. 우울증에 걸려 집 밖으로 나가지도 못하는 사람에게는 "젊고 힘든 일도 없는데 왜 그런 병에 걸리냐"라며 다그치고, 육아가 힘들다는 주부에게는 "아이 한둘 키우면서 무슨 어려움이 그리 많냐"라는 식으로 비난한다. 타인을 돌아볼 마음의 여유가 없는 것이다.

물론 습관처럼 본인의 어려움과 하소연만 늘어놓으며 내 기를 앗아가는 사람과의 대화는 피곤하다. 대개 이런 이들은 나의 어려움을 들어주지는 않고 자기 이야기만 거듭하여 서로 공감하거나 소통하기 어렵기 때문이다. 그러나 어려움을 호소하는 상대가 '에너지 뱀파이어'가 아니라면 그의 고민에 귀 기울여주고 상대방이 지고 있는 바위의 무게를 알아주는 것만으로도 위안이 된다. "나도 지금 이런 어려움을 겪고 있어 힘들었는데, 너도 네가 처한 어려움에 참 막막하고 힘들었겠구나"라는 정도의 위로면 충분하다. "너의

어려움은 객관적으로 작고 사소한 것인데, 내 것에 비하면 좁쌀만한데 투정하지 말라"는 말은 공감이나 위로, 조언 그 무엇에도 해당되지 않는다.

"네가 참 힘들었겠네." 그저 간단한 한마디면 서로가 서로에게 위안이 될 수 있다. 우리 모두는 저마다 각자의 바위를 굴려 올리고 있는 시시포스라는 사실. 이 사실만 떠올린다면 따스한 위로를 건네는 일도 그리 어렵지 않을 것이다.

누군가를 일으켜 세우는
마법의 말

교직이 적성에 맞지 않으리라는 불길한 예감이 들었던 시기가 있었다. 사범대생 4학년이라면 모두가 거쳐야 하는 교육 실습 때였다. 친구들 모두가 똑같은 실습생 처지일 줄 알았는데 그렇지 않았다. 뛰어난 친구들이 많았다. 학원 강사 아르바이트 경험을 여러 번 거친 친구들은 수업을 능숙하게 해냈다. 타고난 카리스마로 아이들의 이목을 끌며 수업을 하는 친구도 있었다.

교생들은 수업을 한 다음, 자신을 담당하는 현직 선생님들에게 수업과 학생 지도에 대한 평가를 들었다. 친구들 대부분이 수업 실력이 뛰어나다는 칭찬을 받았다. 고개가 절로 수그러들었다. '아, 교사라는 것도 적성에 맞아야 하겠구나. 나는 어쩌지. 교사가 적성에 맞지 않는구나.' 난감한 느낌이 들었다.

친구들과 다르게 나는 머뭇머뭇 수업을 했다. 실수도 많았다. 스스로가 초라하게 느껴졌다. 내 수업을 평가할 차례가 되었다. 교사 경력을 오랫동안 쌓은 베테랑 선생님이 평가 담당자였다. 칭찬할 거리가 없는 내 수업을 선생님은 어떻게 평가할까. 초조했다.

"수업 도입부에 선생님이 학생의 질문에 대답한 멘트가 대범해 보였어요. 앞으로 보통이 아닌, 괜찮은 교사가 될 것 같은 가능성이 보이더라고요."

깜짝 놀랐다. 내 수업의 대부분이 별로였다는 사실은 스스로 잘 알고 있었다. 그런데 수업 중 단 1분 정도, 학생의 질문에 자연스럽게 응답한 부분이 있었다. 선생님은 그 부분을 언급한 것이었다. 물론 해당 멘트 이후로 내가 한 수업의 부족한 구석에 대한 지적이 쭉 이어졌으나, 한마디 칭찬 멘트가 머릿속을 맴돌았다. '괜찮은 교사가 될 거라니. 나에게도 괜찮은 교사가 될 만한 자질이 조금이라도 보이는 것일까?' 가슴이 두근거렸다. 정작 교사로 근무하게 된 이후 좌충우돌하며 그 말이 사실이 아닐지도 모르겠다는 의문이 들기도 했지만, 그 순간만큼은 담당 선생님의 한마디가 고마웠다.

유튜브로 인상적인 강의를 들은 적이 있다. 교육계 멘토로 보이는 강사가 학부모들을 상대로 사춘기 아이들의 특성에 대해 이야기하고 있었다. 강사는 사춘기 아이들에게 가장 필요한 건 '부모

의 믿음'이라 강조했다. 아이들은 학교와 학원에서 매일 자기 능력이 부족하다는 걸 실감하며 상처받는 중이라고 이야기했다. 겉으로 표현하지 않지만 아이들 모두가 부모의 믿음을 절실히 원한다는 말이 이어졌다. 믿는 도끼에 발등 찍힐까봐 두려워서 자기 아이에게 부모가 "안 된다, 안 된다"라고 하지 말고, 차라리 한 번 크게 아이에게 발등을 찍히고 만다는 심정으로 믿어주라는 것이 요지였다.

대학 입시라는 틀 안에서 하는 강의였지만 수긍이 가는 이야기였다. 나를 믿어주는 누군가의 말이 간절히 필요한 시기에 놓인 사람들이 있다. 학교에서 만난 대다수의 사춘기 아이들이 그랬다. 아이들은 아직 자신이 괜찮은 사람이 될 수 있을 것이라는 확신이 없었다. 되돌아보니 "너는 괜찮은 사람이야, 특별한 사람이야"라는 말이 간절한 사춘기 아이들이 많았다.

나 역시 마찬가지였다. 대학 4학년 교육 실습 당시 나는 "괜찮은 교사가 될 것"이라는 말 한마디에 안심했다. 임용 고시를 준비할 때에는 "너는 반드시 합격할 것이다"라는 말을 누군가에게 듣는다면 큰 힘을 얻을 것 같았다. 출판사에 투고할 원고를 쓸 때도 마찬가지였다. "네 글이 썩 괜찮다"는 말을 누군가 한 명만 해주기를 원하는 마음이 간절했다. 나에 대한 확신이 없었기에 버티기 힘든 시간이었다. 미래의 결과를 예측할 수 없는 상황에서 누군가의 기대와 믿음이 필요했다.

믿음이 기적을 불러온다, 〈피그말리온과 갈라테이아〉

한 인간의 간절한 기원이 이루어낸 기적을 화폭에 담아낸 화가가 있다. 장 레옹 제롬(Jean-Léon Gérôme, 1824-1904)은 1824년 프랑스 베슬이라는 지역에서 금 세공사의 아들로 태어났다. 1840년 역사 화가인 폴 들라로슈(Paul Delaroche)의 화실에 들어가면서 미술 공부를 본격적으로 시작하였다. 들라로슈를 통해 신고전주의 양식을 접하게 되는데, 이것이 그의 예술 인생에 큰 영향을 미쳤다. 신고전주의란 고대의 그리스·로마 문화의 미술에서 영향을 받은 예술적 경향을 말한다. 그리스와 로마 시대처럼 균형과 조화, 사실적이고 정확한 표현 등을 강조하였으며, 신화나 역사 속 이야기를 다룬 작품들이 많다. 제롬 역시 신고전주의의 영향을 받아 고대의 신화 속 이야기를 다룬 그림을 다수 남겼다.

다음은 제롬이 1890년에 제작한 〈피그말리온과 갈라테이아〉라는 작품이다. 그림 속에서 한 쌍의 남성과 여성이 키스를 나누고 있다. 나체 상태인 여성의 뒷모습이 가장 먼저 눈에 띈다. 키스를 하기 위해 옆으로 허리가 한껏 휘어 있는 자세가 독특하다. 두 사람의 옆에는 날개를 단 큐피드가 보인다. 큐피드가 화살을 쏜다는 건 두 남녀가 사랑에 빠졌음을 암시한다. 그들의 주변에는 조각상들과 조각 도구가 보인다. 작품의 배경이 조각가의 작업실임을 짐작할 수 있다.

피그말리온은 오비디우스의 『변신 이야기』에 등장하는 인물로, 키프로스의 왕이자 조각가였다. 그는 현실에 존재하는 여성들을

장 레옹 제롬, 〈피그말리온과 갈라테이아〉, 1890

좋아하지 않아 독신으로 지내고 있었다. 그러나 외로움이 깊어져 상아로 여인의 모습을 조각하여 만들고, 자신의 피조물에 '갈라테이아'라는 이름을 붙여준다. 이후 자신이 만들어낸 완벽한 조각상을 짝사랑하기 시작한다.

열의를 다해 갈라테이아를 돌보지만 피그말리온은 만족할 수 없었다. 그는 현실 속에서 갈라테이아와 비슷한 여성과 사랑에 빠지게 해달라며 애정의 여신 아프로디테에게 기도한다. 그의 간절한 기도는 효과를 발휘했다. 아프로디테는 피그말리온의 마음에 감명받아서 갈라테이아에게 생명을 불어넣어준다. 갈라테이아는 사람으로 변신하여 피그말리온과 사랑에 빠졌고, 두 사람은 해피엔딩을 맞는다.

제롬의 작품은 갈라테이아가 생명을 얻는 순간을 그리고 있다. 자세히 살펴보면 갈라테이아의 다리는 상체와 다르게 상아색이다. 생명을 얻으며 그녀의 상체는 이미 사람의 형상을 하고 있지만 하체는 조각대에 고정된 상태다. 그림 속에서 피그말리온과 갈라테이아는 기적이 이루어지는 순간을 맞이하고 있다. 갈라테이아의 적극적인 자세는 사랑이 이루어지는 환희의 순간을 상징한다.

피그말리온의 흥미로운 일화는 심리학과 교육학에 피그말리온 효과(pygmalion effect)라는 이름을 남겼다. 피그말리온 효과는 간절히 기원하고 긍정적 기대를 가지면 결국 원하는 바를 이룰 수 있다는 심리적 효과를 뜻한다. 비슷한 뜻을 담은 용어로 자기 충족적 예언(self-fulfilling prophecy)이라는 것이 있다. 사회학자 로버트 머튼(Robert

K. Merton)이 정의한 개념으로, 강력한 기대와 믿음을 가지면 실제 기대하는 방향으로 행동하게 되어 성취를 이루기 쉬운 현상을 뜻한다.

자기 충족적 예언의 효과를 하버드대학 심리학 교수인 로버트 로젠탈(Robert Rosenthal)은 실험을 통해 입증하기도 했다. 그는 한 초등학교 교사 집단에게 특정 아이들의 이름을 알려주고 이들의 지능지수가 높기 때문에 공부를 잘할 것이라는 믿음을 심어주었다. 사실은 무작위로 선정된 평범한 아이들이었다. 그런데 놀랍게도 8개월 후 이루어진 학년 말 평가에서 해당 학생들의 성적은 실제로 상위권이 되었다.

한마디 믿음의 말이 발휘하는 힘

피그말리온 효과는 기대와 칭찬, 격려의 중요성을 깨닫게 해준다. 우리는 대부분 누군가의 믿음이 간절한 시기를 거쳐 보았기에 이 효과의 중요성을 깨닫고 있다.

누구나 한 번쯤 미래로 가는 타임머신이 간절한 시기를 만난다. 바라는 바를 위해 노력하고 있으나 앞이 막막할 때, 나에 대한 확신이 없어 힘겨운 시기에 믿음의 말은 큰 힘을 발휘한다. "너는 해낼 수 있을 것이다"라는 믿음이 담긴 한마디, "너의 미래는 밝으며 앞으로 더욱 괜찮아질 것이다"라는 확신의 말은 강력한 힘을 지닌다. 그 말의 현실 가능성을 논리적이나 객관적으로 따져 묻는 건

중요하지 않다. 상대방에게는 내 가능성을 신뢰해주는 누군가가 있다는 사실이 중요하다. 진심의 말이 우리 옆의 누군가를 일으켜 세우고 계속 앞으로 나갈 수 있게 도와준다.

스스로에게 용기의 말을 건네는 것도 한 방법이다. "당신은 괜찮은 사람이다. 당신은 해낼 수 있다." 이 마법의 말이 당신 스스로를, 또는 주변의 누군가를 진심으로 위로할 것이다.

초라한 마음에
담요를 덮어주는 순간

며칠 전 유튜브 정글 속을 헤매다 아이유가 부른 「비밀의 화원」을 우연히 듣게 되었다. 2003년 이상은이 부른 노래를 리메이크한 곡이다. 내친 김에 원곡도 다시 감상해보았다. 이미 여러 번 들어본 노래였지만 가사를 제대로 들었던 건 이번이 처음이었다.

누구나 조금씩은 틀려
완벽한 사람은 없어
실수투성이고 외로운 나를 봐
난 다시 태어난 것만 같아
그대를 만나고부터
그대 나의 초라한 마음을

받아준 순간부터 랄라라릴라

_아이유 「비밀의 화원」 중에서

"초라한 마음을 받아준 순간"이라는 가사를 듣자마자 별안간 눈물이 났다. 친구 K가 생각났기 때문이다.

2004년 12월, 대낮에 햄버거 가게에서 펑펑 울었다. 1년간 준비한 임용 시험을 치른 지 한 달이 지났을 때였다. 그 해 임용 시험은 내가 공부하지 않은 부분 위주로 출제되었다. 시험장을 나온 순간부터 어처구니가 없어 눈물도 나오지 않았다. 손목이 고장 날 만큼 미친 듯 공부했던 노력이 모두 부정당했다고 생각했다. 마음이 끝없이 가라앉는 시기였다.

이처럼 우울한 시기를 지날 때 친구 K를 만났다. K는 유쾌하고 긍정적인 친구였다. 타지에 살아 평소 만나기 쉽지 않기에 그날의 만남은 특별했다. 망친 시험을 잊을 수 있을 만큼 좋았지만, 헤어질 시간 역시 어김없이 돌아왔다. 만남의 마지막 코스는 햄버거 가게였다. 햄버거를 시키고 자리에 앉았는데 눈물이 슬금슬금 나기 시작했다. K와의 즐거운 시간이 끝나가니 시험을 망친 현실이 갑작스레 떠오른 탓이었다. 나는 눈가에 맺히는 눈물을 간신히 참으며 애써 밝은 목소리로 이야기했다.

"너랑 헤어질 시간이 되어 아쉽네."

내 얼굴을 가만히 바라보던 K가 말했다.

"시험을 망친 건 네 잘못이 아니야. 네가 충분히 애썼다는 거

내가 알아. 많이 힘들었지? 여기서 울어도 돼. 괜찮아."

별다른 내용의 말은 아니었는데, 그 별다르지 않은 말에 울음이 밀려왔다. 대낮의 햄버거 가게, 울음이라는 행위가 도무지 걸맞지 않은 그 장소에서 나는 펑펑 울었다.

지금도 가끔 나는 그날을 기억한다. 만약 K가 다른 형식의 위로를 건넸다면 어땠을까 상상해본다.

"괜찮아. 그만 울어. 그까짓 일로 울고 그래. 시험 한 번 망쳤으면 뭐 어때. 힘내!"

K가 이런 식의 말을 뱉었다면 그날의 나는 어떻게 반응했을까. 아마도 울음을 애써 삼키고 억지 미소를 지어 보였겠지. 힘이 나지 않지만 씩씩한 척을 해댔을 것이다.

다행히 그날 K는 울어도 된다고 이야기했다. 덕분에 나는 햄버거와 콜라를 앞에 놓아두고 펑펑 울 수 있었다. 내 초라한 마음을 누군가에게 이해받았다고 느낀 특별한 날이었다. 나에게도 그런 위로를 받은 날이 있었다.

허약하고 초라한 나를 안아주는 손길, 〈돌아온 탕자〉

남루한 행색의 아들이 늙은 아버지의 품에 안긴 그림, 〈돌아온 탕자〉는 빛의 화가로 불리는 렘브란트 판레인(Rembrandt Harmensz van Rijn, 1606-1669)이 말년에 제작한 작품이다. 작품은 신약성서 중 「누가복음」에 나오는 이야기 중 한 장면을 담았다. 옛날, 어떤 아들이

렘브란트 판레인, 〈돌아온 탕자〉, 1668–1669

아버지에게 자신의 몫만큼의 재산을 미리 달라 부탁한다. 아버지가 재물을 챙겨주자 아들은 그대로 객지로 떠난다. 방탕한 생활을 일삼으며 가지고 있던 재산이 전부 없어지고 남의 집 더부살이까지 하지만, 어느 누구도 그를 도와주지 않는다. 아들은 한참의 방황을 끝내고서야 비로소 아버지를 떠올리고 집으로 돌아온다.

아버지는 멀리서 오는 초라한 행색의 아들을 측은한 마음으로 바라보다 가까이 달려가 포옹한다. 하인을 시켜 가장 좋은 옷을 꺼내 아들에게 입히고, 살찐 송아지를 잡아 그에게 먹이라 주문한다.

렘브란트의 작품은 인간의 용서와 무한한 사랑, 치유를 보여준다. 아들을 감싸 안은 아버지의 얼굴은 밝은 빛으로 강조되어 있다. 그의 손은 아들의 어깨를 따뜻하게 둘러싸고 있다. 자세히 살펴보면 아버지의 왼손은 핏줄이 서 있는 남성의 손 형태를 보이고, 오른손은 상대적으로 여성의 손 형상을 하고 있음을 알 수 있다. 서로 다른 형태의 두 손을 통해 아버지의 사랑과 어머니의 사랑을 함께 나타내고자 했다는 해석이 존재한다.

아버지에게 안겨 있는 탕자의 머리는 죄인처럼 짧은 상태이고, 옷은 너덜너덜해져 있다. 새까만 발과 헤진 신발은 그동안 아들의 생활이 얼마나 힘들었는지 알려준다. 다행히도 그는 지금 아버지의 무한한 사랑 앞에 안겨 있다. 방황의 시기를 거쳤던 이에게도 구원의 시간이 온 것이다.

종교적인 해석을 거치지 않더라도 많은 생각을 하게 만드는 그림이다. 힘겨운 생활 끝에 초라하기 짝이 없는 행색을 하고 돌아온

아들을 아버지는 그대로 감싸 안는다. 아들을 탓하거나 추궁하는 모습은 찾아볼 수 없다. 못마땅한 얼굴로 둘을 쳐다보고 있는 오른쪽 인물(탕자의 형, 즉 큰아들로 추정된다. 동생과 아버지의 포옹을 바라보는 형의 복잡한 심경도 한 번쯤 해석해볼 가치가 있다)과 대비되는 아버지의 평온하고 따뜻한 표정이 인상적이다. 허약하고 초라한 순간, 밑바닥에 떨어진 상태의 나를 그대로 얼싸안아 주는 이가 구원이 될 수 있음을 작품은 보여준다.

위로는 거창한 것이 아니다

렘브란트의 〈돌아온 탕자〉를 가만히 들여다보고 있으면, 나의 모습을 되돌아보게 된다. 누군가의 초라한 모습, 밑바닥에 떨어진 마음을 내가 그대로 감싸 안은 적이 있었던가. 가족이나 친구, 지인들에게 무한한 위로를 건네본 적이 있었나. 타인의 감정이나 나 자신의 감정을 그대로 얼싸안고 토닥여준 적이 얼마나 되었던가.

여섯 살 난 내 아이는 가끔 이렇게 말한다.

"나는 지금 섭섭하고 화가 나."

아이의 말에 나는 안도한다. 적어도 내가 "그깟 일로 섭섭해하니", "그까짓 일로 왜 울어"라는 말을 일삼는 엄마가 아니기에 아이가 내게 이런 말을 할 수 있으리라. 엄마가 억지로 자기감정을 막지 않을 것이기에 아이는 기꺼이 마음을 꺼내놓는 것이 아닐까 싶다.

많은 어른들이 아이가 심약하게 자랄까봐 걱정되어 "그까짓 일

로 울지 말라"는 이야기를 종종 던진다. 네가 지금 울만큼 힘든 상황이 아님을 객관적으로 설명해주기도 한다. 특히 남자아이들은 이런 방식의 설교를 더욱 자주 듣는다. 아직도 남자는 일생에 세 번만 울어야 한다는 고정관념이 존재하기 때문이리라.

"그까짓"이라는 말을 지속적으로 듣는 아이는 울음을 내뱉기보다 삼키는 법을 먼저 배운다. 섭섭한 마음이나 슬픔의 눈물은 아이에게 창피하고 초라한 것이 된다. 초라하고 구차하다 여기는 마음을 아이는 숨기기 시작한다. 때로는 자신의 감정이 무엇인지 알아채지 못하는 사람이 되기도 한다. 내가 그랬다. 내 감정의 정체를 알지 못하는 아이였다. 성인이 되어서도 오랜 기간 그렇게 감정에 무지한 상태가 이어졌다. 하지만 K의 위로를 받은 이후, 나는 때때로 타인 앞에서 펑펑 울 수 있는 사람이 되었다.

아이가 울음을 터트릴 때, 지금 울고 있는 네 마음이 어떤지 물어본다. 그러면 아이는 마음을 꺼내놓는다. 제 마음을 설명할 수 있는 아이는 강하다. 초라하고 구차한 마음까지 숨김없이 기꺼이 꺼내놓을 수 있으니까.

어쩌면 위로는 거창한 것이 아닐지도 모른다. 누군가의 초라한 마음을 판단하지 않고 그대로 보아주는 것, 실수투성이인 초라한 마음에 담요를 덮어주는 것이야말로 위로의 진정한 의미일지 모른다. "힘내"라는 가짜 긍정의 멘트보다, "이제 그만 울어"라는 멘탈 관리성 발언보다, "힘들었겠다"는 말이 더 효과적일 때가 있다. 지금 여기서 실컷 울어도 된다고 말해주는 것이 진정한 위로가 될

때가 있다. 초라하고 허약한 마음에 서로가 담요를 덮어주는 순간
이 존재한다면 우리는 더 이상 외롭지 않다.

인생은 오디션이 아니니까

코로나19가 길어져 마음이 가라앉던 시기, 오디션 프로그램「싱어게인」이 인기를 끌었다. 무명 가수들이 무대를 찾아 다시 노래한다는 포맷의 프로그램이었다. 방송을 단 몇 분 보았을 뿐인데 과도하게 몰입하는 나를 발견했다. 길어야 4분을 넘지 않는 참가자들의 노래에 웃다 울다 보면 프로그램이 끝나 있었다. 이 프로그램에 몰입한 건 나뿐만은 아닌 듯했다. 이 프로그램 이야기로 유튜브와 SNS가 들썩거린 걸 보면.

10년이 넘게 수많은 오디션 프로그램을 보아왔다. 아이돌이나 래퍼를 뽑는 오디션 프로그램, 배우나 모델을 뽑는 오디션 프로그램 등등. 반복되는 형식인데도 불구하고 오디션 프로그램에 질리지 않고 계속 매혹되는 이유가 무엇일까, 하는 의문이 들었다. 노

래가 가진 힘이 주요한 비결일 것이다. 다른 이유도 있었다. 오디션 참가자에게 내 모습을 대입해보며 대리 만족이나 감정이입을 하는 경우가 많았다. 예전에는 실력을 인정받고 만인의 감탄을 불러일으키는 참가자들을 마냥 부러워했다. 젊은 나이에 재능을 인정받고 살아가는 기분은 어떤 걸까? 저 재능은 노력의 산물일까, 타고난 것일까? 궁금증과 동경의 눈빛으로 프로그램을 바라보았다. 이제는 달라졌다. 실력과 노력이 충분하지만 오랫동안 주목받지 못하며 활동해온 참가자에게 몰입한다. 그들이 인정받으면 내가 인정받은 것처럼 기뻤고, 그들이 실수를 하거나 지적을 받으면 내 일인 양 슬펐다. 오디션의 한 장면에 감동과 씁쓸함이 교차했다. 몇 년 전, 내가 하고 있던 일이 모두 실패했을 때, 가수를 뽑는 오디션 프로그램을 보고 눈물을 삼킨 적도 있다. 노력한 만큼 인정받지 못하는 참가자가 나처럼 보였기 때문이다. 가끔은 의아한 생각도 들었다. 저렇게 능력이 출중하고 열심히 노력을 했는데도 아직까지 인정받지 못한 이유가 뭘까? 참가자에게 무언가 부족한 점이 있는 걸까? 단순히 그의 시기가 오지 않은 걸까?

인터넷 댓글을 보니 나와 비슷한 의문을 가진 사람이 많은 모양이었다. 네티즌들은 저토록 재능 있고 노력까지 기울이는 인물이 여태껏 뜨지 못한 이유를 다양한 방식으로 분석했다. 세상이 불공평하다며 원성을 높이는 목소리도 있었다. 능력과 노력으로 치면 참가자가 아니라 심사위원이 되어야 하는 것 아닌가 말하는 불만에 찬 목소리도 들렸다. 되돌아보니 세상에는 불공평한 일이 너

무 많았다. 세상의 성공과 실패의 논리를 어떻게 해석해야 할까? 문득 궁금해졌다.

운의 영역을 인정할 때, 〈운명의 수레바퀴〉

인간사를 지배하는 운명의 힘을 화폭에 담아낸 예술가가 있다. 에드워드 번 존스(Edward Burne-Jones, 1833-1898)는 성서나 신화, 고전주의 작품 등에서 영감을 받아 그림을 그린 19세기 영국의 화가다. 그는 라파엘전파(Pre-Raphaelite Brotherhood)라는 집단에 속해 있었다. 이들은 르네상스 시기의 천재 화가 라파엘로 이전, 즉 르네상스 이전의 화풍으로 돌아가려는 움직임을 보여주었다. 라파엘전파는 주로 고전 문학이나 신화, 성서의 이야기 등 스토리를 중요시하며, 낭만적이고 화려하며 사실적인 그림을 화폭에 담아냈다. 존 에버렛 밀레이(John Everett Millais), 단테이 게이브리얼 로세티(Dante Gabriel Rossetti), 존 윌리엄 워터하우스(John William Waterhouse) 등이 라파엘전파에 속하는 화가들이다.

에드워드 번 존스 또한 화려한 색채와 사실적인 그림으로 신비하고 낭만적인 분위기의 그림을 그리는 데 주력했다. 그가 그린 〈운명의 수레바퀴〉역시 이런 경향을 보여준다. 작품은 운명의 여신 포르투나(Fortuna, 포르투나는 영어로 운을 뜻하는 포춘fortune의 어원이 된 말이기도 하다)의 이야기를 소재로 한다. 로마 신화에 등장하는 포르투나는 커다란 수레바퀴를 가지고 있었다. 그가 돌리는 수레바퀴의 움

에드워드 번 존스, 〈운명의 수레바퀴〉, 1883

직임에 따라 수많은 인간의 운명이 달라진다. 수레바퀴의 위쪽에 있는 인간은 최고의 행운을 누리는 중이고, 바닥 쪽에 가까이 있는 사람일수록 불운의 상태에 놓여 있다.

〈운명의 수레바퀴〉 속 인간들의 모습을 자세히 살펴보자. 수레바퀴의 가장 위쪽에 매달려 있는 사내는 행운의 절정을 향해 가는 중이다. 그 아래, 머리가 밟힌 남자는 왕관을 쓰고 지휘봉을 들고 있다. 사내가 영광스러운 과거를 이미 누렸을 것이라 짐작할 수 있다. 그러나 운명의 수레바퀴가 돌아가기 시작하자 그 역시 여지없이 아래로 내려왔고 누군가에게 머리를 밟히는 신세가 되었다. 가장 아래쪽에는 월계관을 쓴 남자의 머리가 보인다. 월계관을 쓴 자는 지성을 가진 이(시인)를 상징한다고 한다. 그는 눈을 부릅뜬 채 운명의 수레바퀴가 어디로 향하는지 살펴보는 중이다. 번 존스는 이 작품과 관련해 지인에게 다음과 같은 편지를 남겼다고 한다.

"내 운명의 수레바퀴는 진실한 이미지라네. 우리의 차례가 오면 우리는 그렇게 바퀴에 들러붙고 말지."

포르투나의 도구가 수레바퀴라는 사실이 흥미롭다. 바퀴에 붙어 있는 인간의 운명은 언제든 바뀔 수 있다. 바퀴의 핵심은 '돌아간다'는 것이니까. 행운에 즐거워하던 이도 어느새인가 나락에 떨어질 수 있고, 불운에 허덕이던 이도 수레바퀴가 돌면 언제든 행운을 누릴 수 있다. 인간의 운명은 언제든 좋은 것과 좋지 않은 것이

뒤바뀔 수 있으며, 영원한 불행도 영원한 행복도 존재하지 않는다. 인간사가 새옹지마(塞翁之馬)라는 말과 상통하는 작품이다. 한편으로 거대한 운명의 수레바퀴 속에서 인간은 얼마나 작은 존재인지 느낄 수 있는 그림이기도 하다.

인생은 오디션보다 복잡하다

〈운명의 수레바퀴〉를 떠올리면 두려움이 엄습하기도 한다. 운명이 인생을 좌우한다는 사실은 두려운 일이다. 원인과 결과가 분명하지 않을 뿐더러 설명도 어렵다. 나에게 어떤 운명이 돌아올지 알 수 없다. '노력'이나 '능력'에 따라 보상이 주어진다는 규칙은 명확하고 예측이 가능하다. 이런 규칙은 우리에게 안도감을 준다. 가령 '노력하면 결과가 따라 온다', '능력을 키우면 좋은 성과를 반드시 낼 수 있다'는 믿음이 있다면 노력을 할 때에도 쉽게 지치지 않고 불안감이 덜하다.

그러나 이런 믿음이 너무 굳건해 부작용을 불러일으키는 경우도 있다. 어느새부터인가 합리주의가 중요시되며 능력주의, 업적주의에 대한 환상도 커졌다. 누구나 최선을 다해 노력하여 자신의 능력을 세상에 펼쳐 보이면 정당한 보상을 받는다는 믿음이 널리 퍼졌다. 이에 따라 우리는 성공한 인물을 판단할 때 그의 빛나는 노력과 의지, 재능에 찬사를 보낸다. 반대로 실패한 누군가를 판단할 때에는 그의 미흡한 점을 찾아내려 노력한다. 운이 나빠 실패한

사람에게도 "그건 네 탓이야"라는 이야기를 내뱉기도 한다. 그러나 논리에 들어맞지 않는 경우가 존재한다. 능력은 있는데 성공하지 못하거나, 열심히 했는데 뜻한 바를 이루지 못한 경우를 볼 때면 혼란이 온다. 공평함에 대한 믿음이 산산이 깨지는 순간에 인간은 불안해진다.

나 역시 그랬다. 모든 것을 명확한 인과관계로 설명하려 하다 보니 실패에 엄격해지는 경우가 많았다. 원인을 나 자신에게서 찾으면 이를 수정 보완하여 다음번에 성공 가능성을 높일 수 있으니 나쁜 습관은 아니다. 다만 모든 실패의 원인을 나의 부족, 결핍 때문으로 내몰며 마음이 힘들어지는 일이 생기기 쉽다. 실력의 부족함을 탓하고, 노력하지 않은 나를 혼내다가 자존감이 낮아지기도 했다. 끊임없이 부족함을 일깨우는 자기 검열의 목소리 때문에 참기 힘든 날도 생겼다.

이제는 운이 좌우하는 영역을 어느 정도 인정하게 되었다. TV에서 우연히 코로나19 사태로 해고된 승무원을 보았다. 500대 1의 경쟁률을 뚫고 승무원이 되었는데 일을 시작한 지 얼마 되지 않아 코로나19로 일자리를 잃은 청년이었다. 허탈한 표정의 그에게 당신 탓이 아니니 너무 힘들어하지 말라는 이야기를 건네주고 싶었다. 갑작스런 불운이 우리를 가끔 이상한 곳으로 데려다 놓는 경우도 있다고, 다음 운을 조용히 기다리다 보면 행운이 당신을 찾아올 때가 올 것이라 말해주고 싶었다.

운명 결정론자가 되라는 말은 아니다. 세상일 대다수를 운의

탓으로 돌리면 모든 일에 체념하기 쉽다. 다만 운의 영역을 어느 정도 인정할 필요는 있다. 일이 잘 풀릴 때 그것을 100퍼센트 내 노력이나 의지 덕분이라고 생각하다 보면 오만해진다. 내 성공의 법칙을 남에게 그대로 대입해보며, 남들의 실패를 의지 부족과 실력 부족 탓으로 돌리며 채근하는 경우도 생긴다. 내 운이 좋았음을 인정하면 다른 사람의 실패를 너그럽게 보는 여유도 생긴다.

운의 영역을 인정하면 보이는 희망도 있다. 운명의 수레바퀴가 나에게 불운을 안겨줄 수도 있지만 때로는 행운 쪽으로 돌아올 수도 있다는 것이다. 다음에 펼쳐질 카드가 무엇인지 알 수 없지만, 그것이 좋은 패일 가능성도 충분하다.

오디션 프로그램에는 명확한 규칙이 있다. 실력이 있거나 매력이 넘치는 사람이 다음 라운드에 진출할 수 있다. 불행인지 다행인지 우리의 인생은 그보다 훨씬 불규칙적이고 예측하기 어렵다. 더구나 오디션 프로그램은 우승자가 정해지며 빛나는 결론으로 끝나지만 우리 인생은 우승과 탈락이 명확히 정해지지 않은 채 흘러간다. 내가 노력하던 일이 실패로 끝난 것 같은 느낌이 들더라도 그것이 영원한 실패일 리 없다. 항상 운 나쁜 인간이라며 스스로를 단정 지을 필요도 없다. 운명의 수레바퀴는 돌아가게 마련이니까. 내 몫의 행운이 돌아오는 날도 있다. 그때까지 희망을 잃지 않고 기회를 잡을 준비를 하느냐가 중요하다. 모든 걸 한순간에 단정 짓기에 우리 인생은 길다. 인생에는 항상 역전이 존재한다.

내 안의 어린아이를
허(許)하라

내가 학교에 다닐 때에는 토요일마다 오전 수업(어떤 이들에게는 낯선 이야기일 수 있지만, 나는 주 6일 수업을 했던 세대다)이 있었다. 다른 날보다 일찍 끝나는 토요일엔 수업을 들으며 딴생각을 많이 했다. 집에 가는 길에 떡볶이를 사먹을지 햄버거를 사먹을지 생각하며 설레었다. 또, 집에 갈 때 만화방에 들러 무슨 만화를 볼까 고민하며 들떴고, 방송국에서 주말의 명화로 무엇을 방영할지 상상하며 설레었다.

인생의 각 지점마다 가슴 뛰는 일이 존재했다. 대학에 가고 나서는 친구들과 밤에 기숙사에서 탕수육이나 치킨을 시켜 먹으며 수다 떨 생각에 기분이 좋아졌고, 직장에 다니면서는 주말에 무얼 하고 놀까 상상하며 설레었다.

시간이 흘러 30대 후반이 되자 설레는 일은 현저히 줄어들었

다. 삶이 심각하게 재미없어졌다. 밥하고 빨래하고 육아하다 하루가 갔다. 영화를 보거나 책을 읽었지만 예전만큼 설레지 않았다. 나이를 먹어간다는 증거일까? 궁금증이 생겼다. 삶의 낙이 될 만한 취미를 찾아볼까도 생각해보았다. 어릴 때 즐겨 그리던 만화를 다시 그려보고 싶다는 생각도 했지만 학창 시절만큼 잘 그리지 못한다는 사실이 부끄러웠다. 잘하지 못하는 건 길게 가져갈 취미가 아니라고 생각했다. 자기계발에 힘써볼까 고민도 했다. 가장 시급한 영어 공부를 하거나 투자 공부를 하는 것이 좋겠다고 생각했지만 어쩐지 마음이 동하지 않았다. 코로나19 사태 이후로는 아이와 24시간 함께하게 되면서 삶의 낙을 찾을 만한 시간도 부족했다. 어릴 때에는 설렐 만한 일이 사방에 널려 있었는데 이제는 취미 생활을 하는 데에도 갖가지 조건이 붙었다. 조건이 붙으니 시도해보기도 전에 흥미가 사라졌다.

문득 깨달았다. 내가 왜 오랫동안 재미없고 무기력한 상태인지. 책임과 의무를 위한 행위만을 반복하는 것이 원인이었다. 육아나 살림, 글쓰기로 하루하루를 채우고 있었다(글쓰기는 좋아하는 일임에 분명하나 지금은 일의 영역으로 반쯤 들어왔다. 설렘보다 책임감으로 쓰는 날이 많다). 어떻게 해야 다시 설레는 삶을 찾을 수 있을까. 재미있는 나날은 영원히 내게 찾아오지 않는 것일까. 갑자기 삶에 생기가 떨어진 느낌이 들었다.

무엇이든 놀이가 될 수 있다, 〈아이들의 놀이〉

무기력감에 휩싸인 내 마음을 잡아끈 작품이 있다. 몰입이 주는 기쁨을 표현한 〈아이들의 놀이〉라는 그림이다. 이 작품을 그린 피터르 브뤼헐(Pieter Bruegel de Oude, 1525-1569)은 16세기 플랑드르 미술을 대표하는 화가다. 플랑드르는 오늘날의 네덜란드와 벨기에에 걸쳐 있는 지역으로, 14세기와 15세기부터 상공업의 발전으로 경제적 번영을 이룬 곳이었다. 소설을 원작으로 한 만화「플란다스 개」의 배경이 된 곳도 플랑드르 지방이다. 15세기에 화려한 전성기를 맞이한 플랑드르 지역은 〈아르놀피니 부부의 결혼식〉을 그린 얀 반 에이크(Jan van Eyck, 1395-1441) 같은 대가들의 활동으로 예술적 전통이 세워져 있었다. 그러나 브뤼헐이 활동하던 당시 개신교 지역이었던 플랑드르 지역은 가톨릭 국가인 스페인 펠리페 2세의 지배를 받으며 어려운 상황에 처했다. 스페인은 네덜란드의 신교를 탄압하고, 이곳에 높은 세금을 부과했다. 브뤼헐은 고국의 힘겨운 현실을 암시적으로 그림에 담아냈다. 때로는 한걸음 물러나 대자연의 풍경이나 농민들의 생활을 사실적으로 묘사하는 데 힘쓰기도 했다. 특히 농민들의 생활 모습을 주제로 한 풍속화를 많이 그렸기에 '농부의 화가'라는 별명으로 불리기도 한다.

그의 풍속화 중에서도 내 눈길을 끈 〈아이들의 놀이〉는 118×161센티미터의 크기에 약 250명의 인물이 담긴 그림이다. 한 마을에 수많은 아이들이 모여 '놀고' 있다. 굴렁쇠, 공기놀이, 팽이치기, 말뚝 박기, 기차놀이 같은 각종 놀이가 총망라되어 담겨 있다.

피터르 브뤼헐, 〈아이들의 놀이〉, 1559–1560

〈아이들의 놀이〉 속 각종 놀이를 즐기는 아이들

손바닥에 빗자루를 놓고 균형 잡기를 하는 아이도 보인다. 술독을 타며 노는 아이들도 있다. 무엇이든 놀이의 도구로 삼아 즐기고 있다는 점이 흥미롭다. 특히 소똥을 쑤시고 있는 아이들의 모습이 인상적이다.

브뤼헐은 인간 본연의 모습을 꾸밈없이 작품 속에 그려내는 데 큰 관심을 가지고 있었다. 때문에 배설하는 사람의 모습이 자주 등장한다. 소똥을 가지고 노는 아이들의 모습 역시 천진난만하기 그지없다. 이 밖에도 울타리를 타고 노는 아이들, 철봉 놀이를 하는 아이들. 아이들은 모든 것을 둔갑시켜 즐거움을 찾고 있다. 거대한 놀이 백과사전처럼 보이는 그림이다.

브뤼헐의 작품 속 아이들의 놀이를 자세히 들여다보자. 아이들이 하는 행위에는 공통점이 있다. 거대한 목적을 염두에 둔 채 하는 행동이 아니다. 아이들은 순수하게 놀이 자체에 몰입한다. 소똥이나 빗자루 등 별것 아닌 것도 장난감이 된다. 유치해 보이지만 재미있는 일에 몰입하는 순간의 기쁨을 작품은 나타내고 있다.

목적이나 숫자 빼고 하고 싶은 일 찾기

어릴 때는 '어른'이 된다는 것이 일종의 슈퍼맨이 되는 것이라 생각했다. 어른은 모든 것을 깨닫고 있는 현명한 존재, 유치한 구석이 없는 이들이라고 생각했다. 나는 특히 유치한 행동이나 표현을 싫어하는 아이여서 어릴 때부터 유치원이나 학교에서 배우는 율동

이나 노래에도 질색했다. 나이를 한 살 한 살 먹어갈수록 내 안에 유치한 면을 한쪽 구석으로 몰아내며 살았다. 아무 목적 없이 하는 행동도 멀리했다. 웃기는 일에 일부러 덜 크게 웃었고, 누군가에게 어리광을 부리는 일도 줄였다. 그것이 어른이라 믿었다.

어른이라 제대로 불릴 만한 나이가 되자 어떤 행위를 하기 전에 그것이 나에게 어떤 보상을 줄지 먼저 생각하기 시작했다. 성과가 나타날 만한 일에만 손대고 싶었기 때문이다. 점차 인생에서 숫자가 중요해졌다. 사람들과 대화를 나누다 보면 누가 투자를 해서 얼마를 벌었는지 궁금했고, 어느 동네 아파트가 더 비싼지 따져보기 시작했다. 유치한 말장난보다 서로의 가진 것을 염탐하며 계산하는 시간이 늘어났다. 성숙의 탈을 뒤집어쓰자 웃음은 사라졌다. 어느 순간 내 곁에 재미있는 일이 줄어들었다는 사실을 깨달았다.

연휴가 길었던 어느 날, 몇 가족이 모여 사막에 놀러간 일이 있다. 사막이라 하면 영화 속에서 본 고운 모래 입자가 켜켜이 쌓여 있는 곳을 상상한다. 그러나 중동의 작은 나라에 위치한 사막은 아름다운 풍경과 거리가 멀었다. 울퉁불퉁한 바위나 돌이 많았고 사막은 우리가 상상한 모습이 아니었다. 쓰레기까지 곳곳에 널려 있는 풍경에 어른들은 얼굴을 찌푸렸다. 하지만 아이들은 달랐다. 부지런히 모래놀이 도구를 꺼내 놀기 시작했다. 모래를 뒤집고 흘어내리고 파내면서 깔깔거리며 웃었다. 모래와 장난감 삽만으로도 아이들은 충분히 즐거웠다.

그 광경을 보며 깨달았다. 아이들은 자신의 순수한 재미를 위

해 움직인다. 타인의 즐거움을 위해 희생하거나 먼 미래를 바라보며 현재를 살지 않는다. 가끔 충동적이고 자기중심적으로 보이기도 하나 순간에 몰입할 줄 안다.

'어른의 재미'는 다르다. 성과를 드러내는 일이나 남의 눈에 그럴듯해 보이는 일에 많은 시간을 투자한다. 어른은 주식 투자나 부동산 투자, SNS 팔로워 늘리기 같은 행위에서 재미를 느낀다. 물론 노력을 통해 성과를 내는 일은 흥미롭다. 그러나 일상이 목적을 이루기 위한 일들로 가득 차 있을 경우, 삶의 재미가 떨어진다. 게다가 성과가 따라오지 않으면 더 이상 흥미롭지도 않다. 자기계발도 마찬가지다. 무언가를 위해 하는 행위도 중요하지만 '무언가를 이루지 않아도 재미있는 행위'가 필요한 순간이 온다.

인생이 심각하게 재미없고 웃음마저 줄었다면, 삶의 낙이 없다 느낀다면 되돌아볼 필요가 있다. 행위 그 자체로 즐거운 일이 얼마나 있는지 말이다. 순수한 즐거움이 되는 행동이 하나쯤 필요하다. 나는 만화책을 키득거리며 읽는 것이 어린 시절을 이어가는 즐거움이었다. 한국에 휴가를 가면 반드시 만화 카페에 간다. 그곳에서 재미있는 만화를 보는 것이 삶의 낙이다. 나이 서른이 넘도록 만화책을 볼 줄 몰랐다며 놀란 눈으로 나를 쳐다보는 엄마를 뒤로 하고 만화 카페에 들렀다. 직장에 다닐 때 배웠던 스윙 댄스 역시 마찬가지였다. 내가 팔짝팔짝 뛰며 춤추는 것을 그렇게 좋아하는지 몰랐다. 누구에게 잘 보이기 위해 하는 행위가 아니니 자유롭고 즐거웠다. 어린아이처럼 장난감이나 피규어(figure)를 수집하는 것을

즐기는 이들을 일컫는 '키덜트'라는 말이 있다. 우리의 어딘가에는 어린 아이 때 충분히 누리지 못한 놀이를 더 즐기려는 욕구가 남아 있다. 당신 마음속의 어린아이는 성숙이라는 이름 뒤로 소멸해버린 것이 아니다. 유치하고 쓸데없는 행동이라도 감행해본다면 삶의 재미가 찾아올 수 있다.

하고 싶지만 유치하다는 이유로, 성과가 나타나지 않을 일에 시간 낭비하기 싫다는 이유로 한사코 피하고 있는 일이 있는가. 늘 효율적인 일만 할 수 없다. 남에게 피해를 입히는 것이 아니라면 감행해보기를 바란다. 특정 나이에 맞는 놀이를 정할 필요는 없다. 당신 안의 어린 아이를 이따금 허(許)하자. 유치해지는 만큼 건강해 질 것이다.

호아킨 소로야, 〈비아리츠 해변의 마리아〉, 1906

5장/

내가 누구인지
혼란스러운 밤,
그림을 읽다

어울리지 않는 사회적 가면이
부담스러울 때

현재는 세월의 흔적을 정면으로 맞았지만 스무 살 무렵의 나는 밝고 명랑해 보이는 얼굴을 가지고 있었다. 예쁜 얼굴은 아니었지만 순하고 착해 보이는 인상의 소유자였다. 길거리를 다니면 "도를 아십니까?" 하는 무리가 표적으로 삼을 만한 상이라고나 할까. 인상 탓인지 대학에 입학했을 때 '밝고 명랑한 여학생 역할'이 주어졌다. 선배들의 말을 잘 따르고 적당히 털털하며 사람들과 두루두루 어울리는 역할이었다.

그러나 지금처럼 예전의 나는 비딱한 사고방식과 우울한 성격의 소유자였다. 과방에서 선배들의 말에 까르르 웃다가도 가끔 이건 가식이 아닌가 생각했다. 간혹 내 밝은 이미지를 보고 관심을 보이는 남자가 있으면 내심 두려웠다. '내 우울한 성격을 제대로

알게 된다면 아마 도망갈 거야.' 속으로 생각했다. 회피형 성격인 나는 결국 그중 누구와도 사귀지 못했다. 내 얼굴이 그다지 마음에 들지 않았다. 차라리 좀 더 화려하거나 인상이 세 보이는 얼굴이었다면 좋았을 텐데 생각하기도 했다.

대학 졸업 후 교사가 되자 세상은 내게 다른 얼굴을 요구했다. 사랑으로 충만하고, 이해심이 풍부하며 적당히 어른스럽고 도덕적 기준이 높은 사람의 얼굴. 세상이 원하는 교사의 얼굴은 그런 것이었다. 개인주의자였던 나는 그 이전까지 누구에게도 인생에 대한 조언을 날려본 적 없었고, 타인의 삶에 개입하는 걸 극도로 싫어했다. 그러나 이제는 좋든 싫든 남의 삶에 개입해야 했다. 학생들이 잘하면 칭찬을 하고, 잘못하면 충고를 해야 했으며, 조언을 적절히 제공해주어야 했다. 그중 어느 것도 내 특기가 아니었다. 모든 직장인이 그렇듯 유능한 직장인 코스프레도 어느 정도 필요했지만, 초임 교사에게는 쉽지 않은 일이었다.

초임 시절에는 출근길마다 '교사 모드'로 얼굴을 바꾸는 게 버거웠다. 내가 아닌 어른스럽고 도덕적인 다른 누군가가 되어야만 할 것 같았다. 교사 역할이 천성적으로 잘 맞아 보이는 사람들을 보면 열등감과 자책감이 더해졌다. 수업 시간은 그럭저럭 괜찮았는데, 점심시간이나 체육대회처럼 아이들과 소통이 필요한 시간에는 어색한 말을 날리기 일쑤였다. 원래의 '나'와 '교사'라는 얼굴 사이의 간극이 크게 느껴졌다. 다행히 시간이 지나고 10년 정도 경력을 쌓으니 그나마 덜 어색한 정도에까지는 이르렀다.

휴직을 하고 해외에 나와 살게 되자, 이번에는 남편을 따라 외국에 온 '아내'와 아이의 '엄마'의 역할이 내게 주어졌다. 이를테면 남편의 손님이 들이닥쳤을 때 새로운 요리를 척척 내온다거나, 육아를 충실히 수행하는 엄마의 얼굴이 필요했다. 예상대로 나는 그 모든 일에 서툴렀다. 차라리 '유능한 직장인 코스프레'가 낫지 않을까 싶을 정도로 당황스럽고 난감한 순간의 연속이었다.

지난 시절을 되돌아보면 나는 대체로 내 사회적 얼굴에 불만이 많은 사람이었다. 그 얼굴들이 내 자아 정체성에 심하게 어긋난다고 생각했다. 그렇다고 해서 나의 진짜 얼굴이나 자아 정체성이 무엇인지 잘 알았던 것도 아니다. 그저 현실 속 내 역할이 내게 어울리지 않는다고, 그 속의 인간관계에서 나타나는 내 얼굴이 때로는 가식이라 생각했다.

개인에게 존재하는 다양한 페르소나, 〈거울 앞의 자화상〉

화가들이 남긴 수많은 자화상이 존재하지만 오스트리아 화가 요하네스 굼프(Johannes Gumpp, 1626-1728)의 〈거울 앞의 자화상〉은 차별화된 개성을 지닌 작품이다. 그림 속 화가는 자화상을 그리고 있는 중이다. 프랑스의 철학자 장 뤽 낭시(Jean-Luc Nancy)는 검프의 자화상을 흥미롭게 분석하였다. 이 작품을 보면, 화가가 자화상을 그리는 순서를 머릿속으로 상상해볼 수 있어 재미있다. 첫 번째로 화가는 자기 얼굴을 거울에 비추어볼 것이다(거울 속 화가의 시선을 살펴보

요하네스 굼프, 〈거울 앞의 자화상〉, 1646

면 현재가 이 '관찰 단계'임을 알 수 있다). 거울 속 자기 얼굴을 유심히 살펴본 다음, 이번에는 시선을 캔버스로 돌린다. 잠시 전 거울 속으로 비추어본 자기 얼굴을 기억하며, 캔버스에 자화상을 그리는 과정이 이어진다. 그러니까 지금 그는 자기 얼굴을 그대로 보고 자화상을 그리는 게 아니다. 거울 속에 담긴 자기 얼굴을 머릿속에 아로 새긴 다음, 이를 화폭에 담아내는 것이다. 즉, 그림 속에는 서로 다른 얼굴이 세 개 존재한다. 그의 진짜 얼굴, 거울 속에 비친 얼굴, 화폭에 담긴 얼굴. 한 작품 안에 담긴 화가의 세 가지 얼굴은 우리가 살아가면서 거치는 다양한 얼굴, 페르소나(persona)를 떠오르게 한다.

페르소나라는 용어는 고대 그리스의 가면극에서 유래된 말로, 다른 사람에게 보여지는 개인의 외적인 특성을 나타낸다. 개인의 사회적 역할이나, 배우에 의해 연기되는 등장인물을 뜻하기도 한다. 고대 그리스에서는 연극에서 인물의 감정을 표현하는 가면을 썼다 벗었다 하며 배우들이 극을 연기했다. 이후 페르소나는 사회적 역할을 수행하기 위해 개인이 쓰는 가면을 의미하게 되었다. 개인을 뜻하는 영어 단어 'person' 역시 페르소나에서 비롯된 말이다.

페르소나라는 말을 분석심리학에서 쓰기 시작한 사람은 정신의학자이자 분석심리학의 창시자 카를 구스타프 융(Carl Gustav Jung)이었다. 융은 페르소나가 어릴 때부터의 가정교육이나 사회교육으로 형성되고 강화된다고 말하였다. 페르소나는 주위 사람들의 요구에 맞춰가며 형성되기에 개인이 사회생활을 원만히 유지하도록

도와준다. 가령 내가 교사의 모습을 보여야 할 때 냉소적인 모습을 가감 없이 드러내었다면 학생들에게 수많은 상처를 입혔을 것이다. 엄마나 아내의 모습이 필요할 때 교사의 자아를 꺼내들었다면, 남편과 아이가 도망갔을지도 모를 일이다. 상황과 필요에 따라 적절한 페르소나를 썼다가 벗는 건 중요한 삶의 기술 중 하나이다.

굼프의 작품을 다시 살펴보자. 거울 속 그의 얼굴과 캔버스에 담긴 얼굴 중 어떤 것이 화가의 실제 얼굴과 더 닮았을까? 아니, 닮을 수는 있으나 그 얼굴들은 결코 그의 진짜 얼굴이 아닐 것이다. 나의 실체를 완벽하게 담아내는 얼굴은 존재할 수 없다. 어쩌면 작품은 그런 이야기를 하고 있을지도 모른다.

완벽한 가면은 존재하지 않는다

20세기의 사회학자 어빙 고프먼(Erving Goffman)은 그의 저서 『자아 연출의 사회학』에서 인간의 사회적 역할을 연극에 비유하며 페르소나를 언급했다. 연극 무대에 배우가 서서 연기하듯 우리는 사회적 상황 아래에서 일정한 역할을 연기한다. 사람들과 접촉하며 자신의 설정, 외모, 태도를 바꾸면서 다른 사람들이 원하는 방향으로 인상을 달리하고 통제한다. 그의 이론에 따르면 '직장에서의 나'와 '가정에서의 나'는 똑같은 사람이 될 수 없다. 무대가 각기 다르기 때문이다. 고프먼은 모든 상황에서 한 가지 모습으로 나타나는 정체성이나 인성이 존재하지 않음을 언급한 것이다. 인간에게 자아

가 있다면 그건 다양한 상황에서 역할 연기를 하는 다양한 모습이 조합된 성격이라는 게 그의 이론이다.

나는 명랑한 대학생, 교사, 아내, 엄마로서의 내 얼굴이 본연의 나의 자아와 어긋난다고 생각했다. 물론 나의 본성에 더 잘 어울리는 가면이 존재할 수는 있다. 그러나 본성에 꼭 들어맞는 얼굴이라는 건 애초에 존재하지 않는다는 사실을 어느 순간 깨닫게 되었다. 나의 단일한 자아를 항상 찾아 헤맸지만 그런 것을 찾기는 어려웠다. 명랑한 여학생도 나였고, 교사도 나였으며 아내나 엄마로서의 역할을 수행했던 것도 나였다. 그동안 나는 필요할 때마다 사회적 가면을 쓰고 벗으면서 나름대로 제 역할을 하고 인간관계를 맺어 왔다. 그런 행동들이 가식이거나 내 자아를 배신하는 건 아니었다. 사회적 인간으로서 세상을 살아가는 일련의 행위였을 뿐이다.

중요한 건 이상적인 페르소나를 만들어 머릿속에 담아둘 필요가 없다는 사실이다. 아무도 요구하지 않았으나 나는 완벽한 교사상, 완벽한 엄마상, 완벽한 아내상을 마음에 담아두고 있었다. 그 모습에 들어맞지 않는 스스로를 탓하고는 했다. 교사로서의 나는 학생들과의 소통이 부족하고, 엄마로서의 나는 지나치게 무뚝뚝하다고 생각하며 괴로워하기 일쑤였다. 그러나 되돌아보면 아이들과 소통은 서툴렀지만 수업 준비는 열심히 했고, 무뚝뚝한 엄마지만 아이의 기본 욕구를 충족시키기 위해 최선을 다했다. 그거면 충분하다. '완벽하고 훌륭한 나'는 어차피 될 수도 없다.

내게 어울리지 않는 가면을 한번 써보는 일이 그리 손해는 아

니다. 어울리지 않는 가면을 쓰면서 내게 어울리고 내 본성에 가까운 가면은 무엇일지 고민해보게 되었으니까. 중동에 와서 어쩌면 내게 가장 어울리지 않는 가면을 썼지만 아이러니하게도 이를 통해 내게 어울리는 것과 그렇지 않은 것들을 구분할 수 있게 되었다. 내가 좋아하는 것과 싫어하는 것, 가장 중요하게 생각하는 가치가 무엇인지도 자연스럽게 깨닫게 되었다. 나는 생각보다 '자유'로운 걸 좋아했고, 지금 살고 있는 나라에서 먹을 수 없는 소주와 돼지고기를 좋아했으며, 긴 치마보다는 짧은 치마가 더 잘 어울렸다(나는 단신이라 짧은 치마가 더 어울리는데 이 나라에서는 짧은 치마나 반바지는 금기 사항이라 자유롭게 입지 못한다). 어울리지 않는 가면을 쓰며 나의 본성이나 취향에 대해 많이 알게 된 셈이다.

가끔은 어울리지 않는 사회적 가면이 나를 짓눌러 숨 쉴 틈이 필요할 때도 있다. 이때는 색다른 페르소나를 찾아보는 것도 한 방법이다. 2020년에 이미 '멀티 페르소나'가 중요한 트렌드 용어로 등극했다. 최근에는 온라인이나 동호회에서 '본캐'와 구분되는 '부캐' 활동을 통해 또 다른 자아를 찾는 사람들이 많다. 직장에 다닐 때 나 역시 동호회 활동을 하면서 내 본캐의 무게를 잠시 잊고 부캐로 살아갈 수 있었다. 어찌 보면 '온라인에 글을 쓰고 활동하는 나' 역시 숨 쉴 틈과 쾌감을 주는 멀티 페르소나 중 하나일 것이다.

온라인 공간에서의 내 얼굴은 실제 내 모습과 다르다. 온라인에서 나는 무엇인가 끊임없이 아는 척하지만 실제 나는 그런 모습과는 딴판이다(SNS 중독에 빠지면 '원래의 자신'과 'SNS 속 나'를 하나로 착각하는 멀

티 페르소나의 부작용이 생길 수도 있다). 그래도 사회적 가면과는 구분되는, 다른 나를 경험하면서 우리는 현실의 무게를 잠시 내려놓고 색다른 재미를 느낄 수 있다. 온라인에서의 인간관계 역시 현실 속 인간관계와는 다른 새로운 바람을 우리에게 불어넣어 주기도 한다.

　어울리지 않는 페르소나가 우리를 짓누르고, 부담스러운 사회적 역할이 주어지는 경우가 있다. 페르소나 때문에 '훌륭해야 한다'는 강박관념이 생기는 경우도 있다. 우리는 군이 완벽한 가면을 뒤집어쓸 필요가 없다. 가면의 무게가 무겁다면 가면을 벗고 쓸 수 있다는 사실을 기억하자. 자신을 가면에 꼭 맞출 필요도 없다. 자기 얼굴에 맞게 가면을 조금 고쳐 쓰는 방법도 있다. 어울리지 않는 가면을 아예 내다버릴 자유도 있다. 세상과 타인의 부당한 요구가 빗발치더라도, 우리에겐 스스로에게 어울리는 편안하고 자연스러운 가면을 찾아나갈 수 있는 권리가 있다.

직장 사춘기가 왔습니다

직장 생활 5년차에 접어들던 해였다. 직장 사춘기가 찾아 왔다. 업무에 적응하기 위해 열심히 달리던 지난 4년의 시간이 갑자기 부질없게 느껴졌다. 직장에서 기울인 노력과 성과가 비례하지 않을 뿐더러 내 열의는 과도한 추가 업무만 불러온다는 사실을 알게 되었다. 힘든 업무를 피하기 위해 막무가내로 굴거나 직장 동료에게 민폐를 끼치는 이들은 놀라울 정도로 편안하게 직장 생활을 하고 있다는 사실도 깨달았다. 책임감이나 업무 능력, 열의를 키운들 무슨 소용이 있을지 의문이 들었다.

아침 시간이 특히 지옥이었다. 출근 전 샤워를 하고 밥을 먹는 그 시간, 가슴이 턱 막혀오는 느낌이 들었다. 이렇게 늙을 때까지 별다른 성과도 없는 일을 하며 지루하게 살다가 직장 생활을 끝마

치게 될까봐 두려웠다. 차라리 출근길에 교통사고가 나서 며칠 쉬었으면 좋겠다는 엉뚱한 상상도 했다.

인터넷 검색창에 '퇴사', '현명하게 직장 관두는 방법', '직업 바꾸는 방법' 등을 쳐보기도 했다. 그러나 나는 내 직업이 가진 안정성을 버릴 만큼 용기가 없었다. 막말로 배운 것이 이 짓뿐인데 직장을 관두면 무슨 일을 해야 할지 막막했다. 주변에 조언을 구하기도 했다. 어떤 이들은 결혼을 하고 아이를 낳으면 정신이 없어 직장 사춘기를 무사히 넘어갈 수 있을 거라 조언했다. 인생의 변화가 있으면 권태기는 자연스럽게 지나간다는 이야기였다. 다른 이들은 관두려면 서른 살 되기 전에 그만두라고 말했다. 나이 먹을수록 그만두기는 힘들어진다는 논리였다. 어떤 조언도 명확한 답이 되지는 않았다. 문득 한 가지 생각이 머릿속을 스쳤다.

'무엇이든 딴짓을 해야겠구나. 직장 일도 아니고 결혼과도 상관없는 그냥 순수한 딴짓.'

일요화가로서의 자부심, 앙리 루소의 자화상

'딴짓'에 진심이었던 앙리 루소(Henri Rousseau, 1844-1910)라는 사내가 있었다. 프랑스의 가난한 배관공의 아들로 태어나 세관원으로 일하던 인물이었다. 그는 22년간 생계를 책임지기 위해 파리의 세관에서 일했다. 가난하고 피곤한 생활이 길게 이어졌다.

그러나 루소에게는 세관원이라는 공식적 역할 외에 그만의 특

앙리 루소, 〈나 자신: 초상–풍경〉, 1890

별한 삶이 있었다. 화가의 삶이 그것이었다. 전문적으로 미술학교에서 교육을 받거나, 높은 가격에 작품을 팔며 화려한 삶을 살았던 예술가는 아니었다. 루소는 '일요화가'라 불렀다. 독학으로 그림을 배우고 익혀, 세무서에서 일하지 않는 주말마다 틈틈이 그림을 그리는 화가였기에 붙은 별명이었다. 그가 그림을 어떻게 시작하게 되었는지 정확한 정보는 존재하지 않는다. 다만 세관원으로 일하는 동안 꾸준히 그림을 그렸고, 그것이 루소가 가진 자부심의 밑바탕이 되었다는 사실은 분명했다.

루소가 44세 때 그린 자화상을 보자. 여전히 세관원으로 일하던 시기였지만 그는 자신을 당당한 예술가로 표현했다. 화가의 손에는 팔레트가 들려 있고 팔레트 안에는 사별한 두 아내의 이름인 클레망스(Clèmemce)와 조세핀(Josephine)이 적혀 있다. 그림의 배경에는 만국박람회를 기념하여 여러 나라의 국기를 매달고 닻을 내린 유람선이 보인다. 만국박람회가 열리는 파리의 한복판 풍경은 꽤 휘황찬란한 배경이다. 그러나 이런 배경 속에서도 중심에 가장 크게 자리 잡은 건 화가인 앙리 루소 자신이었다. 화가인 자신에 대한 자부심이 느껴진다.

루소는 단 한 번도 해외여행을 가지 않은 화가였다. 그러나 그는 이국적인 환상의 세계, 특히 열대림을 소재로 한 다양한 작품을 남겼다. 꽃과 나뭇잎이 가득한 열대림, 숲에서 싸우는 고릴라와 인디언, 물소를 공격하는 호랑이 등을 그려냈다. 프랑스를 벗어난 적이 없었던 루소는 파리에 위치한 국립 식물원의 온실을 거닐면서

앙리 루소, 〈꿈〉, 1910

열대 식물을 어떻게 그려내야 할지 구상했다. 그의 작품들은 꿈속을 그린 듯 몽환적인 분위기를 지녔다. 그가 사망하기 직전 그린 〈꿈〉 역시 정글의 모습을 보여준다. 요염한 자세로 긴 의자에 앉아 있는 여인은 '야드비가(Yadwigha)'라고 한다. 폴란드인이었던 루소의 첫사랑이라는 이야기도 있고, 그의 첫 번째 아내 클레망스라는 설도 있다. 여인의 주변을 둘러싼 풍경은 실제 정글의 모습이 아닌, 루소가 만들어낸 광경이다. 그럼에도 작품 속 광경은 생동감이 넘친다. 루소의 작품이 지닌 가장 강력한 힘이다.

루소는 전문적인 교육을 받은 화가가 아니어서 그림 그리는 기술이 뛰어나지는 않았다. 그림 속 인체 비례는 정확하지 않았고, 원근법도 지켜지지 않았다. 이전에 존재하지 않던 낯선 화풍을 구사했기에 무시를 당하기도 했다. 전업 화가가 되기 위해 49세에 비로소 직장을 관두었으나 별다른 성과 없이 가난한 생활을 이어가기도 했다. 그러나 점차 그의 작품이 가진 독특한 매력을 알아보는 사람들이 생겨났다. 천재 화가 피카소에게 높은 평가를 받기도 했다. 결국 시간이 지날수록 루소는 환상의 세계와 원시성을 독특하게 표현한 화가로서 재평가를 받게 된다.

쓸데없어 보이는 딴짓이 쓸모 있어질 때

루소는 생전에 성공한 화가의 삶을 살았다고 보기는 어렵다. 오랫동안 '일요화가'로 살았기에 아마추어 화가로 취급당하며 설움을

겪기도 했다. 22년간 지속한 세관원으로서의 삶 역시 마냥 즐겁지만은 않았을 것이다. 그러나 그에게는 주말마다 빠져들 수 있는 그림이라는 세계가 있었다. 다른 사람들이 흉내 낼 수 없는 그만의 세계였다. 세관원이라는 직업과 전혀 관련 없는 취미였으나 그림이라는 딴짓은 그에게 특별한 삶을 선사했다.

직장 사춘기를 맞은 나의 경우를 말하자면, 루소처럼 대단한 예술가도 아니었고 뛰어난 재주도 없었다. 그러나 직장 사춘기가 온 그때부터 열심히 '딴짓'을 찾아다니기 시작했다. 직업과 상관없는 공부를 하거나, 동호회 활동을 하며 내가 좋아하고 즐길 만한 일을 찾아보았다. 가급적 나와 완전히 다른 직업을 가진 사람들을 만나 다양한 이야기를 들어보고 싶었다. 직장에서 비슷한 패턴을 반복하는 생활에서 새로운 세계로 눈을 넓히기 시작한 것이다.

하지만 시도했던 취미생활과 동호회 활동이 꾸준히 이어지지는 않았다. 공부를 해서 자기계발에 성공한 것도 아니었고, 동호회도 계속 나가기 어려워 그만두는 일도 잦았다. 그러나 확실히 업무가 아닌 다른 일에 몰두하자 직장 사춘기에서 슬금슬금 벗어나기 시작했다. 동호회에 나가 더 열심히 취미생활을 즐기기 위해 효율적으로 일을 빨리 끝낼 수 있었고, 취미를 유지할 돈을 벌려면 직장을 다녀야 한다고 스스로 합리화하기 시작했다. 직장에서 힘든 일을 만나도 마음이 약간 편안해졌다.

딴짓 중 가장 효과가 있었던 건 글쓰기였다. 인터넷을 뒤적이며 딴짓을 찾아다니다가, 같은 직업을 가진 사람들과 책을 집필하

는 일을 우연히 시작하게 되었다. 특별한 자격 없이 우연히 시작한 일이었음에도 지루하지 않고 재미있었다. 낯선 나라에서 권태로운 시간을 보내고 있는 지금의 내게 글쓰기는 큰 위안이 되고 있다. 밤에 글을 쓸 수 있는 시간을 상상하며 낮 동안의 고단한 육아 시간을 그럭저럭 버티게 되었다. 자유가 거의 박탈된 코로나19 생활 중에도 나를 가장 나답게 하는 행위가 글쓰기라는 생각이 든다.

모든 권태기의 직접적인 해결책은 '끝내기'다. 직장 사춘기도 마찬가지다. '퇴사'라는 처방이 가장 직접적인 치료제가 될 수 있다. 그러나 솔직히 말해 당시의 나는 직장을 나와 돈을 벌 만한 다른 재주가 딱히 없었다. 직업을 과감히 벗어던질 만한 용기도 부족했다. 직장에서 하는 열 가지 업무 중 아홉 가지 정도는 내게 맞지 않았지만 그래도 한 가지 정도는 내가 좋아하는 일이 있었다. 그래서 나는 딴짓을 하며 버티는 쪽을 선택했다.

직장이든 가정생활이든 일상을 반복하다 보면 가끔 권태기가 온다. 당장 관둘 수 없거나 빠져나오기 힘들다면 새로운 취미나 활동을 권하고 싶다. 무엇이든 내가 좋아하는 것을 선택하면 된다. 그것을 위안으로 삼으면 조금 더 직장에서 버틸 힘이 생긴다. 우연한 기회에 직장 외의 새로운 세상으로 나아갈 기회를 얻는 경우도 있다. 무엇보다 현재의 상황을 잊고 시야를 넓히면 답답함이 덜어진다. 쓸데없어 보이는 딴짓이라도 때로는 쓸모가 있다.

부적응의 세계를
건너는 법

어릴 때 피아노 학원에 다녔다. 한 곡을 익히고 나서 새롭게 배워야 할 곡을 만나는 순간 몸이 절로 굳었다. 선생님은 새로 배울 곡의 시범 연주를 해주곤 했는데, 까다로운 곡이라 느껴질 때면 더 그랬다. 두려움이 엄습하면 속으로 생각했다. '열심히 연습하면 노력한 만큼 곡에 익숙해질 수 있을 거야.' 선생님이 정해준 횟수만큼 곡을 연습하다 보면 신기한 일이 벌어졌다. 완벽한 연주는 아니었지만, 어느 정도 곡을 연주할 수 있는 수준에까지 이르렀다. 시간과 노력은 언제나 빛을 발한다고 생각했다.

인생에서 새로운 단계에 접어들며 적응해야 하는 순간을 만날 때마다 피아노를 배울 때 했던 경험을 적용했다. 의지와 노력이 모든 것을 해결해주리라 믿었다. 처음으로 대학에 들어갈 때도, 사회

생활을 시작할 때도, 결혼과 육아라는 과정에 접어들면서도 마찬가지였다. 타고난 적성이나 기질에 맞지 않는다는 생각이 들 때도 있었지만, 시간과 노력이 더해지니 어느 정도 적응할 수 있었다.

세상에 그럭저럭 적응해오던 나는 낯선 중동에서 삶을 시작할 때 철저한 부적응 상태를 겪었다. 아이를 보는 것에도, 살림하는 것에도, 이곳에서 인간관계를 맺는 것에도 익숙하지 못했다. 내가 믿고 있던 질서가 철저히 무너지는 느낌이었다. 낯선 땅에서 '아무 것도 아닌 존재'가 된 느낌이 들자, 마음이 불편해졌다.

놀라운 건, 유독 '나 혼자'만 부적응 상태처럼 보였다는 사실이다. 비슷한 처지의 다른 사람들은 대체로 이곳의 생활에 그럭저럭 적응하고 있는 듯 보였다. 한국 생활을 그리워하는 이들도 있었지만 그럼에도 낯선 사람들과 새롭게 어울리는 데 큰 무리가 없어보였다. 반면 나는 스스로가 새로운 세계의 문법을 유일하게 익히지 못한 인간처럼 느껴졌다. 초반에는 여느 때처럼 시간과 노력의 힘을 믿었지만, 차차 그 예상이 빗나감을 느꼈다.

'나는 왜 이렇게 이곳에 적응이 안 되지? 내가 부적응자라니. 내 노력과 의지가 부족한 건가? 내가 이렇게 못난 사람이었나?'

한국에서 사회생활을 할 때에도 새로운 세계에 적응이 힘들어 난처한 적이 몇 번 있었지만, 그럼에도 시간이 지나면 그럭저럭 괜찮아졌다. 그런데 새롭게 정착한 이 나라에서는 처음부터 끝까지 스스로가 부적격자로 느껴졌다. 얼마나 더 노력해야 하는지, 어느 정도의 의지를 가져야 할지 짐작조차 되지 않았다.

전통 회화의 맥락을 거스르다,
〈풀밭 위의 점심 식사〉와 〈올랭피아〉

당대의 화풍과 예술적 맥락에 맞지 않는 그림으로 '이단아', '부적응자'로 낙인찍혔던 화가가 있다. 에두아르 마네(Édouard Manet, 1832-1883)는 법관 오귀스트 마네(Auguste Manet)의 아들로 태어났다. 어릴 때부터 그림에 관심을 보였지만 아버지가 화가의 길을 허락하지 않아 해군사관학교에 지원했지만 떨어졌다. 1850년, 그는 전통을 지향하는 역사화가 토마스 쿠튀르(Thomas Couture)의 아틀리에에 들어가며 본격적으로 그림을 배우기 시작했다. 그러나 그 과정은 수월하지 않았다. 자신과 회화 스타일이 다른 쿠튀르에게 반발하다 마네는 결국 아틀리에를 나와야 했다. 이후 독학으로 그림 공부를 하며 실력을 키워나갔다.

스승이었던 쿠튀르에 대한 반발심 때문이었을까. 마네는 회화를 그릴 때 역사나 종교, 신화에 대한 주제는 거의 다루지 않았다. 대신 집시나 거지, 카페의 손님 등 현실적인 주제와 인물들을 화폭에 담는 데 주력했다. 살롱에 꾸준히 출품해 주목을 받기도 했지만 낙선하는 일이 잦았다. 전통적인 회화 양식을 추구하는 살롱전의 심사 기준에 부합하지 못했기 때문이다. 1863년에는 젊은 화가들이 이런 심사 기준에 반발하며 낙선한 작품들을 따로 모은 전시회가 열리기도 했다. 이 전시에서 마네가 내놓은 작품 중 하나가 주목을 받는다. 지금은 오르세 미술관에 걸려 있는 그의 대표작, 〈풀밭 위의 점심 식사〉가 그 주인공이었다. 주목받기는 했지만 긍정

에두아르 마네, 〈풀밭 위의 점심 식사〉, 1862-1863

적인 의미의 화제 몰이는 아니었다.

그림은 전원을 배경으로 한다. 사람들이 피크닉을 즐기는 중이다. 오른쪽에 잘 차려입은 두 명의 남성이 보이지만, 관객들의 시선을 끄는 건 그쪽이 아니었다. 왼쪽에 위치한 여성이 화제의 중심이 되었다. 이 여성은 남성들과 달리 나체로 앉아 당당한 시선으로 관람자를 뚫어지게 바라보고 있는 중이다. 여인의 하얀 살결은 밝게 빛나고 있다. 옷을 차려입은 남성과 대비되어 색채가 더욱 환하게 보인다. 그림의 뒤편에서 무언가를 줍고 있는 여성 역시 옷을 제대로 갖춰 입은 상태로 보기 어렵다. 당시 관객들과 비평가들은 이 작품을 보고 '뻔뻔한 그림'이라며 비판하였다.

이전에도 나체의 여성을 다룬 수많은 작품이 존재해왔음을 모두가 알고 있었다. 무엇이 문제였을까. 그때까지 나체의 여성이 등장한 작품들은 대다수 신화나 역사 속 이야기를 다루고 있었다. 현실 속 여성이 아니라 가상의 인물들이었기에 옷을 벗은 상태라도 관객들은 받아들일 수 있었다. 더구나 작품 속에서 나체로 등장하는 여성들은 보통 관객의 시선을 피해 고개를 아래로 내리거나 부끄러워하는 몸짓을 보여주는 것이 일반적이었다.

마네가 그린 작품 속 여성은 달랐다. 현실에 존재할 법한 상황에 나체의 여성을 앉혀 놓은 그림의 맥락이 사람들을 화나게 만들었다. 게다가 그 여성이 당당하게 관객에게 시선을 던지고 있다는 점에서 관객들은 불쾌감을 나타냈다. 작품의 표현 양식도 비판의 주요 대상이 되었다. 당시 대부분의 화가들은 명암을 섬세하게 표

현하기 위해 노력했다. 반면 마네는 명암을 통해 대상의 입체감을 표현하는 것을 오히려 자제했다. 환한 햇볕 아래에서 원근감이나 입체감을 없앤 상태로 대상을 그려냈다. 어떤 이유에서였을까. 마네는 그림을 '평면 위에 물감을 바른 것' 정도로 정의하였다. 실제와 비슷한 그림 대신에 말 그대로 '그림다운 그림'을 추구했던 것이다. 그러나 당시의 전통적인 회화 양식에서 어긋난 표현 방식은 많은 사람들의 조롱을 불러 일으켰다.

〈풀밭 위의 점심 식사〉가 비난을 받은 지 2년 후 마네는 또다시 논란의 중심에 오른다. 살롱전에 〈올랭피아〉라는 작품을 내놓으면서 새로운 논란이 시작되었다. 이 작품은 〈풀밭 위의 점심 식사〉보다 한층 더 거센 비난을 받았다. 전작 〈풀밭 위의 점심 식사〉에서와 마찬가지로 마네는 〈올랭피아〉에서 나체의 여성을 등장시켰다. 나체의 여성이 화면의 주인공으로서 관객에게 당당한 시선을 던진다. 피부가 다소 거칠어 보이고 입체감도 없는 모습이다. 이 여성에게 붙여진 '올랭피아'라는 이름, 그녀가 목과 팔에 차고 있는 악세사리, 취하고 있는 포즈, 하녀가 들고 있는 꽃을 통해 관객들은 매춘부를 연상했다. 과감한 소재에 관객과 비평가들은 분노에 가까운 비판을 쏟아냈다. 상스럽고 음란하다는 평가가 쏟아졌다. 마네는 르네상스 시기의 거장 티치아노 베첼리오의 작품 〈우르비노의 비너스〉를 보고 감동해 〈올랭피아〉를 그려냈다고 말했지만, 관람자들이 보기에 이 작품은 티치아노의 작품의 발끝에도 못 미치는 형편없는 것이었다.

위) 에두아르 마네, 〈올랭피아〉, 1863
아래) 티치아노 베첼리오, 〈우르비노의 비너스〉, 1537-1538

사람들은 어째서 〈올랭피아〉라는 작품에 거센 비난을 쏟아냈을까. 당시 파리의 상류층 남성들은 대부분 애인을 따로 두고 있었는데, 이들의 은밀한 욕망을 비웃기 위한 의도로 마네가 작품을 제작했다는 해석도 존재한다. 자신의 민낯을 들킨 이들이 더욱 크게 분노했다는 것이다.

여러 가지 해석에도 불구하고 마네의 작품이 비난받았던 주요한 원인은 따로 있었다. 그의 그림은 당대에 인정되던 회화의 전통과 맥락에서 벗어나 있었다. 그가 보여주었던 새로운 규칙과 맥락은 당대에는 인정받지 못했다. 그러나 아이러니하게도 〈풀밭 위의 점심 식사〉나 〈올랭피아〉로 쏟아지던 비난의 요소는 후대에 이르러 재평가를 받는다. 역사나 신화에 한정되어 있던 고전적인 회화 주제를 벗어난 근대적인 테마와 새로운 표현이 그의 작품에 존재했기 때문이다. 후일 〈풀밭 위의 점심 식사〉와 〈올랭피아〉는 명작의 반열에 올랐다.

부적응으로 새로운 길을 찾는 법

마네의 작품과 그에 대한 당시의 반응을 통해 무엇을 알 수 있을까. 모든 사회와 시대에는 공식적으로 인정되는 규칙과 맥락이라는 것이 있다. 마네의 작품은 오랜 세월이 지난 후 명화로 인정받았지만, 당시에는 정해진 맥락을 거스르는 그림이었다. 마네가 의도한 건 아니었지만 부적절하고 음란한 그림이라는 타이틀이 그

의 작품에 달려 있었다. 현대를 사는 우리가 보기에 흥미로운 맥락을 지녔지만 마네의 그림은 사회적으로 통용되는 문법을 철저히 거스른, 낯선 것이었다.

특정한 집단과 사회에는 공식적으로 통용되는 맥락과 규칙, 문법이 있다. 사람들은 이를 기준으로 나와 타인을 간편하게 나눈다. 세상에 적응한 자와 적응하지 못한 자. 현재 자신이 속한 집단이나 사회의 기준과 불화하는 스스로를 탓하며 괴로워하는 경우도 흔하다. 대학에 갔는데 학과 특성이 자신에게 맞지 않는 경우, 직업이나 일하는 곳이 맞지 않아 힘든 순간, 결혼이나 육아 생활에 어려움을 겪는 상황, 퇴직이나 은퇴 후 만난 세상이 낯선 경우 등, 많은 이들이 부적응의 순간을 만난다. 이 경우 우리는 세상과 불화하는 본인을 탓하고 힘들어하며 자신의 맥락이 잘못된 것이라 스스로를 비판하기도 한다. "네가 더 노력해야 해", "넌 의지가 부족해"라는 식의 충고도 주변에서 쉽게 들을 수 있다. 되짚어 생각해보자. 어떤 세계에 적응했다고 해서 기뻐하고 안도할 일이며, 부적응했다고 슬퍼할 일일까?

생각보다 세상은 단일한 세계로 이루어져 있지 않다. 모든 사람은 나에게 맞는 세계와 그렇지 못한 세계를 오고 간다. 어쩌다 나에게 맞춤인 세계에서 적응하는 인간으로 살아왔다 해도 그건 운에 불과한 경우가 많다. 맞지 않는 세계에 몸담는 것도 일시적인 일일 수 있다. 그저 현재 내가 속한 세계의 맥락과 규칙, 그것과 잠시 맞지 않는 것일 수 있다. 부적응을 '개인의 의지와 능력, 노력의

부족'이라는 하나의 원인으로 돌려버리면 오히려 제대로 된 해결책을 찾기 힘들어진다. 가령 내가 대학에 진학하거나 직장에 갔을 때 그곳과 맞지 않는다면 그건 다양하고 복합적인 원인이 모여 벌어진 일일 것이다.

세상의 모든 문제는 노력과 의지라는 한 가지 원인으로 일어나는 것이 아니다. 타고난 기질이나 적성이나 운, 타이밍 모든 것이 결합되어 복합적인 이유로 일어나는 일이 대부분이다. 마네의 경우처럼 시대의 맥락과 맞지 않아 많은 비난을 받은 화가가 있는 것처럼, 그저 세상의 맥락과 맞지 않는 경우도 존재한다.

뿐만 아니라 어떤 세계에 적응하지 못한다고 해서 반드시 슬퍼할 일만은 아니다. 한 세계에 적응하고 오랫동안 몸담는 건 어찌보면 큰 행운이다. 그 세계의 맥락에 익숙해지고 자연스레 그 세계의 규칙을 내면화하여 살아갈 수 있다는 것이다. 그러나 그것이 반드시 고무적인 일인지 여부는 알 수 없다.

스티븐 킹의 소설을 원작으로 하여 제작된「쇼생크 탈출」이라는 영화가 있다. 이 영화 속에는 중죄를 저질러 교도소에 오랫동안 수감되어 온 장기수들이 주요 인물로 등장한다. 영화를 보았을 때 가장 인상적인 인물은 교도소 도서관에서 사서로 일하던 브룩스 영감이었다. 브룩스는 나이든 재소자로 50년 이상 감옥에 수감되어 있다. 조용하고 온건하게 수감 생활을 했기에 드디어 가석방 상태가 된 브룩스는 오히려 교도소에서 나가기를 두려워한다. 이미 그는 '쇼생크 교도소'라는 작은 사회에 충분히 적응되어 있는 상태

였기 때문이다. 오히려 감옥 바깥의 생활 자체가 그에게는 고통이었다. 가석방 이후 사회로 나간 그는 국가로부터 직업과 숙소를 제공받지만, 쇼생크 교도소를 그리워한다. 그에게는 오히려 감옥 밖의 자유가 두려운 것이었기 때문이다. 브룩스는 결국 숙소에서 목을 매 세상을 등진다. 교도소에 몸담았던 오랜 시간이 브룩스에게는 오히려 다른 세계에서 적응할 기회를 앗아간 것이다.

브룩스의 이야기처럼 한 세계에 오랫동안 적응하여 몸담고 있는 건 오히려 그 사람에게 독이 될 수도 있다. 어떤 세상에서 적응하여 그 세상의 논리로만 살아온 사람이 다른 세상에서는 적응하기 힘든 인간형이 되는 건 당연한 일이다. 이 논리를 뒤집어 말하자면 한 세상에 적응하지 못하는 건 어찌 보면 다른 규칙과 문법을 가진 집단이나 사회에 잘 적응할 수 있다는 이야기이기도 하다.

한 세계에 적응하기 힘들 때 우리는 오히려 새로운 세상, 나와 맞는 다른 맥락을 지닌 세계를 적극적으로 찾아보게 된다. 이것 역시 하나의 기회다. 직장에 적응하지 못한다면 새로운 일이나 부업, 취미생활이나 배움으로 새로운 세상을 찾아보라는 신호일 수 있다. 주부로서의 생활이 나의 기질과 맞지 않는다면 다른 일을 적극적으로 찾아보라는 이야기일 수 있다.

당신이 특정한 세계의 부적응자라고 해서 세상 전체로부터 버림받았다고 생각할 필요가 없다. 물론 힘껏 노력해보는 건 나쁜 일이 아니다. 시간이 부적응의 문제를 해결해주는 경우도 많다. 그러나 노력으로도 적응할 수 없는 일이 간혹 존재하는 법이다. 부적응

이 반드시 당신의 잘못은 아니다. 당신 내면의 규칙과 기준이 완전히 잘못되거나 틀린 것도 아니다. 살아가다 보면 나와 맥락과 문법이 맞지 않는 세상이 존재하게 마련이다. 부적응의 상태는 영원히 지속되는 것이 아니다. 하나의 시기와 세상을 건너는 일, 그저 그런 일일 뿐이다.

내 인생의 장르를
살짝 바꾸는 방법

어릴 때부터 드라마를 많이 봤다. 특히 로맨틱 코미디나 멜로드라마를 좋아했다. 멋진 사랑을 꿈꾸던 시기였다. 앞으로 내 삶도 비슷한 장면으로 가득 채워지지 않을까, 가슴 두근거리는 상상을 했다. 결혼하고 아이를 낳은 후로 로맨틱 코미디로 삶을 채우겠다는 꿈은 사라졌다. 멜로드라마나 로맨틱 코미디는 대개 결혼으로 끝을 맺으니까.

그런데 결혼을 하고 나자 내가 꿈꾸던 삶의 장르가 서서히 바뀌기 시작했다. 시트콤의 주인공 자리가 탐나기 시작했다. 특히 인생에 마음대로 안 되는 일이 하나씩 늘어나자 슬픈 상황에서도 실없이 웃을 수 있는 드라마를 찍고 싶었다. 질척이는 감정이 넘쳐나는 신파 드라마 말고 산뜻하고 웃음이 가득한 드라마의 주인공이

되고 싶었다.

그렇지만 안타깝게도 나는 로맨틱 코미디나 멜로, 시트콤 중 어느 장르의 연출에도 능한 PD가 아니었다. 겉보기에는 대다수 상황에서 허허실실 웃으며 지내는 편이었지만 마음속 깊은 곳은 달랐다. 나는 많은 상황을 '비극'으로 받아들이는 촉수를 가지고 있었다. 일반적인 상황조차 슬프고 우울한 상황으로 바꾸어 생각하는 경우가 많았다. 친구와의 연락이 뜸해지면 우리 사이가 틀어진 것도 아닌데 서로의 마음이 멀어진 이유를 생각하며 슬퍼했고, 남편과의 가벼운 다툼 후엔 우리 부부는 왜 이리 성향이 맞지 않는지 따져보며 괴로워했다. 아이가 우는 상황에서는 육아에 서투른 나를 탓하며 자책했다. 대다수의 상황이 '슬픈 일'로 둔갑했다. 내 인생의 장르는 점차 시트콤과 멀어지고 있었다.

삶의 장르를 억지로 바꾸려 했던 적도 있었다. 어렵고 힘든 상황을 극복해서 보란 듯이 멋진 나를 보여주고 싶은 때도 있었다. 인간 승리 드라마의 주인공이 되고 싶었던 것이다. 그런데 경험해보니 나와 가장 거리가 먼 장르였다. 무리수라는 걸 깨달았다. '우울과 슬픔의 해석법'은 잘 바뀌지 않았다. 뜻대로 되지 않는 일이 늘어나자 인생 속 비극적인 장면은 늘어만 갔다.

콧수염이 불러온 착시 효과, 〈웃고 있는 기사〉

근엄함을 강조하던 시대에 유쾌한 웃음의 힘을 전달한 예술가가

있다. 프란스 할스(Frans Hals, 1580-1666)는 17세기 네덜란드의 인물화와 풍속화를 그린 화가다. 17세기의 네덜란드는 금융과 무역의 중심지로 성장하고 있었다. 상업의 발전으로 경제력을 쌓은 부르주아 계층은 자신들의 초상화를 남기기를 원했다. 자연스럽게 초상화를 잘 그리는 화가들이 인기를 끌었다. 수많은 화가가 있었지만 그 중에서도 할스는 개성 넘치는 초상화를 다수 남겼다. 그가 그린 〈아이작 마사 부부의 초상〉을 들여다보자. 초상화에서 찾아보기 힘들었던 유쾌함이 깃들어 있음을 알 수 있다. 부부의 초상화를 그릴 때 남성과 여성의 초상화를 따로 그린 후 나란히 거는 것이 당시의 유행이었다. 할스는 달랐다. 그는 결혼식을 막 끝낸 아이작 마사(Isaac Massa)와 베아트릭스 판 데어 란(Beatrix van der Laen) 부부를 한 화폭에 담아냈다. 웃음을 띤 그들의 모습은 관람자에게 행복의 기운을 전달해준다.

〈아이작 마사 부부의 초상〉에서 알 수 있듯 할스는 인물의 유쾌한 모습을 초상화에 담아내는 재주가 있었다. 그와 동시대에 살았던 초상화가들은 인물의 근엄하거나 엄숙한 표정을 담아내는 데 주력했다. 당시에는 웃는 모습을 무절제한 것으로 생각했기 때문이다. 할스는 이런 격식에서 벗어나 웃음 짓는 인물의 초상화를 그려내며 개성을 뽐냈다.

그의 작품 〈웃고 있는 기사〉는 할스의 특징을 고스란히 보여주는 작품이다. 미술사에서 가장 유명한 여성 초상화가 〈모나리자〉라면, 가장 유명한 남성 초상화로 알려진 그림이 이 작품이다. 〈모

프란스 할스, 〈아이작 마사 부부의 초상〉, 1622

나리자〉와 비슷한 점이 또 있다. 그림의 모델에 대해 정확히 알려진 바가 없다는 것이다.

〈웃고 있는 기사〉 속 남자는 커다란 레이스 칼라가 달린 옷을 입고 있다. 화려한 소매와 목깃으로 장식된 고급스러운 옷을 통해 남자가 상류층임을 짐작할 수 있다. 소매에 수놓인 햇불이나 하트, 꿀벌 등은 사랑을 상징한다. 약혼을 위한 초상화로 그려진 작품이 아닐까 추측되는 이유다.

그림 속 남자의 얼굴을 살펴보자. 그는 장난기 어린 시선으로 그림 관람자를 쳐다보고 있다. 마치 "나는 당신에 대해 좀 알고 있어"라는 말을 속삭이는 듯 보인다. 기사의 입매를 자세히 살펴보면 의외의 사실을 알 수 있다. 익히 알려진 제목과 달리 그는 웃고 있는 중이 아니다. 우리가 평소 웃음 지을 때처럼 양쪽 입매가 위로 솟아 있지 않다. 우리가 그를 '웃고 있다'고 인식하는 건 양쪽으로 한껏 치켜 올라간 콧수염 때문이다. 일종의 착시 현상이다. 그럼에도 불구하고 정감 어린 눈빛과 여유롭고 자신만만해 보이는 표정은 그를 '웃고 있는 기사'로 인식하게 만든다.

〈웃고 있는 기사〉 속 남자의 콧수염은 한 가지 힌트를 준다. 약간의 설정과 장치만으로도 딱딱하고 경직된 분위기가 풀리고 유쾌한 분위기가 샘솟을 수 있다는 거다. 변화는 아주 작은 것에서 시작될 수 있다.

프란스 할스, 〈웃고 있는 기사〉, 1624

삶의 장르를 살짝 바꾸는 방법

프란스 할스의 〈웃고 있는 기사〉는 우리에게 전한다. 기분 좋은 입꼬리와 옆으로 올라간 수염이 만들어낸 웃음을. 과장은 필요 없다. 약간의 장치만 있어도 유쾌하고 행복한 기운이 마음속에 퍼진다.

삶의 장르를 '웃음기 있는 것'으로 바꾸는 일도 크게 다르지 않다. 모든 일을 긍정적으로 행복하게 해석할 수 있는 능력과 재주가 나에게는 없었다. 나는 그런 장르의 PD로 태어나지 않았으니까. 다만 인생의 장르를 살짝 틀 수 있는 간단한 방법이 있다.

인생을 살다가 뜻대로 풀리지 않거나 어긋나는 상황을 만나면 이를 웃기는 상황으로 받아들이는 거다. 뜻대로 되지 않는 것 중에는 '나 자신'도 포함된다. 다시 말해 바보 같은 나를 어느 정도 받아들일 필요가 있다. 되짚어보니 내가 슬픔을 느끼는 경우는 대체로 두 가지 상황에서 찾아왔다.

첫 번째는 내가 이상적으로 생각하는 상황에 현실이 들어맞지 않고 어긋나는 경우였다. 친구와의 관계는 늘 꽉 채운 듯 친밀해야 하고, 남편과의 대화 역시 물 흐르듯 완벽하게 이루어져야 한다는 원칙이 마음속에 있었다. 내가 벌이는 일은 모두 완벽한 성공을 거두어야 한다고 생각했다. 실제 상황이 이 기준에 맞지 않으면 이를 모두 '슬픈 상황'으로 해석하고 있었다. 두 번째는 내 머릿속으로 생각한 '나의 이상적인 모습'과 스스로가 맞지 않는 경우였다. 실수를 저지르고 실패하는 나를 용납하지 못할 경우 슬픈 감정이 따라왔다.

생각을 조금 바꾸어보았다. 나를 둘러싼 상황이나 스스로의 능력이 기대한 것에 훨씬 못 미쳐도 이를 웃기거나 재미있는 상황으로 머릿속에 재구성하기 시작했다. 친구와 대화가 통하지 않으면 '오늘은 대화 주파수가 안 맞는 날이네' 정도로 생각한다. 남편과 가볍게 투닥거린 날에는 '로또처럼 잘 맞지 않는 게 배우자 사이라더니 역시'라고 중얼거리며 넘기기 시작했다. 의도한 대로 성과가 나타나지 않는 날에는 '이런 날도 있겠지'라고 넘어간다. 스스로에 대해서도 관대해졌다. 시트콤 주인공은 조금 바보 같거나 웃기면 제 역할을 다 하는 셈이다. 인간 승리 드라마의 주인공처럼 시련을 맞아도 웃는 캔디형 인간이 될 필요도 없었다.

시험에 떨어지거나 배우자나 직장 상사가 내게 기분 나쁜 말을 할 때 '이런 상황이 계속 반복되네. 대체 왜 이런 일이 벌어질까. 내 탓일까'라고 생각하면 우울과 슬픔의 지름길로 빠지기 쉽다. 인생 장르가 순식간에 비극이 된다. 이런 생각으로 슬퍼지느니 차라리 뻔뻔해지는 쪽을 나는 선택한다. 날 화나게 만든 상대를 향해 '에라이, 이 웃기는 놈아'라고 생각하며 적당히 흉을 본다. 시험에 떨어지거나 도전에 실패해도 '날 몰라보는 세상, 망해라'라고 생각하면 마음이 조금은 편해진다. 이런 자기 합리화가 부끄러울 때도 있지만 그래도 몹시 유용하다. 적당히 뻔뻔해지면 비극이 사라진다. 삶의 장르가 살짝 바뀐다.

더 간단한 장치도 있다. 인생의 배경음악을 바꾸는 것이다. 예를 들어 똑같은 장면이 방송 전파를 타고 흘러나온다 해도 슬픈 음

악을 깔아두면 비극이 되고, 유쾌한 음악을 깔아두면 희극이 된다. 어떤 곡을 배경음악으로 두느냐에 따라 분위기가 달라질 수 있다.

오랫동안 우울한 감정에 사로잡혀 슬픈 노래만 들었던 날이 있었다. 그러자 감정이 침체의 끝을 달리기 시작했다. 이대로 있으면 위험하다는 생각에 듣는 음악을 바꾸었다. 처음에는 미디엄 템포의 산뜻한 느낌이 나는 곡을 틀었다. 기분이 약간 고조되자 빠른 템포의 명랑한 아이돌 그룹 노래나 허세 가득한 가사의 음악도 들었다. 자신감과 허세에 가득 찬 가사를 듣다가 큰 소리로 따라 부르다 보니 마음속 슬픔이 서서히 줄어듦을 느꼈다.

무엇보다 중요한 건 내 삶의 장르를 완벽하게 다른 장르로 바꿀 수는 없다는 걸 깨닫는 것이다. 어차피 벌어진 일이나 앞으로 벌어질 일을 바꿀 능력은 없다. 다만 벌어진 일에 대한 해석을 바꿀 자유 정도는 우리에게 주어져 있다. 완벽한 희극은 아니라도 블랙 코미디 정도까지는 삶의 장르를 바꿀 수 있다. 살짝 뻔뻔하고 당당하게, 약간의 미소를 지을 수 있는 장르로 인생을 바꿀 수 있다. 할스의 〈웃고 있는 기사〉 속 '콧수염 효과'가 필요할 때다.

"망하면 어때"라는 말이
더 힘이 되는 이유

중동에서 맞은 코로나19 시기가 반년이 넘어갈 무렵이었다. 집 밖으로 외출은 고사하고 가정 보육을 한 지 6개월이 넘어가니 코로나 블루의 기미가 보였다. 우울감이 몰려든다고 하자 누군가 감정 일기를 써보라 권해주었다. 어디에든 마음을 털어놓으면 기분이 후련해진다는 말이었다.

그날로 노트북을 펼치고 감정 일기를 쓰기 시작했다. 솔직한 마음을 풀어 쓰려 했는데 생각보다 쉽지 않았다. 글을 쓴다는 행위가 어느 정도 자연스러운 나인데, 감정 일기는 쓰면 쓸수록 오히려 기분이 묘해졌다. 가만히 살펴보니 몇 편 쓴 일기의 패턴이 비슷했다. 처음에는 가라앉은 기분을 적다가 마지막에는 엇비슷한 결론이 등장했다.

"그래도 나는 긍정적인 상황에 있는 것이다. 조금만 더 버티면 괜찮은 날이 올 거야."

"얼마 후면 다 괜찮아진다. 잘 될 거야. 그때까지 힘내자!"

처음부터 의도하지는 않았는데 글의 결론을 '착하게' 맺기 위해 애쓴 흔적이 있었다. 긍정적으로 생각하자. 나는 여러모로 운 좋은 사람이야. 힘을 내야 한다. 얼마 지나면 상황이 괜찮아지고 다 잘 될 거야. 틀린 말이 아니었고 바람직한 결론이었다. 그럼에도 후련하지는 않았다. "힘내"라는 말을 일기에 썼지만 힘이 나지 않았다. 중요한 것이 빠진 느낌이었다. 일기를 다시 읽어보다 뒤늦게 깨달았다. 내가 답답하고 별로인 환경을 억지로 좋게 보려고 안간힘을 쓰는 중이라는 것을. 마음속 긍정의 강요 아래 '잘 될 거야'라는 최면을 스스로에게 걸고 있었던 것이다.

나는 본디 타고난 비관주의자에 염세주의자다. 아픈 곳이 있으면 중병이 아닌가 걱정하고, 가벼운 사고에도 가장 나쁜 결과를 상상한다. 우울감은 평생 달고 다닌 친구와 같다. 그런데 나를 가장 힘들게 하는 건 따로 있었다. 세상을 좀 긍정적으로 보면 안 되냐는 긍정주의의 강요였다.

"상황을 좀 좋게 봐. 긍정적으로 보려고 노력하란 말이야."

긍정적인 시각은 분명 좋은 거지만 부당하거나 화나는 상황도 긍정적으로 보라는 식의 강요가 때때로 있었다. 그리고 대체로 긍정을 강요하는 사람들은 '노력'과 '인내'도 강조했다. 그들은 별로인

상황도 좋게 보고 이겨내고 명랑하게 살아보라 이야기했다.

긍정을 강요하는 세상에서 스스로가 이방인처럼 느껴졌다. 이방인이 되지 않기 위해, 모든 걸 좋게 보라는 지침을 머릿속에 담아두어야 했다. 가끔은 자기 검열의 목소리까지 긍정을 강요했다. 그 내면화된 목소리 때문에 어느새 일기에조차 거짓말로 착한 결론을 적고 있었던 것이다.

판도라의 상자, 희망은 어디에 있을까

거듭되는 불행 속 희망에 대한 이야기를 그린 예술가가 있다. 존 윌리엄 워터하우스(John William Waterhouse, 1849-1917)는 그리스 신화와 전설, 문학을 주제로 수많은 작품을 남긴 화가다. 특히 문학이나 신화에 등장하는 여성들을 전형적으로 표현하지 않고 특유의 매력적인 모습으로 표현했다. 그의 작품 속 여성들은 팜프파탈의 모습을 하고 있거나 에로틱한 특징을 지닌다. 2018년에는 맨체스터 미술관에 소장된 〈힐라스와 님프들〉이라는 작품이 여성의 신체를 '수동적인 장식' 혹은 '팜므파탈'로 표현했다는 이유로 전시장에서 떼어지며 논란이 일기도 했다. 이후 미술관의 결정을 비판하는 관객들의 목소리에 제자리로 돌아왔다.

워터하우스의 〈판도라〉라는 작품 역시 그리스 신화 속 이야기를 소재로 한다. 유명한 '판도라의 상자' 이야기의 한 장면을 담아낸 작품이다. 제우스는 대장장이의 신 헤파이스토스에게 흙으로 여자

존 윌리엄 워터하우스, 〈힐라스와 님프들〉, 1896

인간을 만들라고 주문한다. 그 결과 아름다운 여성 판도라가 탄생했고, 다수의 신들이 가장 고귀한 것을 판도라에게 선물한다. 덕분에 판도라는 아름다움, 말솜씨, 거부하기 힘든 욕망, 방직 기술 등 수많은 매력과 자질을 갖추게 된다. 판도라라는 이름 역시 그리스어로 '모든 선물을 받은 여자'를 뜻한다. 마지막으로 제우스가 판도라에게 상자 하나를 선물로 준다. 절대 열어보면 안 된다는 경고와 함께. 행복하게 살던 판도라는 어느 날 호기심을 이기지 못하고 상자를 열어본다. 상자 안에는 질병, 욕심, 시기, 질투 등의 부정적 감정과 가난과 전쟁, 질병 등 인간에게 고통을 불러오는 재앙이 숨어 있었다. 판도라가 상자를 여는 순간 상자 속 어두운 것들이 튀어나오기 시작했다. 이로 인해 인류는 수많은 고통 속에서 살게 되었다는 것이 이 이야기의 내용이다.

　워터하우스의 작품은 재앙의 근원이 된 상자를 연 직후의 판도라의 모습을 그리고 있다. 상자의 가장자리에서 희뿌연 모습으로 흘러나가는 것이 보인다. 인류에게 고통을 안길 부정적인 감정과 각종 재앙의 모습이다. 그는 갑작스럽게 튀어나오는 고통과 재앙에 놀라 두 눈을 꼭 감은 상태다. 몸에서 흘러내리고 있는 옷자락과 상자를 부여잡은 손이 판도라의 당황한 마음을 대변한다.

　신화에 따르면 판도라는 무차별적으로 튀어나오는 고통과 재앙에 당황한 나머지 상자의 뚜껑을 급히 닫아버린다. 그러나 상자 안의 나쁜 것들은 모두 빠져나간 뒤였다. 단지 '희망'이라는 존재만은 상자 속에 남아 있었다는 것이 신화의 주된 내용이다.

존 윌리엄 워터하우스, 〈판도라〉, 1898

많은 이들이 판도라의 상자 속에 남은 희망의 가능성을 강조한다. 분노, 증오, 질투와 질병과 가난 등의 고통은 우리의 인생에 걷잡을 수 없이 튀어나오지만, 어떤 고통 속에서도 인간은 희망을 찾으며 살아갈 수 있게 되었다는 것이다.

다른 해석도 존재한다. 희망이 아직 상자 안에 갇혀 있다는 사실을 생각해보자. 희망은 우리 생에 느닷없이 끼어드는 재앙과 고통의 원인을 근본적으로 막을 수 있는가. 그렇지 않다. 희망은 세상 밖으로 빠져나간 고통과 재앙을 다시 상자 속으로 끌어와 가두어놓을 힘은 없다. 그저 판도라의 상자 안에 남아 있을 뿐이다.

재앙이나 불행이라는 상황을 '희망'이라는 심리 상태만으로 막을 수는 없다. 앞으로 좋은 상황이 올 것이라 스스로에게 되뇌는 건 희망이라기보다 헛된 망상에 가깝다. 헛된 희망을 가진 후 기대대로 되지 않을 때에는 더 큰 절망이 오기 쉽다.

판도라의 상자가 이미 열렸다는 현실을 직시할 필요가 있다. 상자가 열리지 않았고, 재앙은 등장하지 않았다며 현실을 부정을 해보았자 달라지는 건 없다. 상황이 좋지 않음을 인정한 후에야 우리는 비로소 상자 속에 갇힌 희망을 살펴볼 수 있는 게 아닐까.

"망하면 어때"가 가져온 이상한 용기

"잘 될 거야", "괜찮아질 거야"란 말을 머릿속에서 버리고 감정 일기를 쓰기 시작했다. 정신과 전문의 채정호 교수의 유튜브 강의를

본 직후였다. 그에 따르면 좋지 않은 상황을 억지로 좋게 해석하거나 앞으로 좋아질 것이라 기대를 갖는 건 '짝퉁 긍정'에 해당한다. 진짜 긍정은 그저 상황을 있는 그대로 이해하고 받아들이는 것, 인정과 수용, 그 이상도 이하도 아니라는 게 강의의 요지였다. 짝퉁 긍정을 머릿속에서 털어내고 손가락이 가는 대로 감정 일기를 썼다. 별로인 상황에 대해 적다 보니 분노가 치밀어 올랐고, 어느새 흰 화면에 분노에 찬 욕을 써대기 시작했다(특정 대상에 대한 욕이 아니라 그저 상황에 대한 욕이었음을 밝혀둔다). 끝까지 욕을 쓰고 분노를 터트리다 보니 가슴이 후련해졌다. 언젠가 SNS에서 본 "망하면 어때'라는 문구가 생각났다. 일기 끄트머리에 이 말을 덧붙였다.

> "앞으로 모든 게 잘 될 거라는 말은 이제 버린다. 그런데 망하면 어때, 망할 수도 있지. XX."

분노를 터트리고 별로인 상황에 대해 모두 털어놓으니 묘한 쾌감이 솟아올랐다. "망하면 어때"라는 말을 타자로 치자 이상한 용기가 생겼다. 미래에 대한 불안감과 두려움을 내려놓도록 도와주는 용기. 상황이 좋게 흘러가지 않아도, 나는 그저 내 할 일을 하면 될 뿐이라는 생각이 머릿속에 차올랐다.

마음속을 들여다보자. 지금 당신에게 치밀어 오르는 분노나 슬픔, 별로인 상황을 '가짜 긍정에의 강요'로 마음속에 덮어놓고 있는 건 아닌지. 당신이 믿고 있는 긍정은 진짜 긍정인가, 현실 부정인

가? 별로인 상황을 좋게 받아들이라고, 긍정적이 되라고 스스로에게 강요하고 있는 중인지도 모른다. 왜 긍정적인 해석법을 모르냐고 스스로를 탓하고 부정적인 감정을 눌러두고 있을 수도 있다. 그렇게 부정적인 감정을 억누르고 모든 상황을 '내 탓'으로 돌리면 우울감이 생기기 쉽다.

가끔은 혼자 있을 때 분노를 터트리고, 욕을 내뱉어도 된다. 혼자 있을 때 욕을 좀 하거나 소리를 지르거나 분노의 일기를 쓴다고 해서 남에게 피해 입히는 건 아니니까. 분노를 밖으로 꺼내놓으면 마음이 후련해진다. 별로인 상황은 별로라고 인정하고 화낼 건 화내고 슬퍼할 일은 슬퍼해도 된다. 지나칠 정도로 '남 탓'과 '내 탓'만 하지 않으면 된다.

감정을 다 터트린 후 마음을 비워내고 나면 보인다. 판도라의 상자 바닥에 가라앉은 희망이. 현재 상황이 괜찮다는 억지 왜곡도 아니고, 상황이 좋아질 것이라는 미래에 대한 헛된 망상도 아니다. 상황이 좋아진다는 기대를 걸지 않아도 그저 내 길을 걸을 수 있는, 괴상하지만 작은 희망. 역설적이게도 "망하면 어때"에 담긴 희망과 용기가 우리의 하루를 버티게 할 수 있다.

곁눈질한 삶도
나쁘지 않았다

"좋아하는 일을 찾고 싶어. 그런데 내가 좋아하는 일이 무엇인지 모르겠어."

친구가 푸념하듯 말했다. 30대 후반이 되자 갑자기 길을 잃은 기분이라고 했다. 남들이 안정적이라고 하는 직업을 가지고 살아왔지만 마음이 헛헛하다 말했다. 좋아하는 일, 열정을 바칠 수 있는 일을 찾고 싶은데 어떻게 찾아야 할지 알 수 없다는 이야기도 했다.

어릴 때는 진로에 대한 고민이 대학을 졸업할 때쯤 되면 끝날 것이라 생각했다. 나이를 먹으며 그것이 심각한 착각이었음을 깨달았다. 마흔에 가까워진 지금도 고민은 끝나지 않았다. 좋아하는 일이 무엇인지 모르겠다며 하소연하는 친구들도 많고, 현재 하는

일을 언제까지 지속해야 할지 고민하는 이들도 적지 않다.

어릴 때부터 좋아했던 만화 중 『유리 가면』이라는 작품이 있었다. 연기에 천재적인 재능을 지닌 소녀가 주인공이었다. 주인공은 재능뿐 아니라 무한한 열정까지 갖추고 있었다. 연기를 위해서라면 어떤 일도 마다하지 않는다. 부상당한 연기를 위해 며칠간 다리를 묶은 채 생활하거나 늑대 소녀를 연기하기 위해 산에 가서 야행 생활을 경험하는 일도 서슴지 않았다. 꿈과 열정을 지닌 주인공의 모습은 매혹적이다. 나는 그 주인공처럼 한 가지 분야에 열정을 바쳐 최고가 되는 이들이 부러웠다. 목숨을 바칠 만큼 사랑하는 일이 있다면 좋은 것이라 생각했다. 나 역시 좋아하는 일, 잘할 수 있는 일을 찾아 열정을 쏟아붓고 싶었다.

그러나 나는 만화 속 주인공도 아니었고, 천재도 아니었다. 열정도 재능도 충분하지 않았다. 중·고등학교 때는 미래의 직업을 명확히 생각한 적 없이 공부했다. 교실 한구석에 앉아 만화 그리는 걸 좋아했지만 그림에 재주가 없다는 사실은 익히 알고 있었다. 대학에 입학할 때에야 진로에 대해 아무것도 정하지 않은 애매모호한 상태임을 깨달았다. 안정적인 직업을 가질 수 있는 전공을 택하라는 주변의 권유로 성적에 맞춰 사범대에 진학했다. 대학에 간 후 맞지 않는 전공 공부보다 도서관에서 심리학이나 미술 관련 서적을 빌려 읽는 걸 좋아했으나 어디까지나 단순한 관심일 뿐이었다. 졸업할 무렵에는 다른 친구들처럼 임용 시험 준비를 했고, 운 좋게 합격했다. 별다른 생각 없이 10년 가까이 일을 하면서도 회의감과

목마름은 있었다. 나에게 '맞춤형'인 다른 일이 어디엔가 숨어 있을 것이라 생각했다. 이곳저곳을 기웃거렸다. 일을 하며 직장인 동호회 활동도 했고 대학원 공부를 한 적도 있지만, 딱히 내 길이라 선언할 만한 건 없었다. 그러다가 30대가 되자 내가 사는 모습이 멋지지 않다는 생각이 들었다. 한 분야에 치열하게 매진하는 사람들을 동경했지만 정작 나는 헛발질만 거듭하는 듯 느껴졌다.

산만함도 힘이 된다, 레오나르도 다빈치

왕성한 호기심으로 다양한 분야에 관심을 두었던 레오나르도 다빈치(Leonardo da Vinci, 1452-1519)를 떠올려본다. 다빈치는 이탈리아 토스카나 지방의 시골 마을에서 법률 공증인의 사생아로 태어났다. 어릴 때부터 그림에 재능을 보여 1469년부터 피렌체에 위치한 안드레아 베로키오(Andrea del Verrocchio)의 아틀리에에서 견습생으로 일했다. 스승 베로키오가 다빈치의 뛰어난 실력을 알아챈 후 회화를 그만두고 조각에만 집중했다는 일화가 널리 알려져 있다. 다빈치는 공방에서 그림 실력을 키우다가 30세가 되자 예술과 학문이 발달했던 밀라노로 건너갔다. 그는 밀라노를 지배하던 스포르차 공작의 가문에서 그림을 그렸다. 이후 프랑스 군이 밀라노를 침범했을 때 피렌체로 돌아와 〈모나리자〉를 그렸다. 세상에서 가장 유명한 미술 작품이 탄생한 것이다.

다빈치는 다방면의 재주꾼으로도 유명하다. 그림을 그리는 사

레오나르도 다빈치, 〈인체 비례도(비트루비우스적 인간)〉, 1492

람이었지만 식물학자였으며 해부학자였고 시인, 건축가, 엔지니어였다. 다양한 분야를 공부하며 그 내용을 수많은 스케치와 메모로 남겼다.

다빈치가 소묘한 〈인체 비례도(비트루비우스적 인간)〉를 보면 그의 관심이 얼마나 다양하고도 비상했는지 알 수 있다. 이 그림은 고대 로마 시대의 건축가 마르쿠스 비트루비우스 폴리오(Marcus Vitruvius Pollio)가 쓴 『건축 10서』의 3장 「신전 건축」 편을 다빈치가 읽고 그려낸 작품이다. 비트루비우스는 세계의 축소판인 인체의 비례에 따라 신전을 건축해야 한다는 글을 남긴 바 있었다. 다빈치는 그 원문을 보며 실제 모델을 데려다 눈금자를 들이댔다. 측정한 결과를 글로 적어둔 다음, 이를 그림으로 옮겼고 자세한 메모도 남겨두었다.

다빈치의 메모에 따르면 인간의 몸은 배꼽을 중심으로 한 컴퍼스와 같다. 배꼽을 중심으로 원을 돌리면 두 팔의 손가락 끝과 발가락 끝이 원처럼 그려진다는 것이다. 그는 비트루비우스의 원문을 응용해 사람 몸을 수학적으로 계산해 나타내는 방법을 고안했다. 인체에 대한 관심뿐 아니라 기하학, 건축 등 전반적으로 관심이 많았던 다빈치의 폭넓은 지식에 혀를 내두르게 되는 대목이다.

다빈치는 인체 해부학에도 관심이 많았다. 그는 화가로서 충분한 재능을 가지고 있었지만 인체에 대한 해박한 지식이 있어야 그림을 제대로 그릴 수 있다고 믿었다. 그는 과학기술 수준이 높지 않았던 당시 시체 안치소에서 30구가 넘는 시체를 샅샅이 해부해

레오나르도 다빈치,
〈자궁 안의 태아에 대한 연구〉, 1511–1513

레오나르도 다빈치,
〈건물 설계 관련 연구〉, 1480

근육, 뼈까지 자세히 그려냈다. 원래는 사람의 몸을 더욱 정확하게 묘사하기 위해 시작한 것이었지만 그 수준이 상당했다. 그의 유명한 드로잉 중 하나는 〈자궁 안의 태아에 대한 연구〉다. 그는 이전의 학자들과 다르게 하나의 공간으로 이루어진 자궁의 형태를 묘사하고, 그 안에 웅크리고 있는 태아의 모습을 그려냈다. 인간의 몸뿐 아니라 동물의 뼈나 근육, 식물의 자세한 모습까지 그림으로 나타낸 수많은 노트를 남겼다.

완벽해 보이는 그에게도 단점은 있었다. 관심이 다방면으로 뻗치는 바람에 약속한 그림을 끝마치지 못하고 흐지부지되는 경우가 많았다. 때문에 대부분의 작품은 미완성작으로 끝났다. 그래서 다빈치는 뛰어난 재주에도 일을 끝내지 못하기로 악명이 높았다. 한마디로 산만했다. 그가 남긴 〈광야의 성 히에로니무스〉나 〈동방 박사의 경배〉 등 많은 작품이 미완성으로 남았다. 다빈치는 무려 60년 동안 그림을 그렸지만 그가 완성한 회화 작품은 많이 잡아도 20점을 넘지 않는다.

한 우물만 파지 못했던 다빈치의 특성에는 장단점이 있었다. 산만함 때문에 완성작은 적었지만 다양한 관심사가 그림에 도움을 주기도 했다. 해부학에 미술을 융합해 수준 높은 작품을 남겼다. 자신이 발명한 과학적 성과를 자세한 기록으로 남기는 데 훌륭한 스케치가 중요한 역할을 했다. 그림 그리는 행위에만 집중했다면 이루어내지 못할 결과물을 후대에 남긴 것이다.

곁눈질을 하다 보면 생기는 일

　레오나르도 다빈치를 어떤 인물로 정의할 수 있을까? 세상은 그를 위대한 화가나 르네상스 시기 예술의 천재로 부른다. 그러나 깊이 생각해보면 그를 한 가지 타이틀로 정의하는 건 어려운 일이다. 다빈치는 다방면에 관심이 많았고, 좋아하는 것도 많은 사람이었다. 그림을 사랑했고, 과학을 사랑했고, 새로운 것을 발명하기를 좋아했고 해부에도 열정을 보였다. 그의 산만함은 약점이 되기도 했으나 한편으로 다양한 관심 분야가 시너지를 내며 높은 수준의 성과를 이끌어내기도 했다.

　세상은 한 가지 분야를 끊임없이 파고드는 열정적인 자세를 높이 산다. 나다움을 증명할 수 있는 분야를 찾은 다음, 한 우물을 꾸준히 파면 성공할 수 있다는 메시지를 보낸다. 틀린 말이 아니지만 시각을 약간 바꿔보는 것도 나쁘지 않다. 평생 동안 내가 집중하고 주력할 수 있는 분야가 오직 하나뿐이라면 기나긴 인생이 지루해질 수 있다. 처음부터 오류나 실패 없이 한평생을 바칠 분야를 찾아내는 것도 현실적으로 어려운 일이다. 자신이 꿈을 갖고 성취해야 할 분야가 한 가지여야 한다는 생각도 일종의 고정관념이다.

　나는 30대 후반이 되어서 글쓰기를 좋아한다는 사실을 깨달았다. 이전에 공저를 쓴 경험은 있었으나 글쓰기 자체에 큰 관심이 있었던 건 아니었다. 직업 외에 다른 일을 경험해보고 싶은 욕심에서 시도해본 일일 뿐이었다. 곁눈질하던 수많은 일 중 하나였다. 해외에서 지내다 보니 육아와 살림 외에 곁눈질할 수 있는 일은 한

정되었다. 내가 즐겨 하던 행위 중 오로지 글쓰기만 가능한 상황이었다. 계속하다 보니 이 일을 더 오랫동안 하고 싶다는 바람이 생겼다.

일생 동안 집중할 만한 일, 열정을 바칠 만한 일이 존재한다면 그 사람은 대단한 행운아다. 그런 일을 어릴 때부터 단번에 찾아내는 사람도 있다. 다빈치처럼 다방면에 넘치는 재능을 지니고, 엄청난 업적을 남기는 이들도 있다. 좋아하는 일에서 재능을 발휘하고, 생계까지 유지할 수 있다면 행복의 삼위일체를 이루는 셈이다. 그러나 이는 어디까지나 극히 소수의 이야기다. 대개의 경우 우리는 '좋아하는 일'을 단번에 찾아내지 못한다. 수많은 분야를 살펴보며 실패와 오류를 거듭하고, 몇 가지 우연을 거친 후에 좋아하는 일을 찾아내는 경우가 많다. 끊임없는 곁눈질과 고민이 존재해야 가능한 일이다.

그리고 이것저것 곁눈질하다 보면 깨닫게 된다. 세상 모든 행위를 '좋아하는 일'과 '좋아하지 않는 일', 단순히 두 부류로 나눌 수 없다는 사실을. 그러니 '좋아하기 때문에 미친 듯이 열정을 발휘할 수 있는 일'에 대한 환상을 어느 정도 버릴 필요가 있다. 어떤 일이든 하다 보면 싫은 구석이 생기기 마련이다. 한 가지 행위를 오랫동안 지속하다 보면 권태기도 온다.

한 우물만 파는 사람이 보여주는 특별한 아름다움이 있다. 그러나 내가 팔 수 있는 우물이 꼭 한 가지만 있는 건 아니다. 가볍게 시작한 일이 본업이 되는 경우도 있고, 곁눈질하는 일이 본업에 도

움을 주거나 상관없을 것 같던 몇 가지 관심 분야가 시너지를 내며 새로운 길이 열리기도 한다. 나의 경우 적성에 딱히 맞지 않는다 생각했던 전공 공부도, 이것저것 뒤적거렸던 심리학 책도 글쓰기에 도움이 되었다. 오래 전부터 미술 서적을 뒤적거리고 그림을 감상하며 마음의 위안을 얻고는 했는데, 당시에는 쓸데없는 취미라 생각했다. 그 습관 덕분에 이렇게 책까지 쓰게 된 걸 보면 결코 쓸데없는 일이 아니었다. 끊임없이 곁눈질했던 일이 나쁘지 않았다는 생각이 든다. 열심히 곁눈질했던 과거의 내가 고마운 순간도 있다.

다만 곁눈질을 할 때도 유의할 점은 있다. 세상이나 타인의 시선을 거둔 채 나만의 기준으로 좋아하는 일을 찾아볼 필요가 있다. 가령 다른 사람들이 모두 선망하는 분야니 나도 해봐야겠다는 생각으로 매달리면 쉽게 지친다. 내가 하는 일에 누구도 관심을 보이지 않더라도 진심으로 그 행위를 하고 싶은지 생각해봐야 한다. 해당 분야에서 가장 화려한 경력을 쌓아올린 사람들의 단면만 보고 어떤 일에 평생을 바치겠다고 생각하는 건 도박에 가깝다. 타인이 아닌 내 기준으로 좋아하는 일을 냉정히 살펴보는 것이 좋다.

평생 한 가지 일에 꾸준히 집중해야 한다는 건 어찌 보면 과욕이다. 인생은 길고, 할 수 있는 일도 많다. 한 우물을 파는 사람도 있지만 우물을 여러 개 판다고 해서 실패한 건 아니다. 곁눈질하는 삶도 나쁘지 않다.

조건부 행복의 함정

아침에 일어나자마자 포털 사이트에서 부동산 실거래가를 확인하던 시절이 있었다. 원하던 아파트 청약에 연거푸 떨어지고, 집값 상승 때문에 출산한 지 두 달 만에 원래 살던 전셋집에서 이사한 직후였다. 되돌아보면 당시는 부동산 열기의 시작점이었다. 이후 약 1년간 동네의 주요 아파트 가격을 머릿속에 입력하며 지냈다. 부동산 실거래가를 알려주는 앱을 하루 종일 쳐다보며 우리 가족이 입주할 수 있는 아파트를 따져보는 일이 하루 일과였다.

때로는 대단지 새 아파트에 입주하여 커뮤니티 센터를 이용하거나 단지 내 산책로를 걷는 내 모습을 상상해보기도 했다. 아파트에 입주하면 매일 웃음이 끊이지 않을 것 같았다. 그곳을 구매해 들어가 살 수만 있다면, 인생에 더 바랄 게 없을 것이라는 생각도

했다. 새 아파트 입주가 마치 영원한 행복의 필요충분조건처럼 느껴졌다.

되짚어보면 '조건부 행복'의 상상을 거듭한 건 한두 번이 아니었다. 고등학교 3학년 때에는 상위권 대학에 들어가 새내기가 되어 멋진 캠퍼스를 누비는 나를 상상했다. 해외 생활을 시작하기 전에는 도우미를 쓰며 육아와 살림을 하지 않고 자유롭고 럭셔리한 삶을 누리는 나를 꿈꿨다. '만약 ○○한다면, 행복할 것이다'의 명제에 사로잡힌 채 환상 속을 헤매던 날이 많았다.

그러나 대부분의 경우 내가 간직한 꿈과 환상은 실현되지 못했다. 설령 청사진의 일부가 이루어진다 해도 행복의 길이 무한히 이어진 것도 아니었다. 해외에서의 삶이 시작되었지만 내가 품었던 환상과 다르게 오히려 척박한 일상이었다. 아마 소원대로 새 아파트에 입주하며 살았다 해도 그 행복이 오래가지 않았을 것이다. 처음에야 크게 감격했겠지만, 감격의 순간은 금세 지나가게 마련이다. 경제학에는 '한계효용체감의 법칙'이라는 이론이 있다. 처음으로 무엇을 얻거나 새로운 경험을 했을 때의 기쁨과 만족은 대단히 크지만, 같은 상품의 소비를 거듭할수록 순간적인 만족도는 점차 감소한다는 것이다. 아파트에 입주할 때 첫 순간의 감격은 무척 컸겠지만 살면서 처음의 감격을 계속 유지하기는 어려웠을 것이다. 새 아파트도 시간이 지나면 익숙한 주거 공간이 되고, 대학생 새내기의 설렘은 점점 지루한 학교생활에 대한 한탄으로 바뀐다. 영원한 행복을 보장하는 건 어디에도 없었다.

유한한 시간 속에서의 춤, 〈세월이라는 음악의 춤〉

인간의 유한하고 부질없는 생애를 한 장의 그림으로 압축한 화가가 있다. 프랑스 화가 니콜라 푸생(Nicolas Poussin, 1594-1665)은 17세기 고전파의 대표 화가다. 그가 살던 당시는 바로크 시대로 화려한 장식과 극적인 스타일을 선호했다. 반면 푸생은 이전 시대인 르네상스 시대에 추구했던 화풍을 따랐다. 그리스·로마 신화, 또는 성서의 내용을 주제로 하여 균형감 있고 안정된 분위기의 작품을 남기는 데 주력했다. 그의 고전주의적 경향은 당시의 예술적 흐름과 맞지 않는 것이었다. 때문에 푸생은 가난을 면치 못했다.

푸생의 〈세월이라는 음악의 춤〉이라는 작품 역시 고전 신화에 등장하는 인물과 다양한 상징으로 가득 차 있는 그림이다. 화면 한가운데에는 손을 맞잡고 춤을 추는 네 사람이 있다. 단순히 춤추는 장면을 그린 작품일까? 춤추는 사람들 외에도 날개 달린 노인, 심상치 않게 생긴 돌기둥, 구름 위에 있는 인물들과 마차들. 춤추는 이들을 둘러싸고 있는 어느 것 하나 평범하지 않다.

그림의 오른쪽부터 살펴보자. 악기를 연주하고 있는 날개 달린 노인이 있다. 그는 '사투르누스'라는 로마 신화에 나오는 시간의 신이다(사투르누스라는 이름이 영어권으로 가면서 토성을 뜻하는 새턴Saturn이 되었다). 농경의 신이기도 하며 고대 그리스에서는 크로노스라고 불리는 제우스의 아버지다.

사투르누스가 의미하는 시간은 구체적으로 말하면 '연속되는 시간의 흐름'이다. 하루라면 해가 뜨고 지면서 생기는 것이고, 인

니콜라 푸생, 〈세월이라는 음악의 춤〉, 1635–1640년경

간의 입장에서 본다면 태어나서 늙고 죽을 때까지 주어지는 과정을 의미한다. 결국 모든 시간은 처음과 끝이 있게 마련이다. 사투르누스가 연주하는 '세월이라는 음악'도 마찬가지다. 시작이 되었다면 언젠가는 끝을 맞이한다. 그의 전면에는 한 아기가 모래시계를 들고 있는데, 이 역시 유한한 시간을 의미한다. 그림의 왼쪽 구석에도 아기 천사가 자리하고 있다. 이 아기 천사가 들고 있는 비눗방울 역시 곧 터져서 사라질 시간을 뜻한다. 비눗방울을 가지고 노는 왼쪽의 아기 천사 뒤에는 돌로 된 기둥이 하나 자리 잡고 있다. 기둥의 꼭대기에는 두 개의 얼굴이 새겨져 있다. 한쪽은 젊은이의 모습이, 다른 한쪽에는 노인의 얼굴이 드러나 있다. 젊음과 늙음, 인간이 늙어가면서 시간이 흘러감을 의미한다. 이 돌기둥에 걸려 있는 화려한 꽃목걸이 역시 아름답지만 언젠가는 시들 존재다.

이제 작품 가운데에서 춤을 추고 있는 주인공들을 살펴보자. 각각의 인물들은 인간의 삶 속에서 욕망하거나 마주하는 가치를 상징한다. 가장 왼쪽의 여인은 장미 화관을 쓰고 아름다운 푸른 상의를 입은 화려한 모습을 한 채 관객을 바라보고 있다. 그녀는 '쾌락'이라는 가치를 의미한다. '쾌락'의 오른쪽에 있는 머리에 고급스러운 진주 장식을 하고 흰 옷을 입은 여성은 '부(富)'를 의미한다.

화려한 '쾌락'과 '부'에 비해서 오른쪽에 빨간 옷을 입고 등을 내보이며 춤추고 있는 여성은 다소 초라한 모습을 하고 있다. 머리에는 두건만 쓰고 있고, 자세히 보면 신발도 신지 않고 있다. 이 여성이 의미하는 건 '가난'이다. 진주 화관을 쓴 '부'는 '가난'을 좋아하지

않는 것 같다. 자세히 살펴보면 '가난'의 손을 잡지 않고 있다.

'가난'과 '쾌락' 사이에는 뒷모습만 보이는 남성이 있는데, 그는 영광과 승리를 의미하는 월계관을 쓰고 있다. 그가 의미하는 건 '근면'이다. 사람들은 근면하게 살다 보면 후일 영광과 성공이 찾아올 것이라고 생각한다. 월계관은 영광과 성공의 의미를 담고 있다. 쾌락과 부, 가난과 근면 모두 즐겁게 춤을 추고 있지만, 그들이 추는 춤은 어디까지나 세월이라는 음악 안에서만 유효하다. 인간의 시간은 한정되어 있다. 죽음이라는 끝이 있기 때문이다. 그 유한한 시간을 생각해보면 '쾌락', '부', '가난', '근면' 등의 가치나 상태는 큰 의미가 없다. 언젠가 한정된 시간 속에 흩어질 것이기 때문이다.

반면 하늘 위의 이들에게 시간은 어떤 것일까? 그림 속에 답이 있다. 춤추는 이들의 머리 위로 검은 구름 떼가 지나간다. 구름 위 마차에 원반을 든 이가 눈에 띈다. 그리스 신화 속에 나오는 아폴론 신이다. 태양, 빛, 음악, 예언의 신으로 그가 들고 있는 원 모양은 끝없는 영원을 상징한다. 아폴론의 오른쪽에서 이 마차를 이끄는 건 새벽의 신 아우라다. 그녀는 장미꽃을 뿌리며 아폴론을 찬양하고 있다. 하늘 위의 시간은 무한한 것으로, 지상에 사는 인간에게 주어진 한정된 시간과는 반대되는 것이다.

작고 시시한 행복의 리스트 채우기

푸생의 작품 〈세월이라는 음악의 춤〉은 보는 이에게 묵직한 교훈을 안겨 준다. 우리가 열렬히 희망하는 가치나 순간적인 상태가 당시에는 대단한 것으로 보이나 사실 유한한 시간 속에 잠시 존재하는 것임을, 그래서 때로는 부질없는 가치일 수 있음을 작품은 말한다.

내가 매달리던 새 아파트 입주, 상위권 대학, 럭셔리한 해외 생활의 꿈은 어떠했나. 한때 그와 같은 청사진을 나의 미래에 대입하고 상상하느라 하루 종일 헛된 시간을 보냈다. 정작 현실로 이루어진 일은 그리 많지 않았다. 되려 머릿속 청사진이 나를 좌절시키거나 불행에 빠뜨리는 일도 생겼다(게다가 시간이 한참 지난 지금은 바빠서 그런 것을 생각할 겨를이 거의 없다). '조건부 행복'은 때로 꿈과 희망의 동력이 되기도 한다. 그러나 조건이 충족되지 않거나, 조건을 이루어도 그 만족이 기대치에 이르지 못하면 대단히 허망해질 수 있다는 단점이 있다.

심리학자이자 행동경제학의 창시자인 대니얼 카너먼(Daniel Kahneman)은 "행복이란 하루 중에 행복한 시간이 얼마나 되느냐에 따라 결정된다. 하루 중에 기분 좋은 시간이 길면 길수록 행복하고, 기분 좋은 시간이 짧으면 짧을수록 불행한 것이다"라고 말한 바 있다. 어쩌면 행복은 만족할 만한 순간을 많이 만드는 것에 달려 있을지도 모른다.

푸생의 작품을 접하고 카너먼의 행복론을 알게 된 후, 이제 조

건부 행복보다 '시시하고 즉각적인 행복'을 떠올린다. 시간 속에 흩어질, 조건이 충족될지 아닐지 알 수 없는 미래의 행복보다 지금 움켜쥘 수 있는 행복이 무엇인지 곰곰이 생각해본다. 현재의 내가 누릴 수 있는 작은 행복의 리스트를 작성해본 적도 있다. 예를 들자면 이런 것들이다. 요리할 때 유튜브로 노래를 켜놓고 신나게 따라 부르기, 하루의 글쓰기를 마친 후 드라마와 예능 프로그램을 킬킬대며 감상하기, 주말에 홀로 외출해 차 안에서 여유롭게 커피 마시기.

한국에 가게 되면 실행하고픈 시시한 행복의 리스트도 있다. 삼겹살 도시락을 시켜서 소주와 함께 먹기, 친구들과 1박 2일 모임하며 신나게 수다 떨기, 깨끗한 공원과 길거리를 여유롭게 산책하기, 만화 카페에 가서 라면 먹으면서 만화책 보기, 미술관에 가서 조용히 그림 감상하기. 이 목록에 자리한 행위는 즉각적인 행복을 가져다주는 것들이다.

여전히 나는 마음속 욕심이 그득한 인간이다. 돈 욕심도 많고, 이루고 싶은 일도 머릿속에 가득하다. 조건부 행복이 머리 밖으로 완전히 사라진 것도 아니다. 요즘에도 '만약 ○○이 이루어진다면 정말 행복할 것 같은데'라는 식의 명제를 머릿속에 자주 떠올리곤 한다.

그럼에도 불구하고 조건부 행복이 '완벽한 행복의 길'이 아니라는 걸 알고 있다. 꿈꾸던 조건이 모두 현실이 되더라도 행복이 마냥 저절로 다가오지 않는다는 사실을 상기한다. 작고 시시하고

즉각적인 행복의 리스트를 오늘도 떠올려본다. 흘러가는 시간 속에서 흩어질 행복이라면, 시시하더라도 지금 이 순간을 움켜쥐고 싶다.

그림으로 나를 위로하는 밤

초판 1쇄 발행 2021년 7월 7일
초판 3쇄 발행 2022년 12월 9일

지은이 태지원

펴낸이 김남전
편집장 유다형 | 기획·책임편집 이정순
외주교정 김계옥 | 디자인 Moon-C design
마케팅 정상원 한웅 정용민 김건우 | 경영관리 임종열 김다운

펴낸곳 ㈜가나문화콘텐츠 | 출판 등록 2002년 2월 15일 제10-2308호
주소 경기도 고양시 덕양구 호원길 3-2
전화 02-717-5494(편집부) 02-332-7755(관리부) | 팩스 02-324-9944
홈페이지 ganapub.com | 포스트 post.naver.com/ganapub1
페이스북 facebook.com/ganapub1 | 인스타그램 instagram.com/ganapub1

ISBN 978-89-5736-278-5 03600

※ 책값은 뒤표지에 표시되어 있습니다.
※ 이 책의 내용을 재사용하려면 반드시 저작권자와 ㈜가나문화콘텐츠의 동의를 얻어야 합니다.
※ 잘못된 책은 구입하신 서점에서 바꾸어 드립니다.
※ '가나출판사'는 ㈜가나문화콘텐츠의 출판 브랜드입니다.

가나출판사는 당신의 소중한 투고 원고를 기다립니다. 책 출간에 대한 기획이나 원고가 있으신
분은 이메일 ganapub@naver.com으로 보내주세요.

※ 본 도서는 카카오임팩트의 출간 지원금과 무림페이퍼의 종이 후원을 받아 만들어졌습니다.